唐人

書法與文化

王元軍 著

東大圖書公司

國家圖書館出版品預行編目資料

唐人書法與文化／王元軍著.－－二版二刷.－－臺北
市: 東大，2021
　　　面；　公分

　　ISBN 978-957-19-2950-7　（平裝）
　　1. 書法 2. 唐代

942.092　　　　　　　　　　　　　　97018603

唐人書法與文化

作　　　者	王元軍
發 行 人	劉仲傑
出 版 者	東大圖書股份有限公司
地　　　址	臺北市復興北路 386 號 (復北門市) 臺北市重慶南路一段 61 號 (重南門市)
電　　　話	(02)25006600
網　　　址	三民網路書店 https://www.sanmin.com.tw
出版日期	初版一刷 1995 年 3 月 二版一刷 2008 年 11 月 二版二刷 2021 年 1 月
書籍編號	E540940
I S B N	978-957-19-2950-7

東大圖書公司

唐人書法與文化

陳振濂題

張好好詩 并序

牧大和三年佐故吏部沈

公江西幕好好年十三始

以善歌舞來樂籍中

後一歲公鎮宣城復置

好好於宣城籍中後二年

杜牧　張好好詩并序

卜天壽　論語抄本後的詩詞雜錄（部分）

云官八品

云官不練姓氏莫知何許人也
原其性高尚慎行美貞開頙秋
篁於良家叶春若於上閣蘭宮
挂掖用先展之班形管清暘見
昭客之隆春秋年卅三粤以
盇拱四年正月廿三日蓺為禮
也乃為銘日
於稡酙人承徽蘭室婉姬其行
貞順其算止月鎩暉中閨蓮疾
勒茲蕡里千秋永旱

河南洛陽千唐誌齋藏　七官八品墓誌

超君僧都和上　道耶必經

奉請四大部經

花嚴經一部　　大涅槃經一部

大集經一部　　大品經一部

且要華嚴經一部轉讀

三月十八日鑒真状白

帷房紈扇貞潔　銀燭瑋煌
晝眠夕寐　藍筍象床　絃歌
酒讌接杯舉觴　矯手頓足
骸垢想浴　執熱願涼
驢騾犢特　駭躍超驤
俳佪瞻眺　孤陋寡聞　愚蒙
等誚　謂語助者　焉哉乎也

元年三月十三日寫
元年十二月十五日臨出此本
貞觀十五年七月臨出此本蔣善進記

歐陽詢　化度寺碑拓本

顏真卿　爭坐位帖

5

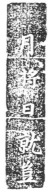

6

7

8

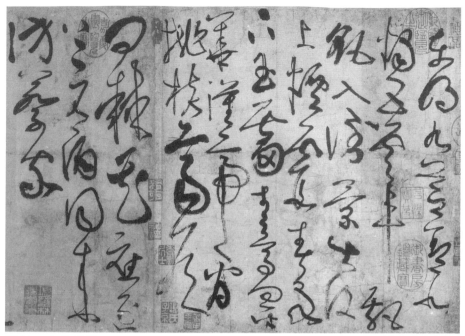

張旭　古詩墨跡

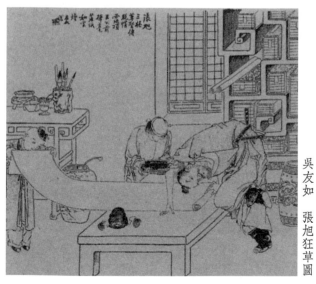

吳友如　張旭狂草圖

唐太宗　溫泉銘拓本

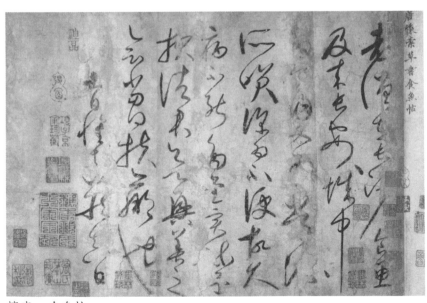

懷素　食魚帖

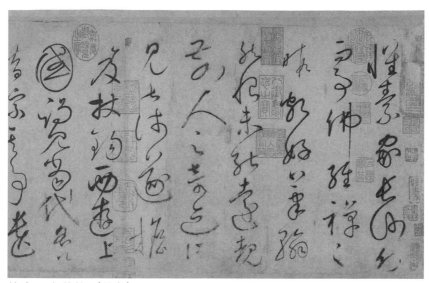

懷素　自敘帖（局部）

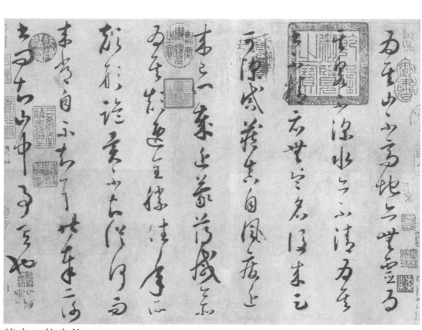

懷素　論書帖

李白

上陽臺帖

懷素

苦筍帖

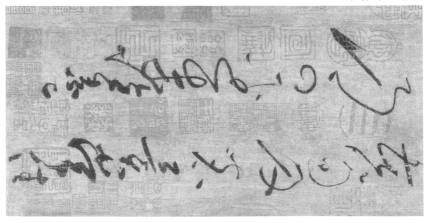

顏真卿　祭姪文稿

每攬昔人興感之由　若合一契　未嘗不臨文嗟悼　不能喻之於懷　固知一死生為虛誕　齊彭殤為妄作　後之視今　亦猶今之視昔　悲夫　故列敘時人　錄其所述　雖世殊事異　所以興懷　其致一也　後之攬者　亦將有感於斯文

況脩短隨化　終期於盡　古人云　死生亦大矣　豈不痛哉　夫人之相與　俯仰一世　或取諸懷抱　悟言一室之內　或因寄所託　放浪形骸之外　雖趣舍萬殊　靜躁不同　當其欣於所遇　暫得於己　快然自足　曾不知老之將至　及其所之既惓　情隨事遷　感慨係之矣　向之所欣　俛仰之間　已為陳迹　猶不能不以之興懷

是日也　天朗氣清　惠風和暢　仰觀宇宙之大　俯察品類之盛　所以遊目騁懷　足以極視聽之娛　信可樂也　又有清流激湍　映帶左右　引以為流觴曲水　列坐其次　雖無絲竹管弦之盛　一觴一詠　亦足以暢敘幽情

王羲之　蘭亭序（馮承素摹本）

敦煌卷子斯786號　摩訶般若波羅蜜經卷第十一　答問（擬）

再版說明

本書原收錄於「滄海叢刊——社會科學類」中，於民國八十四年初版印行，是王元軍先生對於唐代書法藝術研究的專著。

唐代在書法的發展史上，是晉代之後的又一高峰。唐初國勢強盛，經濟繁榮，書法經帝王的提倡，並將之納為取仕的途徑，因此誕生了許多書壇領袖人物，如歐陽詢、虞世南、顏真卿、柳公權、張旭、懷素等。他們的書法既有繼承性又具開拓性，體現出有別於前朝的時代風格，引領時代風騷，也帶動了唐代書法的發展。本書作者專注於唐史與中國書法史的研究，對唐代書法藝術繁榮昌盛的原因，依據多方面的史料與書論作了詳盡的評述與整理，是研究唐代書法史不可或缺的一部專著。

本書發行以來，因內容紮實嚴謹，廣受讀者好評。茲逢再版之際，本公司特別以電腦重新編排，並另蒐羅清晰的唐代書法作品為佐圖，納入目前廣受讀者青睞的「藝術／理論叢書」之列，冀使本書嘉惠更多愛好書法藝術的朋友。

東大圖書公司編輯部 謹識

緒　言

「書法一向被中外人士所公認是一種最善於微妙地表現人類高尚品質和時代發越精神的高級藝術。」（《沈尹默論書書叢稿》）的確，書法在當代不再被視為「雕蟲」小技，不再被視為僅僅是線條的組合。然而它又是什麼？揮運而成的書法又如何體現「時代發越精神」？如何表現了人類的品質？這些古人沒有系統解決的問題，正是當前我們書法界應著力研究的課題。

中國書法的深層裡面，無不蘊藏著中國人的思維模式、審美觀點、人生觀、價值觀等等。可以說它是了解中國文化、中國藝術精神的窗口。書法雖已為人所重視，但在很多情況下，它卻成了附庸風雅、裝點門面的飾物，又有多少人去關心這一藝術深層的文化含義？作為國人藝術瑰寶的書法，無疑應該成為復興中華文化運動中更加關懷的對象。

一九九五年，中國首都師範大學的書法博士點將開始招生，這無疑是書法界的大喜事，也是中國人的喜事，從此，中國人可以不必到外國申請博士學位了。但是如何使書法在作為一門藝術的同時，又是一門學問，這並不是簡單的事情。書法學涉及的內容十分廣泛，需要

各門學科的共同努力，包括哲學、歷史、考古、文學等等。沒有與其他學科的對話，書法將是十分偏狹的，也是不健全的。

筆者基於此想，試圖以中國歷史上書法最繁盛的時期——唐代為例，全面闡析其間的書法，大體包括書法與傳統思想、書法與政治、書法創作與收藏的精神內涵，以及婦女、民間匠人、寫經生與書法等等，這算是筆者對書法學構建的嘗試吧。以筆者之拙聞淺見，敢為此論，恐錯誤頗多，期待讀者諸君哂正。

唐人 書法與文化

一、「成教化助人倫」：儒士書法

儒士是指思想言行都受儒家深刻影響的團體，以儒家思想反觀於這一階層而形成的書法（包括思想、創作和品評），我們可稱之為儒士書法。

唐代是一個儒家思想十分活躍的時代，儒士們不僅從政治的各方面闡述儒家的倫理道德，還極力推崇儒家文藝美學思想，使唐代書法有著明顯的儒家思想的印記。「尚法」的時代特性正表明唐代書法的儒家思想內涵。

書學與儒學

李世民與臣下議政，總結了「近代君臣治國，多劣於前古」的原因，乃在於「重武輕儒」而使得「儒行既虧，淳風大壞」❶。於是大興儒學。貞觀二年（六二七），「詔停周公為先聖，始立

❶《貞觀政要·卷一·政體》。

孔子廟堂於國學，稽式舊典，以仲尼為先聖，顏子為先師……大收天下儒士，賜帛給傳，令詣京師，擢以不次」，致使「四方儒生負書而至者，蓋以千數」。於是乎「國學之內，鼓篋升講筵者，幾至萬人，儒學之興，古昔未有也」❷。

在此崇儒之風中，弘文館誕生了，「太宗初踐阼，即於正殿之左，置弘文館，精選天下文儒，令以本官兼署學士，給以五品珍膳，更日宿直，以聽朝之際引入內殿，討論《墳》、《典》，商略政事，或至夜分乃罷。又詔勳賢三品以上子孫為弘文學生」❸。其實太宗所創弘文館由唐高祖修文館而來，不過，此時的弘文館成了儒學思想的闡發地，為唐太宗的儒家治國提供借鑑意見。

唐代的書法機構就設在弘文館之中。史載，「貞觀元年，敕見任京官，文武職事五品以上（子），有性愛學書及有書性者，聽於館內學書」❹。當年便有二十四人入館學習書法，「敕虞世南、歐陽詢教示楷法」❹。法書出自禁內，多是二王真跡。弘文館內設學士、直學士，無定員，「自武德以來，皆妙簡賢良為學士，故事五品以上，稱學士，六品以下，為直學士」。館內「學生三十人」❺。顯然，弘文館內書法機構是為皇親國戚、達官貴人子弟而設的。

❷《貞觀政要・卷七・崇儒學》。
❸《貞觀政要・卷七・崇儒學》。
❹《唐六典・卷八》。
❺《舊唐書・卷四三・職官二》。

唐代專門的書法機構是書學。

書學是貞觀二年（六二七）創立，隸屬於國子監。國子監所轄學校有六種，其五便是書學。書學有專門的校舍和教師。「貞觀二年（六二七）……國學增築學舍四百餘間……其書、算各置博士、學生，以備眾藝」[6]。一般說，「書學博士二人（從九品下）」，「博士掌教文武官八品以下及庶人之子為生者」[6]。「學生三十人」，課程「以《石經》、《說文》、《字林》為專業，餘字書兼習之」[7]。生員年限是「十四以上，十九以下」[8]。

另外，東宮的崇文館（太子學館），也以書法為必授課程；掖廷局（掌宮禁女工之事）中也有「博士掌教習宮人書、算眾藝」[9]的規定。

很清楚，書學是為官位卑低之子及京師庶民子弟而設。

自唐太宗開始，在大興儒學背景之下，興創書學，那麼書學與儒學的關係是什麼？從書法機構的課程設置、書法教育以至於書法考試來看，儒學是書學的指導思想。

貞觀元年，允許「五品以上之子」可在弘文館學書的詔令剛剛下達，黃門侍郎王珪就向太宗遞上了奏摺，云：「弘文館學生學書之暇，請置博士，兼肄業焉。」於是，太宗便敕令太學助教

[6]《貞觀政要・卷七・崇儒學》。

[7]《舊唐書・卷四四・職官三》。

[8]《新唐書・卷四四・選舉上》。

[9]同[7]。

侯孝遵授其經典，著作郎許敬宗授以《史》、《漢》。貞觀二年，太宗又下達了用人「必須以德行、學識為本」❿ 的方針，儒家的仁義德行又被提到重要地位。這不可避免地要決定書學的辦學原則。

同年十二月，弘文館移於納義門西後，王珪又上奏道，「請為學生置講經博士，考試經業，准式貢舉，兼學書法」⓫ 。

貞觀九年，孔穎達的《五經正義》問世了。太宗大加欣賞，稱之為「義理該洽，考前儒之異說，符聖人之幽旨，實為不朽」。於是便「付國子監施行」⓬ 。隸屬於國子監的書學，以《五經正義》為必修課程，自不待言。

唐代書學的學生除了接受一般的筆法教育外，還接受了儒家的人格教育。教授楷法的虞世南就作〈勸學篇〉⓭ 說：「自古賢哲勤乎學而立其名，若不學即沒世而無聞矣。」認為「夫道者，學以致之，飽食終日而無所用心，則去之逾遠矣」。如前所述，入弘文館學書的，多是五品以上京官之子，如果不施以嚴格教育，必使他們失之於散漫，因此，貞元十八年，「德宗策弘文、崇文生日：『儒館設科，以優華緒，亦明勤學，然後審官。』」第二年，德宗又說：「鄉賦國庠，已有定

❿ 《貞觀政要・卷七・崇儒學》。

⓫ 《登科記考・卷一》。

⓬ 《舊唐書・卷七三・孔穎達傳》。

⓭ 《全唐文・卷一三八》。

制，又關兩館（弘文、崇文），以延諸生，蓋砥礪貴游，而進之學也。」因此，唐代書學不僅僅是培養書法人才，更主要的是以此來向他們傳授儒家精神，培養他們勤奮好學的精神，只有完善這方面的人格，才有可能為建功立業準備條件。

書法考試也是離不開儒家經典的。《新唐書・卷四四・選舉上》載，「凡書學，先口試，通，乃墨試《說文》、《字林》二十條，通十八為第」。口試無非是以儒家經典以及書法知識為內容。

儒士的書法思想

不僅政府的書學以儒學作為指導，即使在文人士大夫階層中，儒學仍左右著他們的書法思想。後面將有詳述。這裡僅就當時社會對書法的兩種偏見，談談書學思想與儒學的關係。

1. 對干祿書法的態度

在唐代，書法首先是實用的。歷代文治時期需要種種具有書法特長的人才，無疑，寫一手好字可以成為入官求仕的一條途徑。東漢靈帝時置鴻都門學，「諸為尺牘及工書鳥篆者，皆加引召」，

⑭《登科記考・卷一五》。

並「待以不次之位」⑮，「或出為刺史、太守，入為尚書、侍中，有封侯賜爵者」⑯，此為書法干祿之先例。唐代書法干祿明顯地表現在官吏選拔中對書法的要求。「凡擇人之法有四……三曰書，楷法遒美」⑰。另外，唐代科舉考試中已設「書科」，「常貢之科有秀才，有明經，有進士，有明法，有書，有算」⑰。在唐代，「張官置吏，以為侍書，世不乏人」⑱。據隨手所見的資料，直接或間接因書法入仕的就有：褚遂良⑲、鍾紹京⑳、鄭虔㉑、于邵㉒、顧戒奢㉓、陸贄㉔、柳公權㉕、陸希聲㉖、晉光㉗等等。

⑮《資治通鑑・卷五七・靈帝熹平六年（一七七年）》。

⑯《資治通鑑・卷五七・靈帝光和元年（一七八年）》。

⑰《新唐書・卷四五・選舉下》。

⑱《宣和書譜・卷一》。

⑲《舊唐書・卷八〇・褚遂良傳》。

⑳《舊唐書・卷九七・鍾紹京傳》。

㉑《新唐書・卷二〇二・鄭虔傳》。

㉒《新唐書・卷二〇三・于邵傳》。

㉓《全唐詩・卷二二三》。

㉔《全唐詩・卷二八八》。

㉕《舊唐書・卷一六五・柳公綽傳》附〈柳公權傳〉。

㉖《全唐詩・卷六八九》。

唐政府的各個機關，幾乎都需要書法方面的人才，特別是楷書手。《舊唐書·卷四三·職官二》載，弘文館有「楷書手三十人」，史館有「楷書手二十五人」，集賢殿書院有「書直，寫御書一百人，揩書六人」。同書卷四四載，「崇文館有「書手二人」……歐陽修說，「凡此者，皆入官之門戶」，並感嘆說：「唐取人之路蓋多矣。」」㉘

顯然有書法方面的要求。

不僅如此，武將參加文選亦有規定，「武夫求為文選，取書、判精工，有理人之才而無殿犯者」㉙。

在這種情況下，操筆弄翰者日漸增多，干祿書法的熱潮在悄然崛起。伴隨著這場熱潮的興起，必然導致經典不受重視、背經趨俗的後果。李邕就是以書法之長，廣索錢財的人物。

史載，「邕早擅才名，尤長碑頌，雖眨職在外，中朝衣冠及天下寺觀多齎持金帛，往求其文。前後所製，凡數百首，受納饋遺，亦至鉅萬。時議以為古鬻文獲財，未有如邕者」㉚。為了政治目的，他應宦官竇元禮之請為之撰寫碑文，溢美之辭甚多，而按規定，竇根本無資格立碑，李邕所為已違背禮法。另外，《葉有道碑》、《贈歙州刺史葉慧明碑》都是受人賄賂為死者大加吹諛。這

㉗《全唐詩·卷六六三、卷六八七》。
㉘《新唐書·卷四五·選舉下》。
㉙《冊府元龜·卷六三〇·銓選·條制下》。
㉚《舊唐書·卷一九〇·李邕傳》。

些絕不是一個正人君子所應為之事。因此，在李邕受到宰相姚崇非難之時，文武大臣為之緘默，

他們知道，李邕確實有致命的弱點被人抓住了。

如何糾正干祿書法帶來的弊端？那就是把書法藝術引入道德規範，避免重才藝、輕道德的傾向。

貞觀三年，唐太宗曾憂心忡忡地對吏部尚書杜如晦說：「比見吏部擇人，惟取其言詞刀筆，

不悉其景行。數年之後，惡跡始彰，雖加刑戮，而百姓已受其弊，如何可獲善人？」[31]

唐高宗咸亨五年，大臣劉曉指出了天下「馳驅於才藝，不矜於德行」的弊端，為了扭轉此局

面，重新把才藝歸於禮的軌道，他發出呼籲：

夫德行者，可以化人成俗；才藝者，可以約法立名。故有朝登甲科而夕陷刑辟，制法守度，

使之然也。陛下焉得不改而張之？……子曰，「行有餘力，則以學文」，今舍其本而徇其末

……勞心於草木之間，極筆於煙雲之際，以此成俗，斯大謬也。[32]

有人堅決抨擊偏離儒經，以書取仕。認為選官重才不重德，所重之才又是文詞之才，而所試

之書又是文詞之末者。所以要求清除「以刀筆求才，以薄書察行」[33]的陋規。只有如此，才有可

[31]《貞觀政要·卷三·擇官》。

[32]《登科記考·卷二》。

能扭轉「天下之士皆捨德行而趨文藝」的傾向。

「長安風俗，自貞元侈於游宴，其後或侈於書法圖畫，或侈於博弈⋯⋯各有所蔽也」[34]。針對這種情況，貞元五年，德宗又下詔道：

王者設教，勸學攸先，生徒肄集，執禮為本。故孔子曰「不學禮，無以立」，又曰「安上治人，莫善於禮」，然則禮者，蓋務學之本，立身之端，居安之大猷，致治之要道。屬辭比事而不裁之以禮則亂，疏通知遠而不節之以禮則誣，實百行之本源，為五經之戶牖。[35]

這道詔書的意圖，顯然是要把書法等「百行」納入「禮」的軌道，使書法等接受儒家思想的指導。晚唐書畫理論家張彥遠認為，書畫之功在於「成教化，助人倫」，「與六籍同功，四時並運」[36]，並說：「德成而上，藝成而下，鄙亡德而有藝也。君子依仁游藝。周公多才多藝，貴德藝兼也。」[37]

[33]《通典・卷一七・選舉五》。
[34]《國史補・卷下》。
[35]《登科記考・卷一四》。
[36]《歷代名畫記・卷一・敘畫之源流》。
[37]同上，卷八。

不言而喻，書法必須以德行為前提，只有把儒家的倫理道德融於書法之中，才能得到人們的肯定。

2. 對「書足以記姓名而已」的態度

唐代書法的空前繁盛並不意謂著思想領域對書法的一味頌揚，由於干祿書法所帶來的「重才藝，輕德行」的消極影響，動搖了儒家「據於德，依於仁，游於藝」（《論語》）的觀念，使得有一部分人又走向了另一個極端。他們把書法置入文字地位，重又拈出項羽「書足以記姓名而已」的口號，甚至認為書法是「翰墨小道、壯夫不為」的雕蟲小技。

這種思想的出現，代表復古階層的理論。有人曾說過這樣的話：「書者，非理人之具，但字體不至乖越，即為知書。判者，斷決大事，其為吏所切。故觀其判，才可知矣。彼身、言及書，豈可同為銓選之序哉？」❸ 一目瞭然，在這裡，書法被貶低到了文字的地位。

張彥遠酷愛書法，每獲一書一畫，「竟日寶玩」，以至於有人問他：「終日為無益之事，竟何補益哉？」❸

《書苑菁華・卷二〇・唐李華論書》中給我們保存下來「鴻文先生」對書法的看法：

❸《登科記考・卷二九・別錄中》引趙匡〈舉選後論〉。趙匡，唐玄宗時洋州刺史。

❸ 張彥遠〈論鑑識收藏購求閱玩〉（《全唐文・卷七九〇》）。

或有人示以文卷者，中有〈小學說〉一篇，其略曰：鴻文先生坐於堂上，手執經一卷，弟子以次立，先生講既已，而為文焉。示於眾子，則不善書也。小學家流曰：「先生通儒也，而弗能字，學何哉？」鴻文先生方隱几，聞是言也，笑而召之，責曰：「夫儒之立身，以學乎？以書乎？苟其書，則孔子無以加也，且止云典籍，至是，則無聞也。爾徒學書記姓名而已。」

這位「鴻文先生」不過是為自己不善書強辭辯解。不過，在當時，確已產生了類似於此的觀點。劉禹錫〈論書〉中也有這方面的記載：「或問書曰，書足以記姓名而已，工與拙何損益於數哉？」**⓵** 如果劉禹錫所說是事實的話，那也是「書足以記姓名而已」影響的產物。

有人說過：「至褚遂良之工楷隸，虞世南之為世祕，柳公權之聚媚，顏真卿之遒婉，王羲之之隸書，徐浩之草隸，雖其筆法之工而性命之理、道德之義蔑然無聞。」**⓶** 專心於書法、排擠道

接著劉禹錫指出了當時一種奇怪的現象，「吾觀今之人，適有面詆之曰：『子書屬下品矣。』其人必啞然而笑。或夷然不屑詆之曰：『子握槊弈棋，居下品矣。』其人必赧然而愧，或艴然而怒。是故敢以六藝斥人，不敢以弈博斥人。嗟乎，眾尚之移人也」

⓵ 《書苑菁華・卷二〇》。

⓶ 《書苑菁華・卷一九》。

德規範，是貶低書法一個主要原因。

當然，把書法貶之為「記姓名而已」的地位，是無法壓抑書法中所表現的給人以審美愉悅的特性的。唐代，在承認書法具有實用功能的同時，一直有人在為書法的審美特性大唱贊歌。

李嗣真《書後品》中說：「德成而上謂仁義禮智，藝成而下謂射御書數……故知藝之為末，信矣！」接著，他又說：「雖然，若超吾逸品之才者，亦當夐絕於終古，無復繼作，故斐然有感而作書評，雖不足對揚王休弘闡神化，亦名流之美事，與夫飽食終日，博弈猶賢，不其遠乎！項籍云：『書足記姓名。』此狂夫之言也。」顯然，李嗣真在承認書法為「末事」的同時，也承認了書法比博弈具有更高的審美愉悅價值。

李華在〈論書〉中，對「鴻文先生」的言論十分憤慨，「華既覽之，心憤憤然，思有以喻，故作論云……」不過，他並沒有從理論上說明書法的美學價值，只是說了些「此為難事，人罕曉其奧」的道理。

劉禹錫在〈論書〉中，回答了書法工與拙何損益於數哉的問題：「此誠有之，蓋舉下之論爾，非蹈中之說爾。」然後，他以居室、祿位等為例，認為對於居室和祿位，人們不僅只要避溫燥、代耕，而且還有「高門豐室為美」、「重侯累封為意」的欲望，說明書法不僅有滿足記錄之需，更深的追求可以滿足審美的需求。

張懷瓘的認識似乎向前進了一步，他認為書法具有美的功能同樣能反映作者的品德，追求書

法美能薰陶人們的德性。在〈書議〉中，他說：「（書）或寄以騁縱橫之志，或託以散鬱結之懷；雖至貴不能抑其高，雖妙算不能量其力。」他還批評了那些「功用多而有聲，終性情少而無象」的作品是「同乎糟粕，其味可知」。

唐代這些書論家的論述，都是不脫離儒家思想和軌範，都是以造就「儒士書法」為目的。在書法的創作、品評當中，儒家思想始終是指導思想，儒士書法的內涵就是儒家的倫理。

儒士書法的内涵

儒家美學的中心，簡言之，是以政教為主導的功利主義。就是說，「美」沒有自身存在的價值，只有服從於「善」的標準，為「修身、齊家、治國、平天下」服務時，才有其存在的必要，而只有符合儒家道德規範、禮法才是「善」的。這種附著於倫理道德之上的文藝觀在唐代書法領域十分明顯。筆者試圖從書法的力度氣勢、書法的情感表達、書法的結構布局三個方面來闡明書法的儒家思想内涵。

❷《法書要錄・卷四》。

❸ 同❷。

1. 力度、氣勢——儒家人格的外化

筆力和氣勢是書法創作、品評的一個重要範疇。筆力偏重於從書法的用筆和字的筆畫而言，而氣勢則指字的神態以及整個章法所表現的動態。筆力遒勁、體勢健媚往往是書家追求的目標。王獻之學書，其父以後撃其筆而不得被視為用筆成功的佳話。儒家美學同樣主張筆力和氣勢的表達，但是，力和勢已經不僅僅是創作的技法和表現的手段，而是把兩者與倫理化的人格緊密聯繫在一起了。這一點不難理解，儒家美學把藝術視為陶冶性情的工具，修身的目的在於入世。「天下之本在國，國之本在家，家之本在身」[44]。因此，「自天子以至庶人，皆以修身為本，其本亂而末治者否矣」[45]。如何修身？「欲修其心，先正其心」[46]，其中，端正態度，培養堅強的人格、挺拔的意志是一個重要方面。孟子云：「天行健，君子以自強不息。」「我善養吾浩然之氣。」當這種儒家人格反觀到書法領域中的時候，便是竭力主張表達力和勢。正是書法的筆力和氣勢，外化為一種「富貴不能淫，貧賤不能移，威武不能屈」的人格力量，表現了儒家「至大至剛」勤奮不息的精神。

[44] 《孟子·離婁章句上》。

[45] 《大學》。

[46] 同[45]。

剖析一下顏真卿及其書法，這一點便會一目瞭然。

顏真卿在中國書法史上具有舉足輕重的作用，這與他具有開創性的書法分格是分不開的。唐初，在纖媚清秀「有女郎貌」的王羲之書風的籠罩之下，書壇一片溫雅的氣象。顏真卿卻創造了雄渾而沉重的「顏體」，可以說是一場改革。蘇軾曾說：「魯公書雄秀獨出，一變古法，如杜子美詩，格力天縱，奄有魏晉宋以來風流，後之作者，殆難復措手。」[47]顏真卿留下的碑刻很多，《顏勤禮碑》、《顏氏家廟碑》、《大字麻姑仙壇記》等，書法都是落筆沉穩而有力度，給人以「頓之則山安」之感。有人評之謂：「魯公書如荊卿按劍，樊噲擁盾，金剛嗔目，力士揮拳。」[48]《爭坐位帖》更是氣勢雄偉磅礴的佳作。這是寫給郭英乂的草稿。墨濃處，氣勢雄壯；墨淡處，細如游絲，但並不纖弱，具有很強的彈力。隨意勾抹的線條又似「錐畫沙」留下的痕跡，力度含而不露，蘊積其中，加上作者為一段憤慨之氣所激[49]，使整個作品有一股強大的力的氣勢縱貫其中，確有「挺拔似勁草當風，健美如寒梅負雪」之感。

當以儒家審美的眼光審視顏書的筆力和氣勢時，一種新的含義——人格力量便被發現了。主要表現在：

[47] 馬宗霍《書林藻鑑·卷八》引，文物出版社一九八四年版，下引此書者，不再注明。

[48] 同[47]。

[49] 郭英乂為討好宦官魚朝恩，在宴會上抬高其座次。顏真卿對其「清晝攫金」的強盜行徑不滿，憤然作文。

(1)忠君的義士

「二十三州同陷賊，平原獨有一忠臣」[50]。安史之亂爆發後，叛軍勢如破竹，守將紛紛潰敗，而顏真卿卻奮力抵抗，保衛皇帝，保衛中央集權，這樣的忠臣義士不正是儒家所極力推崇的嗎？歐陽修《集古錄》說：「斯人（魯公）忠義出於天性，故其字畫，剛勁獨立，不襲前跡，挺然奇偉，有似其為人。」米芾在《書史》也稱，他見到顏書，便「想其忠義憤發，頓挫鬱屈，意不在字，天真罄露，在於此書（指顏《不審》、《乞米》二帖），這種品評顯然把筆力氣勢的特點提升到人格的高度。趙孟頫然書法絕佳，但因其由宋仕元，違背了「忠臣不事二主」的道德規範，其書法也被譏為「妍媚纖柔，殊乏大節不奪之氣」[51]。筆力是否遒勁，氣勢是否雄渾被視為思想境界的流露，被視為有無氣節的憑證，這是儒家書法品評一大特點。

(2)不屈的勇士

「三軍可以奪帥也」，匹夫不可以奪志也」。在顏真卿奉詔降服李希烈時，「希烈養子千餘人，露刃爭前迫真卿，將食其肉。諸將叢繞謾罵，舉刃以擬之，真卿不動」[52]。後來，李希烈又以宰相之位誘導顏真卿投降，真卿大罵：「是何宰相耶！君等聞顏杲卿無？是吾兄也。祿山反，首舉

[50] 《國史補・卷上》。
[51] 《書林藻鑑・卷八》引項穆語。
[52] 宋石介詩《顏魯公太師》（《徂徠石先生文集・卷四》，中華書局一九八四年版）。

義兵，及被害，詬罵不絕於口。吾今年向八十，官至太師，守吾兄之節，死而後已，豈受汝輩誘脅耶！」[53] 李希烈「積柴庭中，沃之以油，且傳逆詞曰：『不能曲節，當自燒。』」不料，顏「乃投身赴火」[54]。李希烈無奈，縊殺了真卿。誰能不從心裡感佩這位威武不能屈的勇士呢？當顏真卿這一不屈人格反觀到其書法的時候，「端勁莊持」的書法風格被賦與了「匹夫不可奪志」的精神內涵。《書林藻鑑・卷八》引包彥孝語云：「魯公《祭姪文稿》，觀其字體，有快戟長劍、龍跳虎臥之勢，可謂發諸心畫也。」引王世貞語云：「《顏氏家廟碑》勁節直氣隱隱筆畫間，吁可重也。」

米芾本來是看不起顏真卿書法的，在《書史》中，他說：「真卿學褚遂良既成，自以挑剔名家，作用太過，無平淡天成之趣，大抵顏柳挑剔，為後世醜怪惡札之祖，從此古法蕩無遺矣。」但當米芾把顏真卿威武不屈的人格引進品評的範圍時，他的觀點又發生了變化，在〈海岳書評〉中，他說：「真卿如項羽掛甲，樊噲排突，硬弩欲張，鐵柱特立，昂然有不可犯之色。」由此可見，書法中渗透的人格內涵不僅能影響書法品評，甚至能決定其書法本身的價值。

③護道的衛士

「夫子之道，忠恕而已矣」，「君使臣以禮，臣事君以忠」[55]。儒家之道便是三綱五常。「君子

[53]《舊唐書・卷一二八・顏真卿傳》。
[54] 同[53]。
[55]《論語・八佾》。

謀道不謀食」❺，並且守道是應盡的義務。當「淮西賊將僭竊，問儀注於魯公」時，魯公答：「老夫所記，唯諸侯朝觀之禮耳。」❺在叛軍欲分裂中央時，顏真卿寧可遭致殺戮，也不讓倫理道德受到破壞，也不放棄為臣之道。於是在欣賞顏書時，其筆力和氣勢所表現出來的勁朗健拔又轉化成了對儒家之道的執著和捍衛。正如《書林藻鑑・卷八》引黃裳語云：「真卿故能守道，雖犯難不可屈，剛正之氣，發於成心，與其字體無以異也。」有人把顏書中的氣勢衍化成了儒家的「浩然之氣」。而這種氣是由「志」統帥的。「夫志，氣之帥也」❺，志又以儒家之道為核心。因而「浩然之氣」、「養之而無害」，就可以「充塞於天地之間」❺，完成至大至剛人格的追求。

顏書正是藝術美與人格美的高度統一，是「善」與「美」的完美結合，所以其書法在唐以及後代一直被視為圭臬，從而得以光耀千古。

2. 情感表達──中庸的處事態度

如果說儒家書法的筆力和氣勢所外化出來的線條能體現出倫理要求的人格的話，那麼對書法

❺ 《論語・衛靈公》。

❺ 《國史補・卷上》。

❺ 《孟子・公孫丑上》。

❺ 《孟子・公孫丑上》。

創作情感上的規範，又體現了儒家中庸的處事態度。

藝術是包含情感因素的。孔子曾說：「餘音繞梁，三日不絕。」「三月不知肉味。」[60] 說明他已體會到音樂中感人至深的情感力量。書法亦是如此。孫過庭《書譜》中描繪了王羲之書法創作中的不同情感：

寫《樂毅》則情多怫鬱；書《畫讚》則意涉瑰奇；《黃庭經》則怡懌虛無；《太師箴》又從橫爭折；暨乎蘭亭興集，思逸神超；私門誡誓，情拘志慘。所謂涉樂方笑，言哀已歎。

儒家不僅充分認識到藝術中的情感因素，還認為藝術品中蘊涵的情感可以陶冶人之性情，達到修身的目的。《論語正義》稱，音樂「可以治性，故能成性，成性亦修身也」。只有「興於《詩》，立於禮，成於樂」[61]，也就是禮義、道德與藝術同修，離開仁、禮、藝術是無所依托的，是邪惡的。如何才能把握好情感，不使情感失之偏頗？那就是「非禮勿視，非禮勿聽，非禮勿言，非禮勿動」[62]。感情的抒發要適合「中和」：「喜怒哀樂之未發謂之中，發而

⑥《論語‧述而》。

⑥《論語‧泰伯》。

⑥《論語‧顏淵》。

皆中節謂之和。中也者，天下之大本也；和也者，天下之達道也。[64]。將中和概念引入書法審美的典型當是孫過庭。他在《書譜》中說：「達夷險之情，體權變之道，亦猶謀而後動，動不失宜；時然後言，言必中理矣。」

眾所周知，王羲之的書法能在唐代特別是唐初被普遍地接受，是因為王羲之受玄道思想影響，書法中充滿飄逸、瀟散之氣。但這並不是答案的全部。他那柔媚而不輕滑，流暢而不放縱，飄逸而不失於輕浮，變化而不失規矩的書風不也正好暗合了儒家「從心所欲不逾矩」、「過猶不及」的中庸之道嗎？不正符合了儒家關於藝術情感的表達方式嗎？正因為此，孫過庭才在《書譜》中評道：「是以右軍之書，末年多妙。當緣思慮通審，志氣平和，不激不厲，而風規自遠。」唐太宗稱讚王羲之書法為「盡善盡美」，也是因為他主張書法以「神氣沖和為妙」[65]，唐太宗在「萬機之暇，游息文藝」，他強調藝術情感要「皆節之於中和，不繫之於淫放」[66]。在其〈帝京篇〉中，他說：「皎月澄輕素，寒幌玩琴書。」也表明，他是喜歡在心平氣和、情感平穩時把玩書法的。因此，我們可以說，唐代（尤指唐初）書壇為王體書法所籠罩而形成朝野言必王羲之的風氣不僅

[63] 《中庸》。

[64] 《論語·八佾》。

[65] 《佩文齋書畫譜·卷五·唐太宗指意》。

[66] 唐太宗〈帝京篇·序〉《全唐詩·卷一》。

與上層統治者提倡有關，也不僅因為王羲之「所處的尊貴地位」，使人們「無法超越這種感覺」**❻❼**，還因為王書中所表達的中和情感正適合了唐初儒家思想影響之下的文人士大夫的情感需求。

初唐歐陽詢、虞世南都是對王羲之頂禮膜拜的書法家，雖然他們沒有再創造書聖那麼飄逸的書法，也沒有承襲王羲之酒後揮灑的浪漫，但他們老成持重、情感內蘊同他們端莊、溫雅甚至柔和的書法同樣也贏得了後人的佩服。唐太宗稱虞世南有五絕，即「一曰德行，二曰忠直，三曰博學，四曰文辭，五曰書翰」**❻❽**。對上忠誠，對下仁愛，溫文爾雅，情感持重而穩定，虞世南正是一個文質彬彬的君子。中唐宰相賈耽〈虞書歌〉稱虞書道：

眾書之中虞書巧，體法自然歸大道。
不同懷素只攻顏，豈類張芝惟創草。
形勢素，筋骨老，父子君臣相揖抱。
孤青似竹更颼颼，闊白如波長浩渺。
能方正，不欹倒，功夫未至難尋奧。

須知《孔子廟堂碑》，便是青箱中至寶。**❻❾**

❻❼ 朱以撒〈感覺的蛻變──當代書壇幾個效法點的剖析〉，刊《文藝研究》一九九二年第五期。

❻❽《舊唐書・虞世南傳》。

❻❾《書苑菁華・卷一七》。

在賈耽看來，虞世南雖沒有能像懷素那樣憑一時的顏狂，一時的激情創作即興作品，但他那「能方正，不傾倒」的《孔子廟堂碑》不也同樣被視為瑰寶嗎？有人把虞書同歐書相比較，認為「虞則內含剛柔，歐則外露筋骨。君子藏器，以虞為優」❼。顯然，情感表達含蓄而不外露的書法更易為人們所接受。在這一點上，歐陽詢雖不能同虞世南相比，但比張旭懷素則是有過之而無不及。

歐陽詢也沒有像顏張醉素那樣以誇張的動作贏得人們的注意，所以在得知高麗遣使求歐書時，感到很詫異。而張旭卻曾被譏為「俗子」、「變亂古法」，有人還把張旭、懷素藉酒後激情任意揮灑視為譁眾取寵。蘇軾在《題王逸少帖》中說：「顏張醉素兩禿翁，追逐世好稱書工。何曾夢見王與鍾，妄自粉飾欺盲聾。有如市倡抹青紅，妖歌嫚舞眩兒童⋯⋯」孔子在《論語・陽貨》中說，「惡鄭聲之亂雅樂也」，正因為「鄭聲」有順從快感情緒之嫌，衝破了「中和」的範圍，壓制了正統的「雅樂」，故受到了孔子的厭惡。張旭和懷素所受到的批評，顯然也是因為他們太恣肆，完全放縱自己的情感發洩。更何況，這種發洩又是純粹為藝術、志氣平和的創作準則，違背了不激不厲、

像懷素那樣喝酒吃肉的狂僧，連起碼的僧規都不懂，當然不會受到儒家的接受。歷史上不乏縱性任情、個性獨特的書家，另外像楊凝式、徐渭、鄭板橋、傅山等等，都被視為「狂人」、「怪人」，顯然是因為他們不是「謙謙君子」，因為他們的行為和藝術情感不符合儒家的軌範。

3. 結構布局——方位的倫理含義

《禮記·玉藻》中對君子的形象進行了一番描繪：「君子之容，舒遲。足容重，手容恭，目容端，口容止，聲容靜，頭容直，氣容肅，立容德，色容莊，坐如尸⋯⋯」這是典型的儒家行教者的化身，也許只有「望之儼然」、「齊莊中正」才「足以有教」[71]。正所謂「雍也，可使南面」[72]。

在儒家的殿堂裡，藝術也是嚴肅的事情，它被視為促進人格修養的工具，因此藝術的形式也不能隨意創造，而要符合於一定的規範。正如對人的姿態有一定的要求一樣，書法形式的本身也有嚴格意義上的規定。張懷瓘《書斷》中說：「(書)信足以張皇當世，軌範後人矣，至若磔髦竦骨，裨短截長，有似夫忠臣抗直，補過匡主之節也；矩折規轉，卻密就疏，有似夫孝子承順慎終思遠之心也；耀質含章，或柔或剛，有似夫哲人行藏，知進知退之行也。」由此看來，儒家書法重特點之一就是把結構布局賦與倫理上的含義。

唐太宗論書說：「欲書之時，當收視反聽，絕慮凝神，心正氣和，則契於玄妙；心神不正，字則敧斜；志氣不和，書必顛覆。其道同魯廟之器，虛則敧，滿則覆，中則正。」[73] 虞世南在〈筆

[71] 《中庸》。
[72] 《論語·雍也》。
[73] 《書法鉤玄·卷一·唐太宗論筆力》。

髓論‧契妙》中有近乎一致的論述。儒家把這種方位結構賦與了哪些倫理含義呢?。廟堂是祭祀神靈先聖之所,神聖的形象被塑造得不偏不倚,神情端莊嚴肅,各種廟器的擺設也都是井然有序。把書法的結體方正,不偏不倚釋為如「廟堂之器」的實質,是提升到了「君子之態」的高度。如宋董逌《廣川書跋》評顏書:「魯公於書,其過人處,正在法度備存,而端莊勁持,望之知為盛德君子。」如果說歐陽詢把書法結體說成「四面停均,八邊俱備,長短合度,粗細折中」[74],並沒有指明其倫理內涵的話,那麼,宋高宗《翰墨志》中已有了明確的指示,他說:「有正(指楷書)則端雅莊重,結密得體,若大臣冠劍,儼立廊廟。」如何才能達到「法度備存」、「四面停与」?那就是「心正氣和」,如果「心神不正,字則欹斜」。唐太宗還把「心」喻為字之筋骨:「以心為筋骨,心若不堅,則字無勁健也。」[75]其實這裡所說的「心」絕不僅指生理上的含義,而是包含人的道德修養素質在其中。唐穆宗時,「政僻,嘗問公權筆何盡善,對曰:『用筆在心,心正則筆正。」上改容,知其筆諫也」[76]。其實這絕不僅僅是筆諫,只有達到「心正」,即具備了儒家的倫理道德與修養,才有可能創作出端莊的書法。正因為此,蘇軾才說:「(柳)言心正則筆正,非獨諷諫,理固然也。」[77]從書法的結構布局中能分辨出書者的道德情操,這是漢代揚雄的觀點[78],

[74] 歐陽詢《傳授訣》。

[75] 《佩文齋書畫譜‧卷五‧唐太宗指意》。

[76] 《舊唐書‧卷一六五‧柳公綽傳》附《柳公權傳》。

唐張懷瓘仍沿此說，他在〈文字論〉中說：「文則數言乃成其意，書則一字已見其心。」以人品闡析書品，書法成了人品的附庸，顯然，這是與儒家美學的功利性有關。

對於書法中到底能否體現出儒家精神，是否能蘊涵儒家的倫理、道德、人格內涵，這是一個書法界始終沒有認真討論過的問題。要解決這個問題，必須從書法所表現的情感內容入手。

「寫有二義，《說文》：『寫，輸也。』置者，置物之形；輸者，輸我之心。兩義不相悖，所以字為心畫也」[79]。很顯然，表達作者的審美情趣，展現作者內心情感，是書法表現的一個主要內容，也是它區別於實用文字最根本所在。情感的表達不僅取決於書家本身的個性，也取決於周圍環境、文化背景、審美思想等等。儒家思想作為深深植根於社會生活、文化各個領域的思想形態，無時無刻不左右著儒士階層的政治思想、文藝思想以及人格的形成。顏真卿有著執著的忠君一統思想，堅決的抗逆鬥志。當這些因素與悲憤的激情融入在一起的時候，所創作的作品不可能再是瀟散、飄逸，也不可能再是溫靜和從容（如《祭姪文稿》），而表現的是情感奔放激越的線條。各種影響顏真卿的潛意識也從筆端流露出來，表現的作品呈現出陽剛之美，人們把這種陽剛之美同顏真卿不屈的性格聯繫在一起，也不是全無道理的。「筆性墨情皆

[77]《蘇東坡集・前集・卷二三・書唐氏六家書後》。

[78] 揚雄《揚子法言・問神》：「言，心聲也。書，心畫也。聲畫形，君子小人辨矣。」

[79] 項穆《書法雅言》。

以人之性情為本」⑧，正是從這個角度上講，「藝術家創作作品，就意味著把作品作為他自己的肖

像，作為他自己知性的以及倫理的人格的放大」⑧。顏真卿書法創作中的情感因素，他的「倫理

人格」都是與儒家思想的薰染分不開的，他的「節氣」、「勇氣」已成為中華民族精神的一個部分。

清人吳德旋在《初月樓論書隨筆》中說：顏氏「《祭姪稿》有柔思焉，藏憤激於悲痛之中」。

有人認為，這「與其說是在評論文稿書法藝術，勿寧說是在評論文稿的文字內

容，或不成文的字群，難道效果不是一樣」。顯然是全盤否定書法中能表現倫理與人格因素⑧。筆

者認為，對書法的品評離不開文字、創作背景的提示，如果不是《祭姪文稿》創作時的背景，如

果不是為「忠義」之氣所激盪，如果不是對反叛勢力的仇視，如果不是因「巢傾卵覆」的悽愴，

他是不會創作出如此震撼人心的作品的，也不會有通篇一氣呵成的氣勢。如果是「不成文的字群」，

不但縱貫的氣勢全無，其隨意勾抹的天然之美也會蕩然無存。顏真卿留下的作品是當時激情的產

物，而這種激情的精髓乃是儒家思想。

不過，由於書法的語言是點線構成的線條，離開當時的文化背景，只靠這些線條就能抽象出

其文化內涵是不可思議的。人們從這些線條中抽象出來的情感因素千差萬別，也不一定像古人那

⑧ 劉熙載《藝概·書概》。

⑧ 轉引自（日）笠原仲二《古代中國人的美意識》一九八頁，魏常海譯，北京大學出版社一九八七年版。

⑧ 毛萬寶《論藝術通感在書法藝術中的作用》，載《書法研究》一九八六年第三期。

樣，把顏真卿的書法同儒家的倫理、人格達成必然的聯繫。不過，其作品的陽剛之美是不會因個人所抽象的內涵不同而轉移，這種美的儒家內涵也不會因發現與否而有無。

反過來說，由於儒家過分強調書法的倫理內涵和人格特徵，這就必然導致這樣一種傾向，即對作品的褒貶轉化成為對書法家人品的褒貶。這明顯地表現在「書如其人」上。

其實，「書如其人」本身並沒有錯誤，劉熙載〈書概〉中所說：「書，如也，如其學，如其才，如其志，總之曰如其人而已。」這是很有道理的，也是為書法界所稱許的。但是儒家的缺陷正是把「書如其人」這一模糊概念明確化，把抽象的書法與人的關係教條化。以具體的線條與抽象的道德人格相聯繫，必然是站不住腳的。

書法藝術價值的高下決定於書法家品格的優劣，即決定於書家人格的價值，這是儒家把書法納入倫理道德的顯著特徵，也表明儒家藝術的社會功利性。要求書法為社會政治服務，為仁義道德服務有其積極的一面，但這樣卻忽視了藝術的個性特點，抑制了藝術個體價值的發展。當盛唐狂士階層出現之後，這種傾向發生了質的變化，藝術由儒家的社會性過渡到了道家的自然性。書壇上又生出一朵豔麗的鮮花。

二、情感的揮寫：狂士書法與道及其他

唐代儒家美學對書法界產生了極為深刻的影響，這種影響的間接作用，是使唐代書法有其嚴重缺陷。董其昌《畫禪室隨筆》說：「至唐人始專以法為蹊徑，而盡態極妍矣。」清吳德旋《初月樓論書隨筆》說：「唐人之書法，嚴而力果，然韻趣小減矣。」梁巘《評書帖》指出：「晉書神韻瀟灑，而流弊則輕散。唐賢矯之以法，整齊嚴謹，而流弊則拘苦。」就連站在儒家美學立場上的明末書論家項穆也在其《書法雅言・書統》中說：「唐賢求之筋力軌度，其過也嚴而謹矣。」

「嚴謹」的書法可以統治一個時期，可以滿足一個時期的審美要求，但不可能控制整個時代的書風。從書法本身發展規律而言，書法要不斷變革，不斷充實新的血液，才能具有強大的生命力。另外，在筆者看來，「尚法」的風格也大多局限在受儒家思想影響深遠的文人士大夫身上，而不可能成為放達不羈的文人士大夫所接受的風格。當盛唐浪漫之音奏響，整個時代的審美趨向發生根本變化時，儒士書法已不可能獨占鰲頭了，代之而起的是需要抒發激昂情感、寬大胸懷而又自然清新的書法。當然，儒家思想根深蒂固的影響使君子書法不可能銷聲匿跡，但相對於新時期

所要求的書風而言，他們只能退居第二位了。我認為，張旭、李白、賀知章算得上適應時代要求的書家。我們稱之為「狂士書家」。對他們進行必要的剖析，可以更好地幫助我們認清唐代書法的特點，以及它所反映的理論文化內涵。

狂態與狂字

說張旭、李白、賀知章是狂士，是有根據的。「我本楚狂人，鳳歌笑孔丘」，李白自稱「狂人」。張旭「露頂據胡床，長叫三五聲」❶，世稱「張顛」。不僅賀知章放蕩不羈，自號「四明狂客」。張旭「玄宗命（李）白為宮中行樂詩，二人在性格顛狂上三人相同，他們還都是當時傑出的書法家。

李白，不惟詩名卓舉，有「詩仙」之稱，且書法不俗。「玄宗命（李）白為宮中行樂詩，二人張朱絲蘭於前，白取筆抒思，十篇立就，筆跡遒利，鳳跱龍拏」❷。李白在書法史上並沒有被給以應有的地位，原因很簡單，其書名為詩名所掩蓋。宋代書家黃庭堅在其《山谷題跋》中已經指出：「李白在開元、天寶間，不以能書傳。今其行草殊不減古人，蓋所謂不煩繩削而自合者歟？」《宣和書譜·卷九》中也說，李白「字畫飄逸，乃知白不特以詩名也」。只要看一看他的墨跡《上

❶ 李頎〈贈張旭〉。

❷ 引自《書林藻鑑·卷八》。

陽臺帖》❸，我們就不能不承認李白在書法領域中的卓越成就。此帖僅有二十五字：「山高水長，物象千萬，非有老筆，清壯可窮！十八日，上陽臺書，太白。」字數雖少，但氣勢縱貫。作者多用濃墨，更使作品之中增加了酣暢之氣。筆墨使轉流利，連帶自如的游絲在濃重的墨跡之中穿插，更加重了幾分險峻之美，作者的自信與豪情，躍然紙上，震懾人心。

賀知章，《舊唐書·卷一九〇》本傳中稱他「善草隸」，呂總《續書評》說：「知章真行書，縱筆如飛，酌而不竭。」唐人竇臮《述書賦》對其評價更高：「湖山降祉，狂客風流。落筆精絕，芳嗣寡儔。如春林之絢彩，實一望而寫憂。邑容省闥，高逸豁達。」《書史會要》也說他：「善草隸，當世稱重。」可見賀知章的書名在唐代影響就很大。其《孝經》墨跡，現在日本。

張旭，在書法史中的地位舉足輕重。「後人論書，歐、虞、褚、陸皆有異論，至旭，無非短者」❹。張旭走虺奔蛇，變化莫測的狂草，造就了他在書法史上「草聖」的英名。

這是一個追求浪漫、仙逸、真率的書法群體。不管是「天子呼來不上船，自稱臣是酒中仙」的李白，「脫帽露頂王公前，揮毫落紙如雲煙」的張旭，還是「騎馬似乘船，眼花落井水底眠」❺

❸ 啟功先生考訂此帖為李白真跡。見《李白「上陽臺」帖墨跡》，載《啟功叢稿》二六四頁，中華書局一九八一年十二月版。

❹ 《新唐書·卷二〇二·李白傳》附《張旭傳》。

❺ 杜甫〈飲中八仙歌〉。

的賀知章，都有著寬博的胸襟和放達的性格，他們的狂草書法與其性格是無法分開的。正是「沒有狂態，不出狂字；沒有狂字，也就無由睹其狂態」❻。他們借助於勁健飛動、迅疾駭人之筆，把悲歡情感痛快淋漓地發揮到筆墨當中。正如張懷瓘對草書所作的論述，「或寄以騁縱橫之志，或托以散鬱結之懷；雖至貴不能抑其高，雖妙算不能量其力」❼。

不過，正是由於性格極端疏放、怪誕，甚至顛瘋，使這些人物在有意無意中被神化了，他們的書法也被賦與了不少神祕的色彩，以至於被說成「只可心契，不可言宣」、「非人力所到也」。如說張旭狂草，就有「心藏風雲世莫知」❽之語，說賀知章書法，是「與造化相爭，非人工所到也」❾，好像真是仙人們的神來之筆。我認為，他們畢竟是生活在現實中的人，也食人間煙火，他們的藝術創造也是以民族文化為背景，他們的書法創造不可能不是他們深層思想的反映，而這些，往往被書法理論界所忽視。

❻ 陳振濂《書法學綜論》四七頁，浙江美院出版社一九九一年四月版。

❼ 《法書要錄・卷四・張懷瓘・議書》。

❽ 李白〈猛虎行〉。

❾ 竇蒙〈述書賦・注〉。

道與狂士書法

人是自然的產物，喜愛自然是人類的天性。在人們的審美心理中，質樸無華，天然不雕的自然之美會引起特別的偏愛。在這一方面，道家美學為人們提供了一整套深刻全面的理論依據。

老子認為，道是萬物之本，「道生一，一生二，二生三，三生萬物」。莊子也主張「道者，萬物之所由也……故道之所在，聖人尊之」❿。所以必須「人法地，地法天，天法道，道法自然」。

老莊哲學是美學。在他們看來，至高無上的「道」是美的源泉，不管是「天地有大美而不言」，還是「原天地之美，達萬物之理」❶，都是以自然為美的。如何能達到成自然之美？那就要忘卻一切利害與善惡，達到物我交融、物我兩忘的境地。「天地有大美而不言」，美是無聲的，亦是無言的，必須憑近乎於直覺的精神活動去感應。在此，莊子提出了「心齋」和「坐忘」的辦法，也就是「靜觀默察」，摒除雜念的辦法：

　　無聽之以耳，而聽之以心；無聽之以心，而聽之以氣。聽止於耳，心止於符。氣也者，虛

❿ 《莊子‧漁父》。

❶ 《莊子‧知北遊》。

而待物者也。唯道集虛，虛者，心齋也。⑫

領會自然之妙，是一種全神貫注的精神活動。對於外在形式，道家從不計較。「筌者所以在魚，得魚而忘筌；蹄者所以在兔，得兔而忘蹄；言者所以在意，得意而忘言」⑬。

狂士們書法創造過程顯然是受道家美學思想的影響。

李白，「嘗作行書，有『乘興踏月，西入酒家，不覺人物兩忘，身在世外』」⑭。雖然現在我們無法再睹李白人物兩忘的即興之作《乘興帖》的風采，但《上陽臺帖》可以幫助我們略窺其清新可喜，無絲毫造作之態。李白的書法創作，大都是在這種心態下創作的。《象耳山留題》說：「夜來月下臥醒，花影零亂，滿人襟袖，疑如濯魄於冰壺也。李白書。」⑮ 又一帖云：「樓虛月白，秋宇物化，於斯憑闌，身勢飛動，非把酒忘意，此興何極！」⑯ 由此可以看出，李白作書，絕不是應酬之作。或是在月夜花下，或是借樓空人稀，或是乘痛飲酣醉，沒有儒家教條的約束，沒有

⑫《莊子・人間世》。
⑬《莊子・外物》。
⑭《宣和書譜・卷九》。
⑮ 宋王象之《輿地紀勝・卷一三九》。
⑯《佩文齋書畫譜・卷七三》引明唐錦《龍江夢餘錄》。

法度軌範的制約。這種情感與境，正是創作之佳境。試想，在美好的景致之下，在清靜的環境之中，才思橫溢的作者最容易為之所陶醉。月下醒來，月光、花影、人心交融到一處，心境似乎為皎潔的月光所濯蕩，心靈為「天地大美」所震撼，乘興把筆而書，何為月光，何為自身，何為自心早已不知所在，筆間所流露的是自然美景與心靈交融後的線條。莊子說過：「世之所貴道者，書也。」正是因為書法能把自然之美融進陰陽相生、剛柔相濟的線條中，用此線條表現一種主體生命，所以，書法美在道家那裡具有很高的地位。

眾所周知，李白受道教思想影響很深。雖然道家與道教性質不同，前者是哲學而後者屬宗教。但唐代誰能把二者截然分開呢？道教是推崇老莊的，把道家追求精神的絕對自由演變為求仙得道，以至長生不老，這不僅具有了道家對主體精神的捍衛，而且也具有了對主體生命的嚮往。道教以「雲氣為糧，白雲為屋，清風為馭，日月為燈」，講求到自然中去，把精神與生命與自然融為一體，如此方能得道。為此，李白遍遊名山大川，「十五遊神仙，仙遊未曾歇」[17]，在山林溝壑之中，他感受到了「天地之大美」，「青春臥空林，白日猶不起。松風清襟袖，石潭洗心耳」[18]，這是多麼令人羨慕的自由境界啊！

[17]　李白〈感興〉八首之五。
[18]　李白〈題元丹丘山居〉。

賀知章也是道教信徒。他曾向一老道求說道法，老道說：「夫道者可以心得，豈在力爭，慳

惜未止，術無由成，當須深山窮谷，勤求致之，非市朝所授也。」賀意頗悟，謝之而去。數日失

老人所在，賀因求致仕，入道還鄉⑲。這段記載雖有傳奇色彩，也不是毫無緣由。《舊唐書·卷一

九〇·賀知章傳》中記載：「天寶三載，知章因病恍惚，乃上疏請度為道士，求還鄉里，仍捨本

鄉宅為觀，上許之。」

煉丹求道雖然沒有使李白、賀知章成仙，但對仙境的執著追求使他們經常出現幻覺，這種幻

覺給他們的詩歌和書法帶來了巨大的想像力以及宏偉壯麗的氣魄，有誰能說其書法「飄逸之氣」

不是一種富有虛幻色彩的浪漫主義文藝之風呢？

當然，李白絕對不只是道家精神被動的闡發者。盛唐時代，經濟的發展，社會的繁榮，使唐

人有著充足的自信心、激昂的精神風貌。初唐時建功立業之心在此時已演變為在各個領域試圖一

展胸襟。老莊那種入居山林、逃避現世求得精神絕對自由的思想，此時已變成了意氣風發之下對

主體精神的熱情謳歌，他們熱愛社會生活的同時，也渴求精神上的逍遙，而不是為精神上的解放

而逃避黑暗的現實。道家是出世的，認為生命只有歸於自然的懷抱才能無生無息，達到永恆。為

此，道家要求「形如枯木，心如死灰」，「嗒焉似喪其耦（偶）」。而盛唐人卻不願做這樣的苦行者，

他們在追求世間享受的同時，也願意體會自然界無窮的妙趣。也就是說，道家哲學只是他們藝術

⑲《太平廣記·卷四二》。

追求的目標，也是他們藝術追求的一個注腳，而不是他們生活的準則。另外，唐代的道教也絕不是一個條條框框的定義可以概括得了的。它是以人生為樂，「以生存得舒服為大樂，以舒服地永遠生存為極樂的」[20]。雖然我們不能把李白、賀知章的一生說成藝術人生，但起碼可以說，道家、道教思想對其藝術產生了深遠的影響。雄渾有力、迅疾快猛的書法不僅表現了他們性格的狂放，也表達了對自由的嚮往和追求。

張旭，其書法精神裡受著道家的浸染更值得一提。史載，張旭「每大醉，呼叫狂走，乃下筆，或以頭濡墨而書，既醒自視，以為神，不可復得也」，世呼「張顛」[21]。一切外在的、理性的標準，在張旭以頭濡墨的醉態之中都化為烏有，手的自由、內心的自由在他那管狼毫中得到了極端的表現，連綿不斷的大起大落的狂草正是他不甘受拘的寫照。在他手裡，書法傳達信息的實用功能降到了最低點，藝術性得到了最充分的發揮。我們不能不承認，雖然我們找不到更多的資料來證明張旭受過道教直接影響，但其藝術精神卻是莊周美學所要達到的境界的很好印證。

張旭「每醉後號呼狂走，索筆揮灑，變化無窮，若有神助」[22]。這種顛狂之態不正是拋棄常人遵循的規則任意揮灑嗎？唐書論家李嗣真說得好：「古之學者，皆有規法；今之學者，但任胸

⑳ 見葛兆光《想像力的世界——道家與唐代文學》六頁，現代出版社一九九○年版。

㉑ 《新唐書‧卷二○二‧李白傳》附〈張旭傳〉。

㉒ 《舊唐書‧卷一九○‧賀知章傳》。

懷。」㉓呼叫狂走，散開懷抱，落筆而書，正是「物我兩忘」的境界。及醒後再書，不復如前，無非是說，醒後創作，雖然神志清醒，而各種約束和羈絆接踵而來，心有所累，所作書法已經不是自由心緒的流動，故神采全無。賀知章喜歡「邀遊里巷，醉後屬詞」，「好事者供其牋翰，每紙不過數十字，共傳寶之」㉔。因此，狂士們書法創造都是追求適意，興到而已。明末清初有名的狂士，書畫家傅山也是如此。據說，友人向他求字，傅山選了一個風定月明、天氣清爽的日子進行創作。「友人遽立竊窺，但見（傅山）舞蹈踴躍，其狀若狂。友徑趨至其背後，力抱其腰。傅狂叫，嘆曰：『孺子敗吾清興，奈何！』遂擲筆搓紙而輟」㉕。可以說，傅山同張旭的藝術追求同屬一類。在他們心目中，藝術是其人生的必不可少的一個組成部分，而不是像儒家把藝術當作修身、「粉飾治具」的工具。從某種意義上說，只有把藝術當成自己的生命，藝術才能具有主體生命的活力，也才能具有永恆的生命力。把道家精神提升到書法精神的高度，提升到中華民族藝術精神的高度是有道理的。

當然，能體現道家精神的書法不僅僅是狂士書法，只不過是狂士書法表現得最為充分、最為突出。

㉓《法書要錄·卷三》。

㉔《舊唐書·卷一九○·賀知章傳》。

㉕徐珂編撰《清稗類鈔·藝術類》第九冊四○三六頁，中華書局一九八六年三月版。

狂士書法的理論前提

狂士書法的出現並不是突然的，也不是偶然的。在「尚法」氣氛籠罩之下，書法界已有「反法」傾向的存在。

李世民在其〈指意〉中提出了書法「以神為精魄」的審美原則，他說：「及其悟也，心動而手均，圓者中規，方者中矩，粗而能銳，細而能壯。長者不為有餘，短者不為不足。思與神會，同乎自然，不知所以然而然矣。」❷⁶書法不可以目取，而以神遇，頗似莊子所說「庖丁解牛」，但是，政治家皇帝的身分使他無法像文人那樣用書法寄托內心，書法只不過是從政之暇的娛樂工具，唐何延之《蘭亭記》就說，「太宗以德政之暇，銳志玩書」❷⁷。一個「玩」字，意味深長，而且在唐太宗手裡，書法終究擺脫不了其裝飾性的功能。《宣和書譜‧卷一》說：「方天下混一，四方無虞，乃留心翰墨，粉飾治具。」因此，在這種情況下，太宗仍能提出書法「以神為精魄」的口號，正說明他已經注意到了書法內在涵義之所在，因而是難能可貴的。

虞世南的理論與李世民有相似之處。在〈筆髓論‧契妙〉中，他說過精彩的一段話：「故知

❷⁶《佩文齋書畫譜‧卷五》。

❷⁷《法書要錄‧卷三》。

書道玄妙，必資神遇，不可以力求也；機巧必須心悟，不可以目取也。」這已經與道家藝術境界很相近了。但他又說，書「道同魯廟之器，虛則欹，滿則覆，中則正，正者，沖和之謂也」。很顯然，虞世南的理論中，雜糅儒道兩家。

孫過庭，一代大家，其墨跡《書譜》不僅給我們留下了他精湛的書法真跡，同時也為我們了解其書法思想提供了可能。他提出了書法「達其性情，形其哀樂」的功能，說明他已經認識了書法能表現主體生命的特性，表明他又從儒家「成教化」中前進了一步。但他本人就是一個儒家思想濃厚之人。陳子昂〈率府錄事孫君墓誌銘〉說：「四十，君遭讒慝之議，忠信實顯而代不能明，將期老而有述，死且不朽，寵榮之事於我何有哉？」[28] 發憤作《書譜》，以期死後不朽，仍擺脫不了儒家對名利的追求。論書法時，他也說：「君子立身，務修其本，揚雄謂詩賦小道，壯夫不為，況復溺思豪釐，淪精翰墨者也。」所以，他說書法「固義理之會歸，信賢達之兼善者矣」。

在儒家思想的氛圍之內，他們仍能有所突破，提出書法是「心悟」、「神遇」的事情，說明他們對書法內在生命的較深的認識。

在書法理論界突破儒家而接近道家品評境界的是張懷瓘。開元中，張懷瓘曾為翰林供奉，是唐代傑出的書論家。他認為，書法不僅可以記載古今人事道理，有實用價值，且能夠「含情萬里，

標拔志氣，黼藻精靈」㉙，有抒情的本能，更為可貴的是，張懷瓘批評了過去書評的特點，提出了「風神骨氣者居上，妍美功用者居下」㉚的審美標準，認為「深識書者，惟觀神彩，不見字形」㉛，把書法藝術分為神、妙、能三品。顯然，這是對儒家書法美學的有力挑戰，反映了書法領域中審美鑑賞的深入。他把王羲之書法列入神品，說他：「自成一家法，千變萬化，得之神功，自非造化發靈，豈能登峰造極？」㉜很明確，他是從道家自然的審美標準來評判古人的。不可否認，張懷瓘書論中也有「闚《典》《墳》之大猷，成國家之盛業者，莫近乎書」㉝的儒家思想色彩，但迫求抒情色彩，以造化自然為美，以風神骨氣而不是以結構与正為標準評判古人，是其書法思想主流，也表明盛唐書法開始邁出儒家羈束，日漸向獨立、成熟的方向發展。

這些書論家紛紛提出了書法是寫情、達性的藝術，為最終出現浪漫的、抒情的狂士書法作了理論上的闡述。這其中，我們不能不提到李邕。

這位主要生活在盛唐時期的書法家是極不願蹈襲別人的。《宣和書譜》說：「邕精於翰墨，行

㉙《法書要錄・卷七・張懷瓘・書斷上》。
㉚《法書要錄・卷四・張懷瓘・書議》。
㉛《法書要錄・卷四・張懷瓘・文字論》。
㉜《法書要錄・卷八・張懷瓘・書斷中》。
㉝《法書要錄・卷四・張懷瓘・文字論》。

草之名尤著，初學右軍行法，既得其妙，復乃擺脫舊習，筆力一新。」他是個剛正直諫的大臣，有人勸他明哲保身，他卻喊道：「不願不狂，其名不彰。」[34]在書法上，他也喊出了「似我者俗，學我者死」的口號，無疑是對承襲前人陳跡，對古人成法亦步亦趨表示了強烈不滿，對唐代「尚法」之風是一個強有力的衝擊，令人耳目一新。王文治《論書絕句》說：「唐代何人紹晉風，括州（李邕）象比右軍龍。」晉人尚意，追求主體情趣，李邕紹晉人之風，不正是對法度的反叛，對寫意書法的呼喚嗎？李邕書名，在開元時已為士人所重，可以想見，他對狂士書法不可能不產生影響。

與狂士書法有關的兩點比較

張旭、李白、賀知章等是一個內在性格和藝術風格十分相近的小群體，他們之間是互相欣賞和相互感染的。「時有吳郡張旭，亦與知章相善」（《舊唐書·賀知章傳》）。李白對賀知章慕名已久，在長安與賀知章初次見面，相處十分投機，賀知章稱李白：「此天上謫仙也。」（《舊唐書·李白傳》）在〈猛虎行〉詩中，李白也表現出對張旭的敬慕：「楚人每道張旭奇，心藏風雲世莫知。三吳邦伯皆顧盼，四海雄俠兩追隨。」

[34] 《舊唐書·卷一九〇·李邕傳》。

遨遊里巷，醉後屬詞；呼叫狂走，以頭濡墨；乘興踏月，花下作書，這就是盛唐狂士給人們留下的印象，其瀟灑、飄逸、放達的形象以及揮情寫志的書法在當時產生了很大影響。其實，歷史上也不乏像他們這樣的人物，如「竹林七賢」，如明之徐渭等等。但這二類藝術家之「狂」與唐代狂士都有著不同的性質。

「竹林七賢」個個以放達不羈而著稱，這與盛唐狂士的狂放內涵是否一致呢？筆者認為是不一樣的。魏晉時代，社會動蕩不安，政權更替頻繁。社會的昏暗對文人士大夫失去了吸引力，而此時莊周哲學與正在興起的佛教特別是佛教中的唯心論很適合他們的口味，兩者的結合吸收造就了一個十分奇特的時代心理。表面上視道德法規如糞土，只尚清淡，不務實際，而他們的內心卻充滿了苦痛。阮籍雖然大喊「禮豈為我設」！宣稱自己不守禮法，但誰知道他「終日履薄冰，誰知我心焦」的心理呢？鍾會與阮籍交談，試圖抓住其把柄，然後置之於死地。稽康也是「狂」人，他曾指責孔聖人，但每次阮籍都喝得酩酊大醉，說話不著邊際，鍾會也奈何不了他。這是佯狂。稽康教育自己的孩子，張口說話，就能表達是非觀念，所以說他為了利害關係，動用心思。但稽康卻教育自己的孩子，必須小心。因此，透過他們「狂」的表面，可以看出他們是痛苦的，也是無可奈何的。他們的疏狂絕不是盛唐狂士發自內心的激昂高亢之氣。因而，他們的藝術雖也瀟灑風流，但是是逃世的，是以清遠、疏落為特色的，似乎裡面透露出淡淡的失落。明人汪砢玉《墨花圖雜志》說：晉人書「有一種風流蘊藉之態，緣當時人以清簡為尚，虛曠為懷，修容發語，以韻相勝落筆散藻，自然

可喜」。汪砢玉把書法同社會習尚、人物性情聯繫起來，不失為一種創見。張懷瓘《書斷》把稽康

書法列為妙品，說：「觀其體勢，得之自然，意不在乎筆墨；若高逸之士，雖在布衣，有傲然之

色，故知臨不測之水，使人神清；登萬仞之岩，自然意遠。」盛唐狂士，雖也放浪形骸，甚至煉

丹求道，卻並不厭世，雖然「虛曠」但內心並不空虛孤獨，相反卻有勃勃生機，他們的書法風格

並不清簡，在內心激情催發之下，呈現的是沉重厚達，奔騰洶湧而又天真可喜的風格。所以，那

種以為狂士書法是「命運坎坷，懷才不遇」「鬱鬱牢騷，憂愁不平，胸中塊壘，一一寓於書而發

之」㉟的觀點是不能適合唐代狂士書法的。

唐代之後的書法史上，能與脫帽露頂、以頭濡墨、呼叫狂走的張旭和吃肉飲酒、出入公門、

四處揮灑的僧人懷素相比較的，恐怕也只有明代的徐渭了。五代的楊凝式雖有「風（瘋）」子書

家之稱，但那是為躲避災難而「遂佯狂終身」的。北宋的書畫家米芾雖曾「拜石為兄」、愛潔成癖、

造假畫、詐詩帖、騙硯石，但終究是玩弄小伎倆的詭狎之徒，從胸襟而言，根本無法與行為、藝

術上大起大落的「顛張醉素」相提並論。

徐渭不是楊凝式、米芾那樣的佯狂，也不是張旭、懷素那樣的酒狂，在一定時期，他確是不

折不扣的瘋子。他曾「自持斧擊破其頭，血流滿面，頭骨皆折，揉之有聲」（袁宏道〈徐文長傳〉）。

他曾力圖躋身於仕途，但四十多歲時仍未能成為一介舉人。之後，他在浙、閩總督胡宗憲手下當

㉟ 劉石〈書法三維論〉，刊《北京社會科學》一九九一年三月。

幕僚。胡倒臺後，徐渭受到牽連，精神受到很大刺激。後來，他又為禮部尚書李春芳作文書，一直受到壓抑。一連串的痛苦，使徐渭的心理壓力達到難以忍受的程度。他曾自撰〈墓誌銘〉，然後把鐵釘捅進自己的耳朵，頓時鮮血直流，但他自殺並未成功。後來又因失手打死自己的妻子，坐牢五年。

由此，我們可以清楚地認識到，張旭、懷素的「狂」與徐渭的「狂」有著本質的不同。顛張醉素是自覺地自求「狂」的境界，並且借助於酒的形式促成這種境界，達到心靈上的超脫，最終完成藝術上的超凡脫俗的境界。而徐渭是精神受到強烈刺激被逼入真狂境界，他的精神是壓抑的，作為解脫壓抑的藝術，便力圖衝破和擺脫這種壓抑。

也許有兩種藝術最具有吸引力，一是朝氣蓬勃的、發自對自然、對人生熱愛的藝術，一是充滿了悲憤、壓抑和扭曲的藝術。如果顛張醉素的藝術歸於第一類的話，那徐渭應該歸於磨難藝術，是富有悲劇色彩的藝術。徐渭的草書雖仍是舞蛇走虺，但顯然已經打破了顛張醉素連貫不斷的格局，間架結構已被打散，滿紙一片含混和墨花，局部的技巧遠沒有達到張旭、懷素那種成熟的程度，甚至略顯粗疏而失去了審美價值，但這些都是在服從整個章法上的恣肆和放達。一般說，書法以精到為美，而徐渭卻好像是在有意打破這種規矩，不但筆畫支離，上下連筆很少，橫向之間也不刻意追求互應，整體布局像似滿天散星。這顯然是對張旭、懷素所創造的狂草美的反叛。就基本功夫而言，徐渭當然是遠遠不能與張旭、懷素相提並論的。

顛張醉素的酒狂已被視為瀟灑的藝術精神而光照書史；而徐渭的狂是壓抑藝術代表性情緒也被永久緬懷，因為他們有一點是共同的，即他們都很容易為中國人根深蒂固的審美觀所吸引，儒家雖主張「中和」、「不激不厲」、「過猶不及」，但他們也同樣接受「狂」的審美觀。

孔子說過，「狂者進取」。狂夫或狂言往往是不加掩飾，能明快地表現自己的立場，有明確的善惡觀念。因此，儒家雖主張作文質彬彬的君子，但對狂者也同時採取接納和讚賞的態度。有時候，狂者能直指時弊，與腐敗的統治者採取不合作的態度，我行我素，這正應和了「天下有道則見，無道則隱」❸，「危邦不入，亂邦不居」❸的信條。也正因為他們的隻言片語能言中時勢，因而儒家主張「廣開忠直之路，不罪狂狷之言」。還說，「狂夫之言，聖人擇焉」。

這些具有獨特性格的文人士大夫能被儒家所接受，他們的藝術作品也同樣被人格化而得到審美的認可。「狂」意味著志行高潔，意味著風流倜儻，也意味著才華橫溢。狂士們跌宕起伏、氣勢磅礴的書法也無意中被視為積極進取的符號、頑強拚搏的象徵。

❸《論語‧泰伯》。

❸ 同❸。

三、書法中的佛光禪影：中晚唐禪僧書法

在中晚唐時期的書法界，出現了一個十分有趣的現象，那就是僧人，特別是禪僧的一大批人以極大的熱情投入到書法創作之中，並且有一個共同點，幾乎都偏愛草書。其中以所謂「唐五僧」，即懷素、晉光、亞栖、高閑、貫休最為有名。

禪僧與書法

懷素，字藏真，湖南零陵人，主要生活於中唐，以狂草著稱於世。李白有詩贊曰：「少年上人號懷素，草書天下稱獨步。」❶ 詩人裴說更是把他同杜甫、李白並提，「杜甫李白與懷素，文星酒星草書星」❷。晉光，《高僧傳》說他「長於草隸」。貫休〈晉光大師草書歌〉稱：「看師逸跡

❶〈草書歌行〉（《全唐詩・卷一六七》）。

❷〈題懷素臺〉（《全唐詩・卷七二○》）。

兩相宜，高適歌行李白詩。」❸高閑，宋人陳思《書小史》稱：「高閑善草書，師懷素，深窮體勢。」董逌《廣川書跋》也說，高閑「草出張顛，在唐得名甚顯」。貫休，《益州名畫錄》稱其「善草書，時人比諸懷素」。《宣和書譜》說他「作字尤崛，至草益盛」。亞栖，《宣和書譜》稱：「喜作字，得張顛筆意……若飛鳥出林，驚蛇入草。」

另外，《宣和書譜》中還為中晚唐幾個僧人草書家立了小傳。稱僧文楚「喜作草書，學智永法，擺脫舊習，有自得之趣。在元和間所書《千文》，落筆輕清，無一點俗氣」。稱釋景雲「懷識超悟，尤善草書，初師張顛，久之精熟，有意外之妙」。稱夢龜「作顛草，奇怪百出，雖未可以語驚蛇飛鳥之迅，而筆力遒勁，亦自是一門之學」。僧可朋有《觀夢龜草書詩》云：「興來亂抹亦成字，只恐張顛顛不如。」❹

還有，陶宗儀《書史會要》稱獻上人、修上人「工草書」。《高僧傳》稱遺則「從張懷瓘學草書，獨盡筆妙」。《太平廣記·卷九八》記載，僧懷濬，唐乾寧時來到秭歸，被稱為「秭歸郡草聖」，僧無作，《西域求法高僧傳》稱：「博學儒釋，風姿秀整，能講唱詩篇，草隸皆極精妙，時人以其貌義詩書，謂之四絕。」懷惲，《書史會要》稱：「草書似懷素。」他「愛草書，或經或釋或老，至於歌詩鄙瑣之言，靡不集其筆端」。僧洪偃，《書小史》稱：「善草隸，筆跡遒健，人多摹寫。」

❸《全唐詩·卷八三七》。
❹《書苑菁華·卷一七》。

廣利，吳融〈贈廣利大師歌〉說：「三十年前識師初，正見把筆學草書。」[5]上所列舉，都是中晚唐時期的僧人書法家（當然也有自晚唐而入五代者），並且大部分都是禪僧[6]。他們的書法成就能在書法史上被人記上一筆，也算是十分幸運了，恐怕更多的僧人雖有草書絕藝，但因地位不顯而不為人所注意。即使震撼書法界的懷素，正史上連個小傳都沒有。當然，這並不能夠使我們改變這種觀點，就是，中晚唐僧人書法隊伍以前所未有的速度激劇增加，形成了一個獨特的狂草書法階層，在書法史上掀起了一個獨特的史無前例的僧人狂草書風。

唐末僧人善書者幾乎無一例外都偏愛草書，這是一個令人注意的現象。以前有記載的僧人善草書者寥寥。初唐時的懷仁，也是一個善書者，然而為了討得太宗歡心，畢其精力，集右軍遺跡，成《懷仁集三藏聖教序》。辯才，也只是死守其師永禪，日臨《蘭亭》不輟，不敢越雷池半步。

再向前，隋代釋述，「與智果並師智永，述困於肥鈍，特傷於瘦怯，皆不得中，而智果差優」[7]。智永可以說是其中成就較高者，可是據唐李嗣真《書後品》說，也是「精熟過人，惜無奇態」。智永弟子辯才，據何延之《蘭亭記》記載，也是「每臨永禪師，逼亂真本」。看來也只能算一個臨摹

❺　《全唐詩·卷六八七》。

❻　懷素，范文瀾《唐代佛教》中認為是禪宗蛻化僧。其書法受禪宗影響很深，參拙文〈禪與懷素的書法〉，刊《洛陽師專學報》一九九二年第一期。

❼　張懷瓘《書斷》。

專家，算不上有自己的風格。如果再上溯至南北朝和漢，僧人善書者更是寥若晨星，書法亦無可論之處。

《宣和書譜·卷一九》曾經對中晚唐僧人多喜草書的現象作過解釋，說：「唐興，士夫習尚字學，此外，惟釋子多喜之，而釋子者又往往喜作草字，其故何耶？以智永、懷素前為之倡，名蓋輩流，聳動當世，則後生晚學，瞠若光塵者，不啻蟻蟻之慕，於是其徒亦有駸駸欲度，不可得而掩者，如夢龜其人也。」

平心而論，智永雖是書聖的後裔，但對後世寺僧的影響遠遠不及懷素。中晚唐僧人多從懷素（還有張旭）草書中汲取營養。如高閑，「師懷素」，修上人，師承張旭和懷素，史邕〈贈修上人詩〉說：「張旭骨，懷素筋，筋骨一時傳斯人。」❽叟光草書，「飄逸有張旭之妙」。貫休《書小史》說：「善歌詩，工草隸，南士皆比之懷素。」

書僧與士人的切磋與交流

中晚唐禪僧書法之所以能廣播其名，這與當時他們的開放型外傾心理是分不開的，也是當時佛教日益世俗化的產物。按理說，寺僧多居於與世人幾乎隔絕的山林之中，不食人間煙火，像禪

❽《書林藻鑑·卷八》引。

宗南宗初祖、唐代初期的慧能，有人說是「遠公之足，不過虎溪」❾。拒絕武后和孝和皇帝的延請。而中晚唐僧人卻不同，他們不僅步出山林，活躍於世俗社會，並且廣泛與士大夫階層相交接，有的甚至步入宮廷，交接王侯。儒子和釋子之間的交流、來往，在不知不覺中也抬高了僧人的地位和聲名。正如郭紹林先生所說：「士大夫和僧人結識交往，是世俗友誼的補充和世俗生活的點綴，積習所染，競相效仿，成了十分時髦的事。反過來，僧人和士大夫接近，一方面能獲得一些實際利益，一方面藉賦詩撫琴邀得名聲，無疑是一件高雅的事。」❿其實，在書法方面兩者的交往，也莫不如此。

有人說，懷素「《自敘》所展示的藝術境界是封建社會裡一位既超絕塵寰卻又不能忘情世事的高傲狂放的人物心靈」⓫，這是不無道理的。所謂懷素「不能忘情世事」，當指其好名而言。懷素「擔笈杖錫，西遊上國」⓬雖為「拜謁當代（書法）名公」，但其交接範圍卻遠不止此。在《自敘》中，他照錄了時人對他的書法讚譽之辭，其中有李白、錢起、張謂、任華、王邕、朱遙、許瑤、竇冀、顏真卿、李舟等，這些人，有詩壇名流，有書法大家，亦不乏朝中重臣。當懷素從湖南零

❾ 宋贊寧《宋高僧傳‧卷八》。

❿ 郭紹林《唐代士大夫與佛教》一五頁，河南大學出版社一九八七年八月版。

⓫ 熊任望《試論懷素「自敘」真跡的思想內容和藝術特色》，載《書法研究》一九八六年第一期。

⓬ 懷素《自敘帖》。

陵出發，歷盡艱辛趕赴京城長安時，京城上下為之震動起來，以至於「誰不造素屏，誰不塗粉壁」

〈任華〈懷素上人草書歌〉〉《全唐詩・卷二六一》），王公貴戚爭相延請。「駿馬迎來坐堂上，金盆盛酒竹葉香」（同上）「朝騎王公大人馬，暮宿王公大人家」（同上），懷素受到十分隆重的禮遇。

可以這樣說，懷素書法能在世俗人間，特別是在上層統治階層得到流傳，獲得很高的聲譽，也是與士大夫的宣揚、吹捧分不開的，正如任華〈懷素上人草書歌〉中所揭示的：「爾雖有絕藝，猶當假良媒，不因禮部張公將爾來，如何得聲名，一旦誼九垓？」⓭

高閑，文學家韓愈曾寫〈送高閑上人序〉一文，高閑因而聲名益彰。《石林避暑錄》就這樣說過：「〈高閑書法〉神采超逸，自為一家，蓋得韓退之序，故名益重爾。」⓮

僧慧頤擅長草隸，「每有官供勝集，必召而處其中，公卿執筆紙」（《續高僧傳・慧頤傳》）。

晉光，從師於正在義興隱居的陸希聲。陸用雙鉤寫法教示晉光書法技藝，使其草書大有長進，書名因此而大顯。在晉光進入京師後，得到了唐昭宗的賞識，使晉光能入內供奉。羅隱〈送晉光大師〉詩云：「聖主賜衣憐絕藝，侍臣摛藻許高蹤。」⓯ 草書絕妙，得天子大臣賞識稱許，而這種賞識和稱許是晉光草書「健筆尋知達九重」⓰ 重要原因之一。有趣的是，在晉光聲名燭顯之後，

⓭ 《全唐詩・卷二六一》。

⓮ 《書林藻鑑・卷八》引。

⓯ 《書苑菁華・卷一七》。

陸希聲依舊未能出人頭地，他不甘心默默無聞，便寄詩貫光，在吹捧貫光的同時，希望「苟富貴，勿相忘」。詩曰：

筆下龍蛇似有神，天池雷雨變逡巡。

寄言昔日不龜手，應念江頭洴澼人。⑰

後來，在貫光推薦之下，陸希聲當上了宰相。

貫休，是個多才藝的僧人，「七歲出家，日讀經書千字，過目不忘，既精奧義，詩亦奇險，兼工書畫」⑱，他與士大夫的交往也很密切。唐龍州司倉周庠，與貫休算得上知交，其〈寄禪月大師〉詩曰：「昨日塵遊到幾家，就中偏省近宣麻。水田鋪座時移畫，金地譚空說盡沙。」⑲張格，自稱是貫休的故舊，其〈寄禪月大師〉詩云：

⑯ 同⑮。
⑰〈寄貫光上人〉《全唐詩・卷六八九》。
⑱《全唐詩・卷八二九・貫休小傳》。
⑲《全唐詩・卷七六〇》。

龍華盡尺斷來音，日夕空馳詠德心。

禪月字清師號別，壽春詩古帝恩深。

畫成羅漢驚三界，書似張顛直萬金。

莫倚名高忘故舊，曉晴閒步一相尋。⑳

看來，張格作詩時，已為士大夫所推崇，還得到皇帝的寵幸㉑，因此書法也更價值倍增。對貫休

吹捧最響的要數歐陽炯了，在其〈貫休應夢羅漢畫歌〉中，他說：

休公休公逸藝無人加，聲譽喧喧遍海涯。五七字句一千首，大小篆書三十家。唐朝歷歷多

名士，蕭子雲兼吳道子，若將書畫比休公，只恐當時浪生死……㉒

另外，獻上人還選與詩人孟郊相善，孟郊有〈送草書獻上人歸廬山〉詩相贈。吳融十分賞識廣

利大師的草書，有〈贈廣利大師歌〉傳世。廣宣「與劉禹錫最善，元和、長慶兩朝，並為內供奉」㉓。

⑳ 同⑲。

㉑ 《全唐詩·卷八二九·貫休小傳》云：「天復中，入益州，王建禮遇之。」

㉒ 《全唐詩·卷七六一》。一作〈禪月大師歌〉。

詩歌唱酬、筆墨切磋是士大夫與僧人交往的主要手段。不能否認，士大夫對僧人草書書法不遺餘力地以詩歌進行吹捧，有其「賣弄才華」、「鍛鍊寫作能力」❷的目的，但從另一個角度，也是更深一點的層次講，禪僧們的狂草書法正適合了當時士大夫階層一種普遍的審美趣味，也體現了時代的審美趨向。

如前所述，初唐書法是在儒風大盛的氣氛之下拉開帷幕的，不管是從書法特徵來看，還是從當時書法審美角度來講，都是以端莊、雅重為美，具有很強的功利性和裝飾性。盛唐之際，楷法雖較以前有所改觀，特別是顏楷的出現，從其雄渾、厚重、勁健、質樸的風格打破了原來細瘦的單一風格，使書壇為之一振，但仍舊有「如耕牛，穩實而利民用」❷的實用特點，以至於顏書被後來視為印刷體範本。很顯然，顏書中的行書也是為忠義所激發，不能適合文人超政治、超功利的抒情、寫意需求的。

除此之外，還應特別注意一點，科舉給書法也帶來了不良的影響。宋人姜夔在《續書譜》中說得好：「唐人以書、判取仕，而士大夫字書，類有科舉習氣，顏魯公作《干祿字書》是其證也……故唐人下筆，應規入矩，無復魏晉飄逸之氣。」書學大師祝嘉先生也指出：「科舉之興，多

❷ 《全唐詩‧卷八二二》。
❷ 郭紹林《唐代士大夫與佛教》三二頁。
❷ 包世臣《藝舟雙楫‧論書》。

趨於干祿之途，力求勻整，天才遂為所沒，不復能特立獨行。」又說：「書至唐代，已呈江河日

下之勢，古文篆隸，固無論矣，楷書為通用之體，亦毫無新意，承隋代之末流，謹守勻整而已。」❷

唐時產生的一些書法理論，如〈三十六法〉、〈八訣〉、〈傳授訣〉、〈用筆論〉、〈筆髓論〉、〈指

意〉等等，對唐人尚法起了推波助瀾的作用，因為它們都是對楷法技巧所進行的論述。明人項穆

《書法雅言》、清人梁巘《評書帖》都已指出其流弊（見「狂士書法」）。在這種情況下，盛唐「狂

士」不負時代賦與的使命，大膽創新，另闢蹊徑。但是儒家傳統的深厚根底，使士大夫沒有在狂

士書法之後再事開拓，再加上盛唐之後「科舉書法」仍限制書法的生命。因此，中晚唐書壇的任

務，仍是繼狂士之後，更加深刻地衝破「尚法」束縛。

中唐之後，特別是晚唐，帝國已是日薄西山。內部王權勢力削弱，宦官專權，藩鎮割據，軍

閥之間的混戰，使帝國元氣大傷。如果說中唐，唐王朝尚有奮起中興之志的話，那晚唐已經徹底

委靡了。面對破敗不堪的局勢，文人士大夫已喪失了建功立業的信心，代之而起的是悲觀消極情

緒的產生。此時的文藝界也失去了盛唐那種宏大、開朗、放達的風格，而進入細膩的以揮寫自我、

表現自我的風格。悲傷的文人不僅借細膩入微的詩歌表達自己的內心世界，寄託自己的理想的失

落，抒情性很強的書法在此時也具有了自娛性，那種功利性的書法對於他們來說似乎失去了其賴

以生存的土壤。篆書是很難作為任意揮寫自我心靈的，《墨藪》載篆書大家李陽冰〈論篆〉說：「吾

❷ 祝嘉《書學史》二四九頁，上海書店一九九〇年十二月版。

志於古篆殆三十年，見前人遺跡，美則美矣，惜其未有點畫，但偏旁摹刻而已。」根本談不上什麼「隨手萬變，任心有成」。只有草書，才能勝任「獨任天機摧格律」[27]的使命了。

任華〈懷素上人草書歌〉說：「吾嘗好奇，古來草聖無不知。豈不知右軍與獻之，雖有壯麗之骨，恨無狂逸之姿。」[28]字裡行間流露出對「狂逸」顛草的偏愛。在時人看來，「篆書槽，隸書俗，草聖貴在無羈束」（吳融〈贈聖光上人草書歌〉，《全唐詩・卷六八七》）。草書本身的特點正是順暢地刻畫自我、刻畫內心，更何況狂草呢？這樣，張旭的首倡、懷素的發揚，時代的呼喚，使又一段狂草之風在狂士書法剛剛落下帷幕的時候又出現了。我們經常說「唐人尚法」、「宋人尚意」，其中間過渡過程應屬於中晚唐和五代時期，其中主要由禪僧狂草影響而成。

有一個問題是，中晚唐狂草書法的群體為什麼在僧人階層？為什麼禪僧能把握住時代審美脈搏？我想，這除了僧人與具有較高文化層次的士大夫交往密切，從士大夫的了解中能感受到時代信息之外，佛教，特別是禪宗在當時僧人階層藝術思維、意境的追求中起到了內在的催化作用。

有人認為，宗教界書家的藝術「未曾見有宗教特色」，特別以懷素為例，認為懷素「只剩下寫字和酒兩件事了，已經完全把宗教置之腦後了」[29]。這種看法是偏頗的，根本沒有認清佛教在中

[27] 寶冀〈懷素上人草書歌〉《全唐詩・卷二六一》。
[28] 《全唐詩・卷二○四》。
[29] 齊沖天《書法論》一九三頁，北京大學出版社一九九○年十月版。

晚唐時的特點。筆者認為，當時禪宗不僅對詩歌影響很大，同時在書法領域也產生了深遠的影響，只不過這種影響是深層次的，而不可能像貼標籤那樣從書法作品中去尋求。

禪宗與書法

禪宗原是印度佛教中的一個流派。南北朝時期，菩提達摩來華傳教，使禪宗在中國發展起來。到了五祖弘忍的時候，禪宗分為以神秀為代表的漸悟宗，即北宗；以慧能為代表的頓悟宗，即南宗。這大約是在唐高宗上元二年（六七五）如果說，南宗在初期還與主張煩瑣修行的北宗處於平等地位的話，那麼安史之亂之後，由於其日益適士大夫的口味，地位大大提高。「肅、代、德三朝之後，南宗禪宗更是興旺發達，甚至掩沒了禪宗之外的所有各個佛教流派，乃至於後來稱為釋子的大都是禪僧，稱為禪宗的全是南宗」❸。

禪宗主要觀點是，主張佛存在於人的心中，世界萬物、主體客體無非是「我心」的幻化。因此，要達到真如境界不需要燒香念佛，也不需要積善行德，只要頓悟自心即可。如何頓悟自心？隨心所欲，順應自然。有這麼一條公案：

❸ 葛兆光《禪宗與中國文化》二四頁，上海人民出版社一九九一年六月版。

有源律師來問：和尚修道，還用功否？師曰：用功。曰：如何用功？師曰：饑來喫飯，困來即眠。曰：一切人總如是，同師用功否？師曰：不同。曰：何故不同？師曰：他喫飯時不肯喫飯，百種須索，睡時不肯睡，千般計較，所以不同也。❸❶

這說明，自心即是佛，不能直指心性，只靠用功，達不到清靜的境界。慧能的偈子：「菩提本無樹，明鏡亦非臺。本來無一物，何處惹塵埃？」也是說明本心即是一切，靠勤事修佛對悟得本性的自心無任何價值。磨磚成鏡的故事也是如此。

佛性人人都有，只有達到梵我合一、萬法皆空才能達到真如境界，這種境界只有靠自心體驗才能達到。

佛教最大的特點是把人們引向虛幻的「彼岸世界」。但是，作為具有中國特色的禪宗，卻把人們由彼岸世界拉回到塵世之中。神會說：「了性即知當解脫，何勞端坐作功夫？」❸❷一旦悟得自性，便可以從苦難中解脫出來，沒有必要廣行善事，作苦行僧，哪怕是罪惡多端，只要放下屠刀，便可立地成佛。因此，這種宗教本身就是個收縮性很大，戒律十分鬆弛的宗教。中晚唐時期，在家修行的人越來越多，禪宗因簡單的修行方式而受到世人的歡迎。

❸❶《景德傳燈錄・卷六》。
❸❷《五更轉》第一首。

中晚唐禪僧，喝酒吃肉，風流蘊藉，既不坐禪，也不吃齋，與士大夫有何區別？更何況晚唐德山宣鑑禪師呵佛罵祖呢？

古冢鬼，自救不了。[33]

這裡無祖無佛，達摩是老臊胡，釋迦老子是乾屎橛，文殊、普賢是擔屎漢，等覺妙覺是破執凡夫，菩提、涅槃是繫驢橛，十二分教是鬼神簿、拭瘡疣紙，四果三賢、初心十地是守

呵佛罵祖，表現了對各種戒律束縛的蔑視，一切有礙心性顯現的東西都是令人討厭的東西，打破戒律、推翻偶像、顯現自性成了時髦的口號，在這種思潮影響之下，外表浪漫、豁達成為中晚唐禪僧階層的一個普遍形象。如僧拾得所說：「我見出家人，總愛吃魚肉。」[34] 這樣，說懷素「只顧喝酒吃肉，把宗教拋到腦後了」，這種看法正是表明對禪宗的無知。

不能否認，不少僧人在戒律鬆弛之下乘機尋歡作樂，但是我們也應注意到，這種情況對具有較高藝術修養的僧人們的藝術氣質也同樣產生了深遠的影響。

懷素是具有這種藝術氣質的代表僧人。他的顛狂早已成為人們謳歌的對象。夢龜也是「先教

[33] 《五燈會元·卷七·德山宣鑑禪師》

[34] 《全唐詩·卷八〇七》。

侍者濃磨墨，不揖旁人欻便書」、「興來亂抹亦成字，只恐張顛顛不如」❸。修上人，史邕贈其詩曰：「師今書成在兩手，書時須飲一斗酒。」❸ 落髮入寺，寄居空門的僧人相對於士人來說，無家室之累，無官宦之苦，子然一身，無牽無掛，胸中坦蕩。因此，對於其中的書僧來說，沒有固定格式，全憑己意揮灑的草書最能抒發其無所羈束的胸懷。貫休對懷素的狂草佩服得五體投地，「常恨與師不相識，一見此書空嘆息」。懷素「亂擊亂抹無規矩」❸ 的狂草隨意、灑脫的境界確實讓他驚詫不已。

清劉熙載《藝概·書概》裡講了這麼一句話：「懷素書何所似？曰：似莊子。」這幾乎要觸到懷素書法的禪家精神了，因為莊禪對藝術的影響有諸多相通之處，甚至二者渾然一體，如注重領悟、齊同生死、親近自然、尋求超脫等等。但二者畢竟有所差別，道家偏重於理性的思辨，禪宗卻主張非理性的直覺的體驗。懷素憑直覺的感覺卻創作書法顯然受禪家影響的成分更大些。

高閑草書精妙，「宣宗嘗召入對御草聖」❸，但時人韓愈〈送高閑上人序〉對其評價似有微詞。在序中，他對張旭的狂草進行了高度評價，認為張旭喜怒哀樂「有動於心，必於草書焉發之」、「天

❸ 可朋〈觀夢龜草書〉（《書苑菁華·卷一七》）。
❸ 《書林藻鑑·卷八》引。
❸ 貫休〈觀懷素草書歌〉（《全唐詩·卷八二八》）。
❸ 馬宗霍《書林紀事·卷三》。

地事物之變，可喜可愕，一寓於書」，所以「旭之書，變動猶鬼神，不可端倪，以此終其身而名後世」。很顯然，在韓愈看來，只有把喜怒哀樂等人的感情因素全部投入到書法之中，才有可能創造出變化莫測的草書，才能「動於心」而發於手。而韓愈認為，高閑就大不一樣了：

今閑師浮屠氏，一死生，解外膠，是其為心，必泊然無所起；其於世，必淡然無所嗜，泊與淡相遭，頹墮委靡，潰敗不可收拾，則其於書，得無象之然乎？然吾聞浮屠人善幻，多技能，閑如通其術，則吾不能知矣。

應該明白，韓愈雖受過佛教思想影響，但他是反佛的。在反佛過程中，他建立起儒家道統說。他說：「吾所謂道也，非所謂老與佛之道也。」㊳ 在他的「性三品」中，佛老被貶為下品。他認為佛之道，「必棄而君臣，去而父子，禁而相生養之道，以求其所謂寂滅者」㊵，根本談不上仁義。

另外，韓愈的文藝思想中重要的一條是「不平則鳴」、「有感而發」，他說：「大凡物不得平則鳴。」㊶因此，韓愈認為，高閑的

㊳ 韓愈〈原道〉。

㊵ 同㊳。

㊶ 《韓昌黎文集校注·卷四·送孟東野序》，古典文學出版社。

書法雖能做到揮灑自如，但裡面卻無情感可言，而只是玩弄技巧和幻術，是無病呻吟。

類似韓愈觀點的還有劉熙載，在《藝概‧書概》中，他說：「張長史悲喜雙用，懷素悲喜雙遣。」其實，這種觀點是偏頗的。懷素雖為寺僧，卻並不忘卻世情，如前所述。中晚唐僧人並不是心如死灰，高閑因善草書被宣宗召入，賜以紫衣，十分得意。懷素「朝騎王公大人馬，晚宿王公大人家」，吃肉喝酒，更表明對世情的留連。即使退一步講，心如死灰，也並不能說完全失掉藝術氣質。熊秉明先生已經指出，韓愈「以為書法是一種藝術，而藝術表現人生和現實，如果視人生世界為虛幻，心如枯井死灰，就不可能創造真藝術，這意見是相當極端的。基於佛教的世界觀，也仍然可以創造一種藝術來」[42]。像「一生幾許傷心事，不向空門何處銷」的王維，不也能創造出〈鳥鳴澗〉那樣空靜、孤遠境界的優秀詩歌嗎？

談到禪宗對藝術本身的影響，人們往往從士大夫身上去挖掘。其實，對於有藝術修養的禪僧來說，對中晚唐日趨世俗的禪僧來說，禪宗的思維方式更能直接地為他們所利用，運用到藝術創作中去。這首先表現在對作品中蘊涵的情感和哲理的影響。

書法不僅僅是點畫的簡單組合，它需要一個「中得心源、外師造化」(《歷代名畫記‧卷一○》引唐張璪語) 的過程。要把心靈感悟到的造化之象融會到書法創作中去，免不了要進行一番靜心觀照，情感與外物的交融。在這方面，禪宗的參禪頓悟思維給書法藝術很大的啟示。

[42] 熊秉明《中國書法理論體系》一三八頁，四川美術出版社一九九○年七月版。

青原惟信禪師說：「老僧三十年前未參禪時，見山是山，見水是水；及至後來，親見知識，有箇入處，見山不是山，見水不是水；而今得箇休歇處，依前見山祇是山，見水祇是水。」[43] 剛接觸山水，心中所接受的是客觀事物山和水的形象。但當摒棄雜念，主客體界限消失、情感與山水交融時，山水不再是客觀物體，而是有情感之物了，山水被人格化了，出現了山非山、水非水的意象，山水成為表現主體人格的憑藉。中國的藝術喜歡寓情於景，當藝術家把整個身心都投入到作品之中達到情景交融之時，就會進入藝術幻境。以書法而言，就可以達到「心忘其手手忘筆，筆自落紙非我使」[44] 的境界。

情景交融，藝術創作中滲入了豐富的想像，這與禪宗頓悟思維有異曲同工之妙。禪宗的頓悟思維，就是一種神祕的直覺思維，它不靠理性推理，只憑直覺直接地把握事物的本質。司空圖認為，好詩皆不是苦吟而來，而直尋眼前景乃是好詩，「青青翠竹，總是法身，鬱鬱黃花，無非般若」（《景德傳燈錄·卷二八》）。眼前一切都有真如，只要偶發神思，即可得妙。同樣，在書法領域裡，禪僧書法也是主張「無意之作」的。當然，與詩歌隨意寫景不同，書法是一種抽象藝術概括，不可能也不應該狀貌自然景致。但是，客觀世界，眼視耳聞所接，都能給書法創造以靈感和啟發。懷素「夜聞嘉陵江水而草書益佳」，還能從「夏雲多奇顯然，其中不可能少了領悟這一中間環節。

43 《五燈會元·卷一七》。
44 蘇軾〈小篆「般若心經」贊〉。

峰」中領悟書法精神。他說：「貧道觀夏雲多奇峰，輒常師之，夏雲因風變化，乃無常勢，其痛快處如飛鳥出林，驚蛇入草。」顏真卿曾以「屋漏痕」啟發懷素，懷素領悟之後，「抱顏公腳唱賊

久之」㊺。

其實，早就有人對懷素狂草入禪進行過解釋。梁劉世昌在〈藏真書「清靜經」題跋〉中說過：「『人人來問此中妙，懷素自云初不知』皆透徹向上一步語，所謂一拳打透虛空，不為律縛者也。

禪與書念頭逸發，故宜其然哉！」㊻

禪僧們好酒，從此可知禪宗戒律的鬆弛。但另一方面，好酒本身同他們的藝術氣質和風格存在十分密切的聯繫。詩人們喜歡把酒與書法創作相提並論。如寫懷素「吾師醉後倚繩牀，須臾掃盡數千張」㊼酒醉狀態，使藝術家忘卻了主體和客體的存在，掃卻了心理上的障礙，在空寂狀態

之中，潛意識所追求的而平時難以發揮的東西得到了最為酣暢的傾洩。這正如禪宗破除「我執法執」之後達到的一種入定狀態。錢起獨具慧眼，指明了懷素酒醉作草與禪宗的關係，在〈送外甥懷素上人歸鄉侍奉〉中，他指出：「狂來輕世界，醉裡得真如。」這是藝術靈魂在神速筆下得以

展現的形象，是懷素藝術獨特感悟的發洩，是禪定狀態之下的唯我獨有的寫照，正是「遠鶴無前

㊺ 陸羽〈僧懷素傳〉（《全唐文·卷四三三》）。
㊻ 明汪砢玉《珊瑚網·卷一》。
㊼ 李白〈草書歌行〉。

侶，孤雲寄太虛」[48]。

當然，沒有酒同樣能感悟到藝術的靈魂。孟郊〈送草書獻上人歸廬山〉云：「狂僧不為酒，狂筆自通天。」「象外瀉玄泉，萬物隨指顧。」[49]吳融〈贈廣利大師歌〉：「崩雲落日千萬狀，隨手變化生空虛。」[50]吳融〈贈晉光上人草書歌〉：「江南有僧名晉光，紫毫一管能顛狂……迥如幹，又如夏禹鎖淮神，波底出來手正撥，又如朱亥鎚晉鄙……」[51]禪僧們顛逸揮灑的姿態我們不可能重睹，文人們的稱頌雖不免有些誇張，亦不會毫無緣由。禪僧們筆下能翻雲覆雨，沒有對自然生活的深切體驗和靜默觀照，沒有頓悟聯想的功夫，是很難達到此揮灑自如的充滿自信的境界的。

禪僧們身體力行所倡導的禪氣書法的影響是深遠的。僅以宋代為例，此時禪風已經遍及社會生活的各個階層，比之中晚唐的滲入更為深遠和普遍。書法領域中，以禪喻書，引禪入書更成了一時風氣。蘇軾「我書意造本無法」、米芾「無意造作書乃佳」與禪宗「道由心悟」、「心生則種種法生」關係十分密切。在《山谷全集》中，黃庭堅大呼……「字中有筆，如禪家句中有眼，直須具

[48] 《全唐詩·卷二三八》。
[49] 《全唐詩·卷三七九》。
[50] 《全唐詩·卷六八七》。
[51] 同[50]。

此眼者，乃能知之。」宋書家視成法、權威如草芥，打破一切外在偶像，追求「梵我合一」之境界，使得「尚意」的宋代書法中滲入了許多禪宗的成分。蘇軾書法的天真爛漫，黃庭堅書法的「伸腿掛腳」，米芾富有情趣的「刷」字，蔡襄書法的淡泊清遠，再一次使禪味書法發揚光大，至明董其昌，可以說是禪味書法的大師。

不過，令人奇怪的是，禪宗書法隊伍的性質發生了根本變化。晚唐禪僧所倡導的禪書沒有被宋禪僧繼承，而由文人士大夫所接替，且由狂草的放達變為行書的適意，道理何在？

如前所述，中唐之後，迫切需要發揮個性、揮灑意態的書法，作為盛唐書法有益的補充，雖然時代在呼喚這種藝術的產生，而文人士大夫階層卻沒有能像盛唐狂士那樣創造這種書風。這是由於他們此時複雜的心理所構成。一方面，盛唐帝國的衰落，使得文人心灰意懶，心地狹窄起來，不復有建功立業的雄心。另一方面，儒家道統思想在他們的心中有著根深蒂固的影響，使他們不可能放情任達。而此時的禪僧，一方面不為戒律所束縛，心中無塊壘所阻，具有創造狂草書法的心理素質，而與士大夫的交接，使他們不自覺地受到文士審美情趣的影響，這樣，他們不僅能在心理上超越文人，且在創作上更加大膽潑辣，又使勢頭很猛的狂草書法形成風氣。

中晚唐禪味書法是宋代尚意書法的前奏，宋代封建專制統治的空前建立，使得書法更成了文人抒發心曲的窗口，書法幾乎排擠了功利性而充當了自娛性的角色。歐陽修晚年其他愛好都去掉了，只好書法。他曾引蘇舜欽〈試筆〉詩云：「試筆消日長，耽書遣百忙。余生得為此，萬事復

何求！」又說：「明窗淨几，筆硯紙墨，皆極精良，亦自是人生一樂。」文人本來就是文化素質很高的階層，在禪宗思想的影響滲透之下，便引禪入書。禪氣書法在宋代為文人所喜愛。不過，此時禪味書法文化涵義已不同於中晚唐狂禪之風下的縱情恣肆，呵佛罵祖下的棒喝頓悟了。

以上我們分別從儒、道、釋三個方面對唐代書法的文化內涵作了闡述，實際上，它們對書法的影響往往是齊頭並進的，有時很難分清彼此。

四、由技法到精神：書境漸進三部曲

當代著名學者錢鍾書先生在《談藝錄》中曾指出：世間的學術文藝，在處置主體心靈（人）與客觀世界（天）時，可出現這樣三種情況，三個層次，即「人事之法天，人定之勝天，人心之通天」。這可以說是對中國藝術三個層次的絕妙解析。書法藝術又何嘗不是在這三個層次的遞進中，逐漸完善了自己的境界呢？

藝術來源於自然，但藝術又不全是自然。如果象形文字在一定程度上是對自然物的描繪和刻畫的話，那麼隨著文字自身的發展，到唐代已完全脫離了其狀貌自然的痕跡。以文字為表現對象的書法也有了自己所表現的內容。這可能是人之為人，人之作為自由人必然成為世界主人的必然結果。

書法雖然不是以自然萬物為表現中心，但其作為一門藝術，必然有著自身的表達方法、手段、技巧等一整套「自然」法則，就像作詩同樣需要平仄押韻一樣。書法不是技巧，但沒有這些技巧就談不上什麼書法，更不用說什麼佳境了。於是，「人事之法天」對書法而言，就是對於書法各種

技巧、章法等等的把握。這是步入書法王國的第一步，也是通向書法藝術殿堂的必由之路。達到這一步後，便可以進入「人定之勝天」之境。「這一層次體現了越來越強健的人類對世界自豪感，體現了人類主體目的性和面向未來的勇氣。如果說在其他領域，人類一直懷著這種積極進取精神在披荊斬棘，那麼藝術領域這一切則先期獲得了呈現。情感在奔洩，欲求在躍動，精神目標在不停地閃爍，心靈激流支配著藝術創造的始終」。

「人心之通天」是經過對「人事之法天」、「人定之勝天」的兩層之後所獲得的必然結果。就此，客觀物質世界不再是心靈的障礙，自由的主體心靈也不再造成客觀世界的破壞和消遁，你中有我，我中有你，彼此不分，這是藝術包括書法在內的最高層次❶。唐代書法家們以自身的體驗，構建著書法藝術的高樓大廈。

筆法與技法：通向藝術殿堂的必由之路

「人心之通天」的境界就是「物我合一」、「天人合一」的境界，就是包括書法藝術在內的所有藝術的最高境界，是隨心所欲、任意馳騁的境界。然而達到這一自由王國卻不是任何人都能做到的，在此之前必須具備相當的技法功底，此所謂「道由技進」。西人有類似的觀點，詹羅姆‧布

❶ 參考余秋雨《藝術創造工程》。

魯諾曾說：「在不著邊際的幻想和藝術之間，橫亙著一道屏障，就得憑藉技術嫻熟的右手。」❷

科林伍德在《藝術原理》中也說：「在其他條件相同的情況下，技巧越高，藝術作品越好。最偉大的藝術力量要得到恰如其分的顯示，就需要有與藝術力量相當的第一流技巧。」

魏晉以來，講書法的人無不從用筆說起。經過總結，人們概括出一「永字八法」，大凡漢字的筆畫，大都蘊涵在一「永」字之中。於是後人把師承「永字八法」作為習字練書的捷徑，並在實踐過程中多所引用。唐人之《翰林禁經》云：「古人用筆之術，多於『永』字取法，以其八法之勢，能通一切字也。」至於八法的創始與流傳，唐人韓方明《授筆要說》云：「八法起於隸字之始，傳於崔子玉，歷鍾、王至永禪師。」永禪師指隋代和尚智永禪師。之後，「隋僧智永發其旨趣，授於虞祕監世南，自茲傳授遂廣彰焉。李陽冰云，昔逸少（王羲之）攻書多載，十五年偏攻永字，以其備八法之勢，能通一切字也」。

「永字八法」是唐人學習書法的重要方法，在此，不妨把《翰林禁經》所論引述於後：

八法者，永字八畫是矣。

、　一點為側。

❷ 轉引自王強、劉樹勇《中國書法導論》二〇八頁，社會科學文獻出版社一九九二年版。本節內容另採此書處，不再注明。

、　二橫為勒。

亅　三豎為努。

亅　四挑為趯。

亅　五左上為策。

フ　六左下為掠。

水　七右上為啄。

永　八右下為磔。

「側」不得平其筆，當側筆就右為之；「勒」不得臥其筆，中高兩頭下，以筆心壓之；「努」不宜直其筆，直則無力，立筆左偃而下，最須有力，又云，須發勢而卷筆，若折骨而爭力；「趯」須蹲鋒得勢而出，出則暗收，又云，前畫卷則斂心而出之；「策」須斫筆背發而仰收，則背斫仰策也，兩頭高，中以筆心舉之；「掠」者拂掠須迅，其鋒左出而欲利，又云，微曲而下，筆心至卷處；「啄」者如禽之啄物也，立筆下罨，須疾為勝，又云，臥筆疾罨右出；「磔」者不徐不疾，戰行，欲卷，復駐而去之，又云，趲筆戰行，翻筆轉下而出筆磔之。

唐人對先賢的「永字八法」窮究不捨，足以表明他們對歷史經驗的重視，但也同時說明唐人

的「述而不作」。祖先們的經驗豈能輕易抱懷疑態度，又豈能視而不見？蔑視八法，無異就是蔑視

祖先，就是不尊不敬。千年來中國書法一直在比較穩定的封閉系統裡生存、發展，不能不與此有

關。遵從典範，述而不作，使唐代書法呈現前所未有的好功力，而彼此之間的相互師承構成了唐

代書法十分明顯的「譜系」痕跡。

張旭曾說：

予傳授筆法，得之於老舅彥遠曰：吾昔日學書，雖功深，奈何跡不至殊妙。後聞於褚河南

曰：「用筆當須如印印泥。」思而不悟，後於江島，遇見沙平地靜，令人意悅欲書，乃偶

以利鋒畫而書之，其勁險之狀，明利媚好，自茲乃悟用筆如錐畫沙，使其藏鋒，畫乃沉著。

當其用筆，常欲使其透過紙背，此功成之極矣。真草用筆，悉如畫沙，點畫淨媚，則其道

至矣。如此則其跡可久，自然齊於古人，但思此理以專想功用，故點畫不得妄動，子其書

紳。（顏真卿〈述張長史筆法十二意〉）

張旭受益於陸彥遠，而陸彥遠又受啟發於虞世南。反過來，張旭成為「書紳」之後，又影響

了一批人。唐人盧攜曾說：「吳郡張旭言，自智永禪師過江，楷法隨渡……旭之傳法，蓋多其人，

若韓太傅滉，徐吏部浩、顏魯公真卿……予所知者，又傳清河崔邈，邈傳褚長文、韓方明。」

在這個傳授圖系之中，受益最大的應是大書家顏真卿。

顏真卿二十多歲時，曾遊長安，師事張旭二年，略得筆法，自以為未穩，三十五歲時，又去

洛陽專訪張旭，繼續求教，所以他在後來寫給懷素的序文中曾這樣追述：

吳郡張旭長史，雖姿性顛逸，超絕古今，而模楷精詳，特為真正。真卿早歲常接遊居，屢

蒙激昂，教以筆法。

顏真卿得到張旭真傳之後，「自此得攻書之妙，於茲五年，真草自知可成矣」❹。

張旭舉出十二意來和他對話，要顏真卿回答，以此作為啟示。這十二意，「有的就靜的實體著想，如橫、縱、末、體等；有的就動的筆勢往來映帶著想，如間、際、曲折、牽掣等；有的就一字的欠缺或多餘處著意，施以救濟，如不足、有餘等，有的從全字或者全幅著意，如布置、大小等」❸。

在總結前人書法經驗的基礎上，唐人對於技法上也有自己的收穫。如歐陽詢〈結體三十六法〉、〈筆法論〉，虞世南〈筆髓論〉、唐太宗的〈論書〉、韓方明的《授筆要說》等等。

如何熟練地運用好這些技巧？翻開任何一個成功者的簡歷，不難發現他們都是有不同尋常的

❸ 參沈尹默《歷代名家學書經驗談輯要釋義》，收入《現代書法論文選》，上海書畫出版社一九八〇年版。

❹ 顏真卿〈述張長史筆法十二意〉。

筆硯工夫。

虞世南沉靜寡欲，一副古君子之風，但練起書法來卻好之不倦，以至於「被中畫腹而書」。歐陽詢路見索靖書法，初唾之而去，後又駐足細觀，以至於三天三夜不離其地。顏真卿「幼時貧乏紙筆，以黃土掃牆而書」[5]。懷素「種芭蕉萬餘株，以蕉葉供揮灑」「書不足，乃漆盤書之，又添一方板，書至再三，盤板皆穿」[6]。裴說〈題懷素臺〉詩稱其「筆冢低低高如山，墨池淺淺深如海」。

書法不是技法，但它是能夠進行藝術創造的先決條件。所以孫過庭在《書譜》中說：「心不厭精，手不忘熟。若運用盡於精熟，規矩諳於胸襟，自然容與徘徊，意先筆後，瀟灑流露，翰逸神飛。」並說：「蓋有學而不能，未有不學而能者也。」李世民在〈論書〉中亦稱：「凡諸藝業，未有學而不得者也，病在心力懈怠，不能專精耳！」

意象體悟：書法自由精神的閃光

孩童蹣跚學步，生怕摔跟頭，這時候他是無心旁顧的。書法亦是如此，筆畫沒有掌握，技巧

❺ 馬宗霍《書林藻鑑・卷八》。

❻ 馬宗霍《書林紀事・卷三》。

沒有熟練，毛筆亦不能任意揮使，更不可能表達出筆墨之外的情趣。但當臨池學書，池水盡黑，面對古之妙跡痴心探求的過程中，人們就會有這樣一種感覺：某一點似高山墜石，某一豎又如萬歲枯藤，某一橫卻像千里陣雲，而這一瞬間，像似突然找到自己魂牽夢繞的境界，正可謂「夢裡尋她千百度，驀然回首，那人卻在燈火闌珊處」。

這種模擬自然之美，並不是真正的藝術美，正如模擬雷鳴的音樂不見得就是高層次的音樂一樣，但這種自然界的各種美的景致對書家們的啟發作用卻是無論如何也不能低估的。

人的美感是來自大自然的，「美」字從「羊」從「大」，反映了人們對自然美的認識。人從大自然而來，其一切創造活動包括藝術創造活動是以自然為法的。《說文解字》云：「古者庖犧氏之王天下也，仰則觀象於天，俯則觀法於地，視鳥獸之文與地之宜，近取諸身，遠取諸物，於是始作八卦。」

雖然文字在成熟之後，不再以日月山川、鳥獸蟲魚的形狀作為其造字之法，但文字之美仍擺脫不了自然法則的規束，如細巧秀媚，似小河流水一樣清麗，拙重厚實，似大山一樣穩健。因此，攝取大自然之美，把它融入藝術中去，幾乎是所有藝術家必然經過的一個過程。

我們先看看孫過庭《書譜》中的一段話：

觀夫懸針垂露之異，奔雷墜石之奇，鴻飛獸駭之資，鸞舞蛇驚之態，絕岸頹峰之勢，臨危

據槁之形；或重若奔雲，或輕如蟬翼，導之則泉注，頓之則山安；纖纖乎似初月之出天涯，落落乎猶眾星之列河漢；同自然之妙有，非力運之能成；信可謂智巧兼優，心手雙暢；翰不虛動，下必有由，一畫之間，變起伏於鋒杪；一點之內，殊衄挫於豪芒。

如果說自然萬物的景觀是「物象」的話，那麼經過書家們觀察、抽象，其中的神逸便化為了書家頭腦中的「意象」。林語堂分析了書家在物象與意象觀念轉化中的審美心態。他說：

中國人能從一枝枯藤看出某種美的素質，因為一枝枯藤具有自在不經修飾的雅逸的風致，具有一種含彈力性的勁力。它的尖端蜷曲而上繞，還點綴著疏密的幾片殘葉，毫無人工的雕琢的痕跡，卻是位置再適當沒有，中國人接觸了這樣的景物，他把這種神韻融入自己的書法中。它又可以從一棵松樹看出美的素質，它的軀幹勁挺而枝又轉折下彎，顯出一種不屈不撓的氣派，於是他把這種氣派融會於他的書法風格中。吾們是以在書法裡面有所謂「枯藤」，所謂「勁松倒折」等名目喻書者。❼

學書注意於大自然，把其中之美融入書法並不是唐人的發明。漢代的蔡邕就早已說過：「為書之

❼ 林語堂《吾國與吾民》，中國戲劇出版社一九九一年版。

體，須入其形。若坐若行，若飛若動，若往若來，若臥若起，若愁若喜，若蟲食木葉，若利劍長戈，若強弓硬矢，若水火，若雲霧，若日月，縱橫有可象者，方得謂之書矣。」❽

中國的書法與自然景致之間形成了一種不可分割的依賴關係，這本身與書法藝術本質有關。

作為視覺藝術，其中的奧妙如何表達，無法用語言來表達，又不能用科學的名詞來界定，只能靠自身熟知的物象來加以喻示。這種喻示使藝術形象具有強烈的象徵意義，但我們又不能以這種象徵意義來界定書法，因此，物象喻示又使書法的內蘊十分豐富。北宋書家米芾曾對這種物象比擬大加貶斥，稱：歷觀前賢論書，徵引迂遠，比況奇巧，如「龍跳天門，虎臥鳳闕」是何等語！不過歷代諸書家仍喜歡用這種方法喻示書法，這畢竟代表了他們書法創作的一個領悟過程。這一點，在唐代諸書家中表現最為典型。

韓愈在〈送高閑上人序〉中說：

往時張旭善草書，不治他技，喜怒窘窮，憂悲愉佚，怨恨思慕，酣醉、無聊、不平，有動於心，必於草書焉發之。觀於物，見山水崖谷，鳥獸蟲魚，草木之華實，日月列星，風雨水火，雷霆霹靂，歌舞戰鬥，天地事物之變，可喜可愕，一寓於書。故旭之書，變動猶鬼神，不可端倪，以此終其身而名後世。

❽ 蔡邕〈筆論〉，見《佩文齋書畫譜・卷五》。

韓愈認為像高閑這樣的佛僧，排斥情感，沒有對自然萬物乃至人情關愛之心，因而也沒有藝術：

「今閑師浮屠氏，一死生，解外膠，是其為心，必泊然無所起；其於世，必淡然無所嗜，泊與淡相遭，頹墮委靡，潰敗不可收拾，則其於書，得無象之然乎？」

張旭還曾自言：「始見公出，擔夫爭路，又聞鼓吹，而得筆法意，觀倡公孫大娘舞《劍器》，得其神。」⑨

無疑，唐代幾乎任何一個有成就的大家，都有這方面體驗。顏真卿曾說過：「觀孤蓬自振，驚沙坐飛。公孫大娘舞《劍器》，始得低昂回翔之狀。可見草體無定，必以古人為法，而後能悟生於古法之外也。悟生於古法之外而後能自得作古，以立我法也。」⑪

懷素狂草的變動不居，也常得自然景觀之啟發。「一夕觀夏雲，隨風頓悟筆意，自言得草聖三昧。」⑩ 據說：「懷素夜聞嘉陵江水而草書益佳。」他曾對顏真卿說：「吾觀夏雲多奇峰，輒常師之，其痛快處如飛鳥出林，驚蛇入草，又遇坼壁之路，一一自然。」⑫

《佩文齋書畫譜》中收錄了李陽冰《上採訪李大夫論古篆書》，這個以「李斯第二」而自居的

⑨ 「公出」原作「公主」，據黃簡〈擔夫與公主爭路？〉改，黃文載《書法》雜誌一九八八年第四期。
⑩ 郭熙《林泉高致》。
⑪ 馬宗霍《書林紀事》。
⑫ 陸羽〈懷素別傳〉。

篆書家，也從自然萬物中受到了不少啟發，他說：

緬想聖達立卦造書之意，乃復仰觀俯察六合之際焉；於天地山川，得方圓流峙之形；於日月星辰，得經緯昭回之度；於雲霞草木，得霏布滋蔓之容；於衣冠文物，得揖讓周旋之體；於鬚眉口鼻，得喜怒慘舒之分；於蟲魚禽獸，得屈伸飛動之理；於骨角齒牙，得擺拉咀嚼之勢，隨手萬變，任心所成，可謂通三才之品彙，備萬物之情狀者矣。

不僅書法創造者多經歷「意象萌於筆前」的情況，就是現存大量的涉及書法的歌詩中也大多以「意象喻示法」來表示他們對書法的理解。如《墨池編・卷四》所收《唐晉光大師草書歌》云：

海上風驚驅猛燒，吹斷狂煙著沙草。
江中曾見落星石，幾迴試發將軍砲。
別有寒鵬掠絕壁，提上玄猿更生力。
又見吳牛磨角來，舞槊盤刀初觸擊。

看來，「古人名句……皆心中之情，目中之景，作者當時之意象，與千古讀者之精神，交相融合，

一語出而珠圓玉潤，雅俗共賞，不可以形跡理法講求也」[13]。

自然之美能為有悟性的書家攝於自己筆下，而「歌舞戰鬥」之人為之美又何嘗不是書家們攝取的範圍呢？

書法與舞蹈之間的相通，早已為古人所重視，但真正能給我們提供生動形象說明的，還是唐代。

開元年間，吳道子、裴旻、張旭三人相遇於東都洛陽天宮寺。裴旻舞劍一曲，吳道子隨後乘興作畫於寺之西廡，接著，「張旭長史亦書一壁」，都邑士庶皆云：「一日之中，獲睹三絕。」[14]，這是一種迅疾的美，看官們得到了視覺上的享受，滿意而去，又有誰知道張旭從裴旻的舞劍中悟到了什麼真諦呢？試看裴旻舞劍，「走馬如飛，左旋右轉，擲劍入空，高數十丈，若電光下射」[15]，這種氣氛所感染，為裴旻舞劍時的激情所撼動，心頭不斷閃現變化的劍影，劍影的上下翻飛引發了他草書的靈感，無異使他的草書「若龍鸞飛騰」。張旭的狂草與裴旻的舞劍顯然是在變化多端，神速莫測上達到了溝通。蔡希綜《法書論》所說：「旭乘興之後，方肆其筆，或施於壁，或縈於屏，則群象自形，有若飛動。」

[13] 清阮葵生《茶餘客話》。

[14] 唐朱景玄《唐朝名畫錄・神品上》。

[15] 宋郭若虛《圖畫見聞誌》。

公孫大娘舞《劍器》早就知名於世，杜甫〈觀公孫大娘弟子舞劍器行〉描述了他當時見到的

舞劍情景：

昔有佳人公孫氏，一舞《劍器》動四方。

觀者如山色沮喪，天地為之久低昂。

爛如羿射九日落，矯如群帝驂龍翔。

來如雷霆收震怒，罷如江海凝清光。

……⑯

杜甫在此詩的序中說：「昔者吳人張旭草書書帖，數嘗於鄴縣見公孫大娘舞《西河劍器》，自此草書長進。」《新唐書・卷二〇二・李白傳》附〈張旭傳〉也說，張旭「觀倡公孫舞《劍器》，得其神」。

鄭板橋曾說過這樣一段意味深長的話：

昔人學草書入神，或觀蛇鬥，或觀夏雲，得個入處；或觀公主與擔夫爭路，或觀公孫大娘

⑯
《全唐詩・卷二二二》。

舞《西河劍器》，夫豈取草書成格而規規效法者！精神專一，奮苦數十載，神將相之，鬼將告之，人將啟之，物將發之，不奮苦而求速效，只落得少日浮誇，老來窘隘而已。《鄭板橋集》

由此，我們不難理解，所謂種種物象的產生，並不是純粹精神上的「神祕之物」，而是數十年如一日苦苦迫尋的結果，沒有如痴如醉的迷戀，哪來的「神將相之，鬼將告之，人將啟之，物將發之」？如果捨棄這一點，而效法唐人的經驗，那只能演出東施效顰的滑稽鬧劇，正如蘇軾在〈書張長史書法〉中所說的：

世人見古德有見桃花悟者，便爭頌桃花，便將桃花作飯喫。吃此飯五十年，轉沒交涉。正如張長史見擔夫與公主爭路，而得草書之法，欲學長史書，便日就擔夫求之，豈可得哉？

由心無旁鶩、專心於技法提升到「胸中有物」、「心中有象」，這並不是書法創作的最高境界。真正的書法藝術的最高境界（包括繪畫、音樂等等藝術），應該是拋棄技法、拋棄各種意念，達到「無我」、「無法」、「無物」的境界。這種境界才是藝術家們輾轉反側，夢寐以求的境界。「有法」、「有物」說到底仍擺脫不了一種人工之匠氣，而這恰恰是藝術所避諱的。

「天人合一」：書法追求的最高境界

在古代，特別是唐代涉及到書法的言論中，不乏「臨池學書，池水盡黑」、「禿筆成家」一類的勤奮學書的典故，無異，這是向人們說明，書法藝術之花，需要人們辛苦的汗水。但是，反過來，我們又會發現唐人同樣有書法「同自然之妙有，非力運之能成」[17] 的論調。宛如謙謙君子的虞世南在〈筆髓論・契妙〉中竟也說：「故知書道之妙，必資神遇，不可以力求也。」實際上，這兩種情況並不矛盾，它們是站在兩個不同層次而言的，表明藝術從有法到無法的兩個境界。

書法靠神遇而不是力求，從根本上說，就是書法達到了排斥外在技法上的干擾，成了一種地地道道的精神活動。一句話，這種精神活動的前提是「心手雙暢」。

對於藝術之精神活動，人們習慣於用「天人合一」來說明。「天人合一」是講人要擺脫一切非生命的「機械性」，揭去一切阻礙真實的虛假的裝飾，否定掉那個被種種局限壓抑的、毫無感覺的自我。這種「脫胎換骨」之後的人，才不是假象所蒙蔽的人，才是精神自由的人。

唯有精神自由，不為外物所拘，才能有機會與藝術之魂不期而遇。《莊子・田子方》中刻畫了一個進入自由境界的畫家的形象：

[17] 孫過庭《書譜》。

宋元君將圖畫，眾史皆至，受揖而立，舐筆和墨，在外者半。有一史後至者，儃儃然不趨，受揖不立，因之舍。公使人視之，則解衣槃礴裸。君曰：「可矣，是真畫者也。」

如果這個畫者不是故意標新立異，故意作「解衣槃礴裸」，如果他的叉腿光身而坐是渾然不顧外界的，且是為其創作激情所激發而進入了得意忘形之態的話，那這種精神就是藝術所需要的境界。

東漢蔡邕〈筆論〉曾言：「書者，散也，欲書先散懷抱，任情恣性，然後書之，若迫於事，雖中山兔毫不能佳也。」如何能「散開懷抱」？《莊子‧大宗師》早有闡析：「墮肢體，黜聰明，離形去知，同於大通，此謂坐忘。」

要達到坐忘，按徐復觀的《中國藝術精神》而言，有兩條途徑：

一是消除由生理而來的欲望，使欲望不給心以奴役，於是心便從欲望的要挾中解放出來，這是達到無用之用的釜底抽薪的辦法，因實用的觀念實際是來自欲望，欲望消解了，「用」的觀念便無處安放，精神便當下得到自由。另一條路是，與物相接時，不讓心對物作知識的活動；不讓由知識活動而來的是非判斷給心以煩憂，於是心便從知識的無窮追逐中，得到解放，而增加精神的自由。

這兩條途徑從理論上說可以成立，但如此說來藝術家們還有何可以作為？現實的藝術家並不是不食人間煙火，他們也有過類似徐復觀先生所說的情況，但可以說是微乎其微，要達到心齋、坐忘等高度的精神自由，尚得必備的外部環境。唐人在這方面的領悟要高明得多。如孫過庭《書譜》所說的「五乖五合」就意味十分深刻。他說：

嗟乎！不入其門，詎窺其奧者也！又一時而書有乖有合，合則流媚，乖則雕疏，略言其由，各有其五：神怡務閑，一合也；感惠徇知，二合也；時和氣潤，三合也；紙墨相發，四合也；偶然欲書，五合也。心遽體留，一乖也；意違勢屈，二乖也；風燥日炎，三乖也；紙墨不稱，四乖也；情怠手闌，五乖也。乖合之際，優劣互差。得時不如得器，得器不如得志。若五乖同萃，思遏手蒙；五合交臻，神融筆暢。暢無不適，義無所從，當仁者得意忘言，罕陳其要；企學者希風敘妙，雖述猶疏。

正因為真正進入「物我合一」、「天人合一」的境界並不是一件易事，所以書家們一旦感覺到這種境界的蒞臨，便會盡興發揮，興盡則罷。試看書家懷素：

吾師醉後倚繩牀，須臾掃盡數千張。

飄風驟雨驚颯颯，落花飛雪何茫茫。

起來向壁不停手，一行數字大如斗。

（李白〈草書歌行〉）

十杯五杯不解意，百杯以後始顛狂。

一顛一狂多意氣，大叫一聲起攘臂。

揮毫倏忽千萬字，有時一字兩字長丈二。

（任華〈懷素上人草書歌〉）

唐人作書，多喜借助於酒。酒的作用在書法乃至於其他藝術創作中就是麻痺意識，喚醒人的潛意識。「酒醉」一般會帶來一股「瘋狂」之氣，這種精神狀態成為藝術家們謳歌的對象，也是他們共同追求的對象。借助於此，可以排除苦悶和不快，可以「醉養天真」，回到本我狀態中去。同時酒又能激發靈感。唐潑墨山水畫家王洽「凡欲畫圖障，先飲。醺醉之後，即以墨潑。或笑或飲，腳蹙手抹，或揮或掃，隨其形狀為山為石，為雲為水。應手隨意，倏若造化」。

我們不應忽視酒在隨意性創作中的作用。而這種創作正是「蝶與周似我非我」的精神狀態下進行的。「無我」、「忘我」、「無物」，只剩下靈魂與藝術之魂，兩者在不期而遇之中，不斷爆發出火花，這種神奇的火花被書家手下的筆記錄下來。無異，這種「物我合一」的境界雖然並不神祕，

但是可遇而不可求。在這一點上，懷素最有發言權。他自稱「醉來信手兩三行，醒後卻書書不得」。等到醉酒時那種精神境界，連作者本身也捉拿不透，所以「人人來問此中妙，懷素自云初不知」。等到酒醒以後，理性的、邏輯的眼光與心態審視「冥冥之中」的作品，如何能體會醉時偶發性的創作呢？酒是人進入物我兩忘、天人合一境界的調節劑。是書法由技法向「無法」之境過渡的媒體。

當然，酒並不是藝術創作的必備之物，無須醇酒相伴的藝術家同樣可以進入「無我」、「無法」之境，其中我們可以說一說「虛靜」。呂俊華在《藝術創作與變態心理》中曾說：「虛靜的實際是脫俗，脫俗就是使心靈擺脫世俗的物欲、個人利害、勢力及實用的束縛而獲得自由的境界，不進入這種自由的境界就不足以言創造。」虛靜有點類似於佛教中的「坐禪」，借助於一種特別的情緒，摒除心靈通向自然奧妙的屏障，清除「物執我執」，即來自外部的和自身的私心、雜念、欲望等，必應酬，所作之書，必也天真爛漫。所謂「收視反聽，絕慮凝神」方能「契於妙」。「虛靜」也能使人「物我皆忘」，入「神遇」妙境，與「酒狂」相比不同處在於以靜克動。

達到超凡脫俗、明心見性。唯有「靜」，方能心地坦然，萬事不復橫亙於胸中。試想，窗明几淨、香煙繚繞、環境靜謐之下，墨光如鏡，心如冰壺，沒有壓抑、沒有煩惱，下筆不再計較工拙，不「幽深之理，伏於杳冥之間」[18]，「機巧必須心悟，不可以目取也」[19]，「天人合一」到底體

⑱ 張懷瓘〈書議〉。

⑲ 虞世南〈筆髓論〉。

現了一種什麼樣的境界，恐怕只有有過親身體驗的人才能深諳其中況味。「道不可言，言而非道」，任何書家都希望自己進入「境界」，任何書家都希望自己的心靈馳騁於軀殼之外，作「逍遙遊」，所以他們也就特別看重「莫名其妙」的靈感。

從唐代書境漸進三部曲中，我們不難發現，書法是一個由技法到精神漸次發展的過程，是一個由注重外部結體到內在內涵發展的過程。無異，從此我們可以看出，中國書法日益走進老莊「天人合一」的道的境界，同時佛禪思想又暗合了這一種「物我皆忘」的思想軌跡。這是中國藝術最基本的內涵。西方人面對中國書法，往往簡單地以為這不過是線的有機組合，豈知其背後凝結著中國人深厚的哲學根基和獨特的思維方式呢？

總體來說，唐代書法主要還是停留在對技法的構建和攝取自然界物象豐富書法表現內涵上，只有少數人，如李白、張旭、懷素等能達到「物我兩忘」的境界，這一方面說明「天人合一」境界的難求，同時，唐代書法注重技法的風氣在很大程度上也制約了這種境界的來臨。直到宋代之後，「法書尚意」，實用性被貶低，精神上的體驗越來越受到重視。

五、社會的角色：書法步入角角落落

歐陽修曾說過：「書之盛，莫盛於唐。」在筆者看來，這不僅是因為唐代產生了歐、虞、褚、顏、柳等使後人莫敢仰視的書法大家，也不僅是因為唐代留下了垂範後世、令人稱拜不已的法書作品；而且，還有一個不為人所注意的極為重要的原因，那就是唐人書法表演之風甚盛。從位極至尊的皇帝到衣衫襤褸的乞兒，書法公開表演普遍而且頻繁。這使得書法從文人狹小的書房中步入社會，日益參與社會，成為當時社會各個階層普遍接受的喜聞樂見的一門藝術。書法的當眾表演，使其本身那種祕而不宣的玄妙的面紗被揭掉了，裸露在人們面前的是書法創作者們多樣的揮灑場面，以及當時社會特有的時代風尚、時人的文化素質和性格。

寺壁面前揮狼毫

眾人皆知，寺廟乃是僧人居住以及供佛之地。但如果認為那裡是不食人間煙火之地，是在一

片香煙繚繞下的淨土，那就錯了。唐代總體說來，是一個佛教大發展的時期，寺廟在因得到政府資助而發展的同時，以此為中心的各種文化娛樂活動也隨之而開展起來。如佛教用說唱結合的敘事歌來宣傳教義，這種形式即是俗講，後來它不再拘限於佛教宣傳，還有歷史傳說、故事等。因此，這種在寺廟中出現的俗講實際上成了一種為人們所喜聞樂道的文藝形式，寺廟也成了人們樂於光顧的好去處，也就因此成為娛樂的場所。據說唐宣宗的女兒萬壽公主就曾偷著去慈恩寺看戲

（《資治通鑑・卷二四八》）。

作為文藝娛樂場所的寺院，也成了人們表演技藝的場地。而寺壁，便成了書法繪畫表現的陣地。史書記載，畫聖吳道子宗教題材的畫，多分布於寺觀牆壁，長安、洛陽就有三百多間，對於寺壁上書法的記載，史書也屢見不鮮。

據唐人朱景玄《唐朝名畫錄・神品上》記載，開元年間（七一三～七四一），畫聖吳道子，舞劍專家裴旻，狂草書法家張旭「相遇於東都洛陽天宮寺，各陳其能」。裴旻舞劍一曲，吳道子奮筆作畫於寺之西廡，而張旭（時為長史）提筆揮灑，作草書於寺壁，圍觀的「都邑士庶」，都稱「一日之中，獲睹三絕」。在這裡，人們不僅領略到了素有「顛狂」之稱的張旭揮筆潑墨的風采，同時也把他的名字傳到了社會的每個角落。唐文宗曾下詔，把李白的歌詩、裴旻的劍舞和張旭的狂草稱為「天下三絕」。可見時人對書法藝術家之推崇。

《唐朝名畫錄・神品下》還記載，唐初書法家薛稷曾遊新安郡，碰到了李白，於是相邀，題

字於新安寺額，兼畫西方佛一壁，筆力瀟灑，風姿秀逸。朱景玄稱，那時他見李翰林（李白）的題贊尚在。

《太平廣記·卷二一四》引《野人閑話》云，唐僖宗皇帝行幸翠華山時，處士孫位「隨駕止蜀」，在應天寺門左壁上畫了一幅天王圖。三十年後，「景煥其先亦專書畫，嘗與翰林歐陽學士炯酒忘形之交」。有一天他們「聯騎同遊」此應天寺，景煥在寺右壁上也畫了一幅天王圖與原圖相對，「渤海在旁」，觀其逸勢，復書歌行一篇以記之」。當天，善草書的夢龜（僧人）也來到此寺，「又請書之於廊壁上」，結果，「書畫歌行，一日而就」，圍觀的人傾城而出，「闐咽寺中，成都之人，故號為應天三絕」。

《宣和書譜·卷九》記載，唐代官至太尉的裴休「嘗建化成寺，僧粉額以候休題。他日見之，神色自若，以袖搵墨而為書之，字勢奇絕，見者嗟賞」。

唐末大書法家楊凝式，時人號為「楊瘋子」，是個喜好在寺壁上揮灑作書的人。《宣和書譜·卷一九》說，楊凝式「居洛下十年，凡琳宮佛祠牆壁間題記殆遍」。又據宋人張齊賢《洛陽縉紳舊聞記·卷一·少師佯狂》中載，楊「在洛多遊寺道觀，遇水石松清幽勝之地，必逍遙暢適，吟詠忘歸……院僧有少師未留題詠之處，必先粉飾其壁，潔其下俟其至。若入院，見其壁上光潔可愛，即箕踞顧視，似若發狂。引筆揮灑，且吟且書，筆與神會。書其壁盡方罷，略無倦怠之色。遊客觀之，無不嘆賞」。

對於醉心於功名利祿的讀書人來說，最大的榮耀莫過於金榜題名。及第之後，朝廷舉辦系列的活動優待這些幸運者，其中除了杏園宴會、曲江狎妓以外，最風光的事情便是雁塔題名了。據《唐摭言·卷三》記載，「神龍以來，杏園宴後，皆於慈恩塔下題名，同年中推一善書者記之，他日有將相，則朱書之，及第後知聞或遇未及第時題名處，則為添『前』字」。大中八年進士及第的劉滄有詩〈及第後宴曲江〉（《全唐詩·卷五八六》）描述了其躊躇滿志之情：「及第新春選勝遊，杏園初宴曲江頭。紫毫粉壁題仙籍，柳色簫聲拂御樓……」元和年間進士及第的姚合在〈送任畹及第歸蜀中觀親〉（《全唐詩·卷四九六》）中也說：「子規啼欲死，君聽固無愁。闕下聲名出，鄉前字」之中表現得淋漓盡致。「千人看不休」也說明了世人對及第者的羨慕之情。

唐人喜歡在寺壁作草書，作為寺院的藝僧如何對待這些「壁書」呢？那就是對這些壁書加以保護，表現出對此「風雅之物」的青睞。

《洛陽縉紳舊聞記·卷一》說，洛陽「寺觀牆壁之上，（楊凝式）筆跡多滿，僧道等護之」。這當然與楊凝式書法聲名有關。黃伯思《東觀餘論·卷上·論書》說：「洛人好楊凝式書，信可傳寶……洛人得楊真跡，誇詡以為希世珍。」對於這種世人視為珍寶的墨跡，僧人們是有理由加以保護的。

洛陽寺僧慕楊凝式之名，「必先粉飾其壁，潔其下俟其至」，這並不意謂著僧人們只會附庸風

雅、趨合時好，應該說，當時寺僧們大都有較高的書法藝術水平和鑑賞能力。這一方面由於中晚唐佛教日益世俗化，戒律日益鬆弛。另一方面因為草書更適合於順暢地表達內心，而且草書意象的萌生最容易在禪宗的頓悟思維中找到其棲生地。禪生們「皆不以外物攖拂其心」（書法）遂能造妙」（《宣和書譜·卷一九》）。這句話雖有點誇張，卻也不是毫無道理。《宣和書譜》也揭示了僧人好書之風的另一條原因：「釋子者又往往喜作草字，其故何也？以智永、懷素前為之倡，名蓋輩流，聳動當世，則後生晚學，瞠若光塵者，不啻擅蟻之慕，於是其徒亦有駸駸欲度，不可得而掩者，如夢龜其人也。」

中晚唐善書之寺僧有一大批，以至於形成一股草書之風。在這種情況下，文人士大夫們面壁揮灑當然要受到歡迎。同時，他們又主動邀請士人善書者臨壁揮灑，以為本寺增光，哪怕寺壁盡為草書所掩，亦在所不惜。正因為如此，寺僧們對寺壁上的書法作品倍加珍視，保護有加。《書小史·卷一〇》記載，洛陽寺觀楊凝式的壁書有二百多處。黃庭堅說他曾見過，在其《山谷題跋·卷四·跋王立之諸家書》說：「余襄時至洛師，無一字不造微入妙，此書蓋與吳生畫為洛中二絕。」可見楊凝式壁書在宋時仍得以保存下來。

慈恩寺的雁塔題名，宋元祐時，張禮還曾看到過，據《遊城南記》稱，孟郊、舒元輿等名字俱在。

不過，由於洪水等各種自然災害，以及他人的人為切割，寺壁書法也只能保存到宋代，之後

便逐步毀棄了。

殿堂屏風覓書蹤

唐代書法活動頻繁，是與上層統治者身體力行分不開的。對於他們來說，神聖的殿堂是書法活動的主要場所。《唐會要・卷三五・書法》中說，貞觀十八年二月十七日，唐太宗召集三品以上的大臣，賜宴於玄武門。太宗揮筆作了一幅飛白書，大臣們乘著酒興，伸手向太宗搶奪。散騎常侍劉洎竟然登上了御床，把飛白書搶到了手。那些沒有得到的大臣十分眼紅，都說劉洎足登御床，應當處死。太宗卻笑了笑說：「昔聞婕妤辭輦，今見常侍登床。」

《舊唐書・柳公權傳》記載，唐文宗與學士們聯句，獨喜柳公權的「薰風自南來，殿閣生微涼」，並命公權將此詩句題於殿壁，每字方圓五寸見方。文宗驚嘆道：「即使鍾繇、王羲之再生，也不過如此啊！」

僧人晉光能入朝為官，主要在於他的書法被皇帝看中。《墨池編・卷四・唐晉光大師草書歌》記載其事曰：「晨開水殿教題壁，題罷紫衣親被錫。」有唐一代「張官置吏以為侍書，世不乏人」。由此可知，上層統治者好書之風甚盛。何況，唐代皇帝「以此道（書法）為諸儒倡，當時臣子無不以此相高」（《宣和書譜・卷二○》）。褚遂良、鍾紹京、柳公權等之被提拔，無不與善書有關。

這都直接影響到唐人的精神生活，使書法成為精神生活的重要內容。

在唐代，能讓我們一覽書家潑墨情景的地方，還有屏風。屏風指室內擋風或作為障蔽的用具。

文人士大夫家中的屏風常常以書法來裝飾。

可以說，大書法家懷素（與其說是僧人，不如說是狂士）書名的扶搖直上是與他在王侯大人家的屏風面前當眾揮灑灑分不開的。李白〈草書歌行〉（《全唐詩·卷一六七》）描繪道，在「八月九月天氣涼，酒徒詞客滿高堂」的背景之下，「吾師（懷素）醉後倚繩牀，須臾掃盡數千張。飄風驟雨驚颯颯，落花飛雪何茫茫……左盤右蹙如驚電，狀同楚漢相攻戰」。在長沙的日子裡，懷素筆不停輟，「湖南七郡凡幾家，家家屏障書題遍」。進入長安之後，達官貴人慕其書名，紛紛延至其家，懷素「朝騎王公大人馬，暮宿王公大人家」，享受著「駿馬迎來坐堂中，金盆盛酒竹葉香」的優待（任華〈懷素上人草書歌〉）。當時的王戚貴族，都以能請到懷素題寫屏風而感到自豪。「誰不造素屏，誰不塗粉壁」表達了對書法藝術家的傾慕以及書法的深入人心。

懷素乃一僧人，其大部分時間都消耗於書法之中，可稱得上是自由職業書法家，在政治上他沒有絲毫的地位可言。王公貴戚爭相延請，高朋滿座觀看懷素的狂草，原因何在？這除了當時人們附庸風雅，以書法作裝飾之外，不能不承認，書法是當時人們所普遍接受的藝術形式。試想，在懷素手裡，書法實用性降到了最低點，線條的極端誇張、扭曲，已泯滅了書法傳遞信息的功能。人們所以對此好之不倦，不能不說是被線條的快猛勁健所震懾。這不禁使我們想起了東漢的草書

熱，雖然在那時草書被大肆貶低，稱之為「蓋技之細耳。鄉邑不以此較能，朝廷不以此科吏，博士不以此講試，四科不以此求備」。但是，研習草書的人卻「鑽堅仰高，忘其罷勞。夕惕不息，仄不暇食。十日一筆，月數丸墨。領袖如皁，唇齒常黑」（趙壹〈非草書〉）。草書審美在東漢崛起，如果說不是自覺，尚處在自發階段的話，那麼在唐代，已經深入人心，成為時代追求的風尚。我們不能不承認，盛唐開放的風氣造成了人們外向的性格，而這種外向的性格又導致了開朗奔放的書法接受格局。試想，在欣賞懷素揮灑之後，「滿堂觀者空絕倒」（魯收〈懷素上人草書歌〉），不正是對社會習尚的肯定嗎？

懷素刮起了一股題屏之風，這不等於說，王公大人家的屏風為其一人所壟斷。《全唐詩‧卷二》中收有不少有關題屏方面的詩歌，值得一提的另一個題屏大家是賀知章。馬宗霍《書林紀事‧卷二》說，賀知章「嘗與張旭遊於人間，凡見人家廳館好牆壁及屏障，忽忘機興發，落筆數行，如蟲豸飛走，雖古之張芝不如也」。可以說賀知章遇機忘發的揮寫並不亞於懷素。他們富有浪漫氣息的書法所以能深入眾多的家門，這無異說明了唐人一種普遍的審美趣味，更說明了書法在唐人藝術生活中的地位。

到了晚唐，形勢發生了變化。史書上所記載的滿堂高座觀賞書家題寫屏障，也罕有其事了，韓偓〈朝退書懷〉（《全唐詩‧卷六八二》）云：「粉壁不題新拙惡，小屏唯錄古篇章。孜孜莫患勞心力，富國安民理道長。」原因何在？這主要是因為政局動蕩、唐帝國走向沒落的背景造成了時

人一種心灰意冷、心胸狹窄的心態。文人士大夫們建功立業之心逐漸淡漠，或寄跡山林，以自然為伴，或出入寺觀與僧道交接。社會的衰落造成了文人的閉塞，浪漫與放達變成了憂愁與煩躁，表現在書法上，便是由大庭廣眾之下的負才使氣，轉變為在書齋中的塗塗抹抹。此時「到處題前字，眾人看不休」、「滿坐失聲看不及」的場面不見了，書法揮灑者們不再有賀知章、懷素那樣坦蕩的胸懷，在心煩意亂的時候，偶然題上幾筆，自我欣賞成了此時書法的主要表達方式。杜荀鶴《秋日湖外書事》（《全唐詩·卷六九二》）說「十五年來筆硯功，只今猶在苦貧中」正是對功名利祿的失望。在〈投江上崔尚書〉（《全唐詩·卷六九二》）中他又悲嘆：「閉戶十年專筆硯，仰天無處認梯媒。」於是他便轉入了「窗竹影搖書案上，野泉聲入硯池中」（〈題弟侄書堂〉）的「窮則獨善其書」的輪迴。有時雖然在公開場面上題上兩筆，都僅僅贈與好友相知，不願讓他人所知。貞元五年進士及第的楊巨源《酬崔博士》（《全唐詩·卷三三三》）中說：「今日為君書壁石，孤城莫怕世人憎。」就很好地表達了時人的心態。此時雖少表演，但書法仍是寄托自我的工具。

在這裡，我們必須提一下唐代隨處可見的題詩。唐代詩歌之盛，可謂空前絕後，而其中有許多是送別親友或即興所作，而這種詩文往往不僅是作於尺紙之上。如武元衡〈見郭侍郎題壁〉：「萬里楓江偶問程，青苔壁上故人名。」❶ 姚合〈題大理崔少卿附馬林亭〉：「更看題詩處，前

❶《全唐詩·卷三一七》。

軒粉壁壁新。」❷李嶠〈送李邕〉：「別酒傾壺贈，行書掩淚題。」❸崔護〈題都城南莊〉：「去年今日此門中，人面桃花相映紅。人面不知何處在，桃花依舊笑春風。」據說詩人王績「或經過酒肆，動經數日，往往題壁作詩，多為好事者諷詠」❹。

無所不在的題詩是傳播書名、詩文很好的形式。

街頭巷尾顯技能

唐代人段成式在其《酉陽雜俎·卷五》中給我們留下了發人深省的一段記錄：

大曆中，東都天津橋有乞兒，無兩手，以右足夾筆，寫經乞錢。欲書時，先冉三擲筆，高尺餘，未曾失落，書跡官楷，手書不如也。

也許這位殘疾乞兒書法確實是達到了「手書不如」的程度，且其書法之可觀，在今天看來，完全

❷《全唐詩·卷四九九》。

❸《全唐詩·卷五八》。

❹《舊唐書·卷一九二·王績傳》。

可以算得上書法家。可是，他的背後又蘊藏了多少辛酸和血淚啊！在唐代，由於文化的高度發達，人們的著述抑或是翻譯過來的佛經，都需要大量的人手從事寫書抄經工作。政府的各個機構和翻譯佛經的「譯場」都有許多書法可觀的書手。敦煌石窟中發現的成千上萬卷的本子，就是手抄的。官府抄經的人或稱書手或稱楷書手。除此之外，社會上還有許多靠抄經維持生計的經生。東都乞兒就是其中的一員。

乞兒兩手皆無，還要以足代手，寫經乞錢，寫經前，為引人注目，還要再三擲筆，這種表演並不是譁眾取寵，只是為博得人們的同情，以達到乞錢的目的而已。經生的處境是相當悲慘的。據沃興華〈敦煌文書的抄寫者〉《書法報》四三一期）所載，敦煌卷子斯六九二《秦婦吟》是張盛友在西元九一九年寫的，他在卷末題詩一首云：「今日寫書了，合有五升麥。高代（貸）不可得，還是自身災。」他們抄經沒有生活充裕的文人寺壁揮筆的灑脫，為了喫飯，他們的抄經生活是單調而又乏味的。段成式把東都乞兒抄經乞錢之事歸入「詭習」一門，他哪裡知道這位孩童黑色的「表演」後面的悲苦呢？

當然，為了得到抄經的生意，經生們的書法必須具備真楷工整的功夫，必須趨合時好。宋人米芾《海岳名言》就曾指出：「開元以來，緣明皇字體肥俗，始有徐浩，以合時君所好，經生字亦自此肥。」應該承認，經生們的書法是下了很大的功夫的。新疆阿斯塔那墓出土了唐景龍四年（七一○）十二歲的學生卜天壽寫的《論語鄭氏注》長卷可以清楚地發現其不凡的書法水平。一

個十二歲的小孩子能寫出如此的書法已說明唐代總體書法水平之高超。

唐朝時期的街頭巷尾，經常出現人們書法表演的現場。段成式《酉陽雜俎·卷五·詭習》記載，唐建中年間，河北有個姓夏的軍將，力大無比。他能在飛馳的駿馬上，寫上一紙瀟灑飄逸的書法，當時被稱為一絕。另有張芬，曾是韋南康親隨行軍，能力舉七尺之碑，「彈力五斗」。他可在一堵大牆塗成一丈見方的地方，用竹子作成的彈弓彈成「天下太平」四字。據說其書法「字體端嚴，如人模成焉」。賀知章也喜歡「遨遊里巷，醉後屬詞」，「好事者供其牋翰，百紙不過數十字，共傳寶之」。

〈金石略序〉說：「觀唐人之書字，可見唐人之典則。」通過上述，可以發現唐人喜書法表演正表明了他們的一種時代風尚。從皇帝、文人到僧侶、乞丐都能揮寫自如，且書法可觀，正表現了書法在唐人藝術生活中所占的極為重要的地位。唐代書法繁盛原因，《宣和書譜·卷一〇》有很好的說明：

有唐三百年，書者特盛，雖至經生輩，其落筆亦自可觀。蓋唐人書學，自太宗建弘文館為教養之地，一時習尚為盛；至後之學者，隨其所得，而各有成就。

不僅如此，唐代還設書學，讓京師九品以上之子及庶民有書性者習書。科舉制度中有明確的書法

上的要求。另外，官吏選拔，武職選為文職都有「楷法遒美」的要求。在這種情況下，「凡縉紳之士，無不知書，下至布衣、皁隸，有一能書，便不可掩」（《宣和書譜・卷一八》）。

應該指出，唐人把書法表演當作一種普遍的娛樂活動、藝術欣賞活動，這不僅表明了時人外向性性格，豐富了人們的精神生活；同時書法的積極參與又使其本身能從其他文藝活動中汲取營養，比如張旭從裴旻舞劍中悟道，從公孫大娘舞劍器而悟得筆法等，都是構成唐人文化藝術獨特的宏大旋律的原因。

六、立體觀照：書法多層面的透視

唐代的書法能流傳至今且引起廣泛影響的，不管是歐陽詢、虞世南、褚遂良、薛稷，抑或是李邕、顏真卿、柳公權、徐浩，都是身居上層的、具有較高知識涵養和政治地位的文人士大夫派的書法。如果說，在一定程度上他們可以代表唐代書法興盛和高超水平的話，那容易為人們所接受；但如果認為他們的風格代表著唐代整個書法的風貌，那就失之偏頗了。要全面地了解唐代書法，必須多層次、立體地考察。我們不妨從唐代的婦女書法、民間工匠的刻碑書法以及敦煌寫經書法三個為人所忽視的領域入手，具體考察他們的書法創作、文化素質等等問題。

唐代的婦女與書法

「唐三百年，凡縉紳之士，無不知書，下至布衣、皁隸，有一能書，便不可掩」《宣和書譜·卷一八》的這段記載顯然是忽略了婦女階層。而實際上，從舞文弄墨、追求翰墨風韻的閨閣生活，

1. 舞文弄墨的宮廷貴婦

唐太宗以武力奪得大唐皇位後，便在舉國上下推行文治政策。其中的一項重要活動就是身體力行。引導了一場空前的、全國性的書法熱潮。後又經唐高宗、武則天、唐玄宗等的提倡，更使書法熱進一步發揚光大，以至於出現了「雖五尺之童，而恥於不能言文墨」的局面。這種風氣顯然也影響了深庭大院中的宮廷婦女。

唐太宗之女臨川公主，「工籀隸」（《新唐書・卷八三・諸帝公主傳》），晉陽公主是臨川公主之妹，少而聰慧，「善臨帝（指太宗——筆者）飛白書，下莫能辨」只可惜「年十二而薨」（宋朱長文《墨池編・卷三》）。即如太宗之母——高祖太穆皇后竇氏，亦是「善書，學類高祖之書，人不能辨」（《舊唐書・卷五一・后妃傳》）。

唐代入宮之後的宮人，大都要經過各種各樣的文化教育，其中一個重要內容即是書法。《舊唐書・卷四四》記載，在掖廷局中，設有掖廷博士，專「掌教習宮人書算」。孫光憲《北夢瑣言・卷

九》記載，唐末有一個叫李茵的，曾遇到一位前代宮人，此人自稱在宮中曾是「侍書家」，恐怕也是掌執書法的女官，或是皇帝一旁的女侍書，其性質類似於所謂「玉皇殿前掌書仙」的曹文姬。

劉泰之妹，原為「翰林書人」，後歸馬氏，馬宗霍《書林藻鑑·卷八》稱「馬家劉氏，臨效逼斥，《安西》、《蘭亭》貌奪真跡」。

唐後宮之人善書者不乏其人。據說，楊貴妃不僅能歌善舞，且「亦能書」，宋人張端義說：「真定大厲寺有藏殿，其藏經皆唐宮人所書，經尾題名氏極可觀，內有塗金匣藏《心經》一卷，字體尤婉麗，其後題云『善女人楊氏為大唐皇帝李三郎書』。」（《書史會要·卷五》引）楊氏因其貴妃的地位能被人注意，而其他後宮人雖能書寫經書，卻因地位的卑賤，連名字都懶得為宋人所提及。

關於宮中才人后妃學書的情景，花蕊夫人徐氏〈宮詞〉（《全唐詩·卷七九八》）給我們以生動的描繪：

……

才人出入每相隨，筆硯將行遶曲池。

能向彩箋書大字，忽防御制寫新詩。

……

清曉自傾花上露，冷侵宮殿玉蟾蜍。

擘開五色鎖金紙，碧鎖窗前學草書。

......

在唐代朝野上下同時效法王羲之書法的風氣中，宮廷婦女亦不能免此影響。宋陳思《書苑菁華·卷七》引唐人韋述《敘書錄》云：「長安神龍之際，太平、安樂公主奏借出外，搨寫《樂毅論》。」並且使《樂毅論》「遂失所在」。這些后妃公主大多能臨摹仿效，甚至達到以假亂真的地步，但稱得上有自己風格的卻並不多見。

在唐代書法史上，最值得稱道的巾幗英雄恐怕應屬武則天了。唐竇臮《述書賦》盛稱「武后君臨，藻翰時欽」。武氏不僅以一個政治家的手段堂而皇之地登上女皇寶座，且敢犯千年聖制，「自我作古」，造字十幾個。宋人在《宣和書譜·卷一》中雖曾譏其「牝雞司晨，宜乎不克令終」，但談起其書法，卻並無微詞：「本於喜作字，初得晉王導十世孫王方慶者家藏其祖父二十八人書跡，摹搨把玩，自此筆力益進。其行書駸駸，稍有丈夫氣。」也許骨子裡的不讓「鬚眉」是其書法「有丈夫之氣」的根本吧。不管怎樣，她竭力倡導書法對於延續太宗興起的書法熱潮是不可缺少的。武則天的代表作是尚立於河南偃師的《昇仙太子碑》的碑額，以飛白書寫成，用枯刷的筆畫，追求飛動的效果，歷來被視為飛白書的傑構。

2.士婦、民婦的筆墨情調

唐代，不惟上層的皇親國戚、達官貴人都比較注重女子的文化藝術素質的培養，即便是一般的文人士大夫，有書香傳統的門第乃至於較為寬裕的平民，大都教女子讀書寫字。這是一種傳統，也是當時社會一種較為普遍的風氣。李商隱〈雜纂〉裡有「教女」十條內容，其中的「學書學算」一條是作為女子基本修養來對待的，柳宗元的《郎州員外司戶薛君妻崔氏墓誌》、王頊〈唐故潁川陳夫人墓誌〉、張說〈張氏女墓誌銘〉中都有對女性「善筆札」的讚賞之句。「從中可以看出唐代婦女的一般興趣和修養，以及當時的社會崇尚」（高世瑜《唐代婦女》一四二頁，三秦出版社一九八八年版）。文人士大夫妻室善書者，史書多有記載，《書史會要‧卷五》稱：「柳夫人，河東人柳州刺史宗元姊，永州刺史博陵崔簡妻，為雅琴以自娛，善隸書。」而柳宗元妻楊氏亦「頗善書」，柳宗元的外甥女、崔簡的女兒也是「讀書通古今，善筆札」。像這樣一姓之中家眷數人善書者還有鄧敞，他的兩個女兒都擅書法，鄧敞所寫的文卷有許多都是由他的兩個女兒代寫。當然，這與家庭環境的薰陶是分不開的。比如柳宗元在當時就是知名的書法家。趙璘《因話錄》記載：「元和中，柳柳州書，後生多師效。就中尤長於章草，為時所宗。」白居易雖「書不名世，然投筆皆契繩矩，時有佳趣」（宋黃伯思《東觀餘論》）。如此，白氏小女兒金鑾能寫得一手好書法也就不足為怪了。

被後人推崇為書法成就很高的，要算是唐玄宗時期房璘之妻高氏了。歷史上碑文多為文人士大夫所書，而高氏作為當時聞名的書碑高手，為婦女在書法界爭得了一席之地。《唐安公美政頌》、《唐石壁寺鐵彌勒像頌》都出自高氏之手。歐陽修《集古錄‧自序并跋》稱其「筆畫遒麗，不類婦人所書」，並深有感觸地說：「予集錄已博矣，婦人筆畫著於金石者，一人而已」。朱長文《續書斷‧卷下》也稱：「高氏嘗書石刻字，書字緊媚。」

《宣和書譜‧卷二○》曾說：「唐室，明皇以此道（書法──筆者）為諸儒倡，當時臣子無不以此相高。」看來，皇帝的提倡不僅影響了文人士大夫的精神生活，也引發了婦女書法界的自覺。「蓋唐世以書相高，至於女子，皆習而能，可謂盛矣」，朱長文《續書斷‧卷下》的一句話切中了女子書法與社會習尚的關係，可說是一語中的。

在唐代書壇上，「女仙」吳彩鸞可以說是富有神話色彩的。她自稱是「西山吳真君之女」，文宗大和年間的一個仲秋之夜，吳彩鸞因把自己的「仙子」身分洩漏給進士文蕭而被貶為文妻。但是「蕭拙於維生」，於是彩鸞便寫「小楷書《唐韻》一部，市五千錢，為餬口計，然不出一日間，能了十數萬字，非人力可為也。錢囊羞澀，復一日書之，且所市不過前日之數。由是彩鸞《唐韻》世多得之」。見諸《宣和書譜‧卷五》的這段記載一直把吳彩鸞當作不食人間煙火的「仙子」來描寫，而從她的生活狀況來看，不過一平民之婦，且以抄寫《唐韻》維生。宋人張邦基《墨莊漫錄》記載：「今蜀中導江迎祥院經藏中《佛本行經》六十卷，乃彩鸞所書，亦異物也。」可見吳彩鸞

抄寫範圍不僅僅只是一部《唐韻》，還有佛經。《研北雜志》說：「導江迎祥寺有彩鸞書《佛本行經》六十卷，或者以為唐經生書。」吳彩鸞墨跡之所以被懷疑是由唐代經生所寫，恐怕是因為其書法風格與唐代流行經生體大致相似。一日之中竟能寫十數萬字，絕不是一日之功，這之前不知用過多少筆墨，這也是唐代寫經生的一個共同特點。而元人虞集《道園學古錄》和宋人《宣和書譜》所說的吳彩鸞書法「界畫清整，結字遒麗」、「字畫雖小，寬綽有餘」，正是經生體的另一個共同特點。至於《宣和書譜》又說彩鸞之書「全不類世人筆，當於仙品中別有一種風氣」，這恐怕是建立在「仙人作字自是與凡人不同」的先入為主的偏見上，未必可信。

寫《唐韻》的另一女書家叫詹鸞，估計是「慕彩鸞，故名焉」。其「作楷字，小者如蠅頭許，位置寬綽，有大字法。書《唐韻》極有功，近類神仙吳彩鸞」（《宣和書譜·卷四》）。文獻上常把「二鸞」並稱，《宣和書譜·卷四》就說：「彩鸞以書《唐韻》名於時，至今斷紙餘墨人傳寶之。今鸞於斯亦然，故知鸞於此不凡。」宣和御府仍藏有詹鸞所書《唐韻》。

唐代婦女書法，一般以工巧為主要特點。除上述諸家外，明李日華《六研齋筆記·卷四》還記載，「唐永禎（禎宜為貞──筆者）年南海貢盧眉娘，年十四，眉緣且長，故有是名。眉娘幼而慧，工巧無比，能於一尺絹上繡《靈寶經》八卷，字如粟粒，點畫分明」，以至於使「順宗嘆其工」。

應該指出，像吳彩鸞、詹鸞這樣的平民婦女都精於小楷，這是基於生計的需要。在唐代，有一手小楷功夫，就可有一飯碗，因為大量的佛經、大量的書籍都需要以精工小楷來抄寫，為此，有

唐代產生了一個經生階層，想必「二鸞」是其中的兩員。為了餬口，她們只能拚命地抄，這樣，元人王惲在《玉堂嘉話錄・卷二》中所說，吳彩鸞在唐懿宗大中五年（八六八）「一夕書《廣韻》一部，其冊五十四頁」也就符合情理了。既如此，她們就不可能有貴妃公主那樣「擘開五色銷金紙，碧鎖窗前學草書」的閑情逸致，也沒有「醉草天書仔細看」（孫氏〈白蠟燭詩〉，見《全唐詩・卷七九九》）式的反觀審視、把玩品味，甚至也沒有貴人侍兒「手把紅箋書一紙」（盧東表侍兒〈喜盧郎及第〉，見《全唐詩・卷七九九》）的灑脫。職業的特點以及實用性書法的性質決定了她們的書法特質。

3. 青樓娼妓的紅箋妙書

唐代婦女書法的隊伍中還有一些特殊的成分——娼妓。一般說來，娼妓在人們心目中的地位是極低的，她們除了表面上的強作微笑和內心的痛苦以外，幾乎別無所有，文化素質也不高。但唐代的娼妓卻並不相同，崇文尚藝的時代風氣在她們身上有明顯的折射。唐文人「尚狎」，他們對妓女的選擇除了姿色以外，對於有才學的妓女也特別青睞。色與才並佳並不易得，許多青樓紅妓名揚天下便是因為她們的才藝。可以說，妓女知書達禮、能書會畫是影響她們身價的一個極為重要內容。而另一方面，文人士大夫與她們的交接又在自覺不自覺中使妓女受到良好的文化修養的薰陶。

長安的平康里及其他街坊是妓女聚居之所。《開元天寶遺事》記載：「長安平康坊，妓女所居之地，京都俠少，萃集於此。」以至於「時人謂此坊為風流藪澤」。春風得意的及第進士往往來此尋風流才女，其間免不了要作詩酬答，無疑，善筆墨的妓女在其中格外醒目，也受到特別的青睞。

蜀地有位有名的才女叫薛濤，在父親去世後，便落入樂籍。但風流文人都以與她交接而引以為榮。有名的才子元稹、白居易、劉禹錫、張祜等都與她有過交往或筆墨往來，與薛濤有著多年交情的元稹，不僅詩文有名，書法也相當可觀。據稱，其「楷字蓋自有風流蘊藉，挾才子之氣而動人眉睫。要之詩中有筆，筆中有詩」。而白居易，「字畫不失書家法度，作行書，妙處與時名流相後先」(《宣和書譜·卷九》)。白居易初與元稹相酬詠，人稱「元白」，後又與劉禹錫齊名，又稱「劉白」。這些人組成了一個具有濃厚文人氣息的文學藝術的圈子。詩文藉書法而更添其韻味，書法藉詩文而內涵更加豐富。詩書兩相輝映的文化環境使薛濤不可能不受感染，加上她天生聰慧，因而有可能使她成為唐代婦女中詩文書法的佼佼者。

薛濤有一首詩《筆離手》(《全唐詩·卷八〇三》)說：「越管宣毫始稱情，紅箋紙上撒花瓊。都緣用久鋒頭盡，不得羲之手裡擎。」正是由於翰墨的浸染，使薛濤有可能創造小幅松花詩箋，即成為千古佳話的「薛濤箋」。關於其書法成就，《宣和書譜·卷一〇》稱：「(濤)雖失身卑下，而有林下風致，故詞翰一出，則人爭傳以為玩。作字無女子氣，筆力峻激，其行書妙處，頗得王羲之法，少加以學，亦衛夫人之流也。每喜寫己所作詩，語亦工，思致俊逸，法書警句因而得名，

非若公孫大娘舞《劍器》，黃四娘家花詫於杜甫而後有傳也。」宋徽宗御府中還藏有薛濤行書《萱草等書》，宋人憑物而發上述感慨，想必薛濤書法不會是徒具虛名。

較高的文化藝術素養不僅是妓女生存競爭的需要，也確實是她們發自內心的追求。《書史會要‧卷五》記載：「曹文姬，本長安娼女，姿豔絕倫，尤工翰墨。」後來，有許多人要贖其為妻，曹文姬要求「欲偶者請先投詩」。有個岷山任生作了這樣一首詩：「玉皇殿前掌書仙，一染塵心謫九天，莫怪濃香薰骨膩，露衣曾帶御爐煙。」曹文姬因任生相知而嫁給了他。過了五年，二人「騰雲而去」，人們把他倆所居之地稱為「書仙里」。這段記載雖有神話色彩，但曹文姬善書之事實應基本可信。類似於這樣的記載在唐代還有很多，如《全唐詩‧卷八六六‧客戶里女子小傳》中記載：

進士段何，太和八年，賃居客戶里，臥疾，小愈，有美人徑至閣中，從二青衣，皆絕色，說諭再三，何終不應，乃以紅箋題詩一篇，置案上而去，書跡柔媚。紙末惟書一「我」字，何自此疾日退。

這種才子夢中與佳人相會，說到家，不過是唐代文人士大夫「尚狎」、追逐風流的反映，而這類記載中女子多能操筆作詩，書法柔媚可觀，也正是唐代妓女以此為一種普遍的文藝修養的表現。妓

女有充足的時間留連於筆墨之間，加上「與名儒比隆，珠往瓊復」《唐才子傳》，這是其他平民婦女所不具備的條件，也因而成了妓女文化素質相對高於平民婦女的一個原因。

4. 文化氛圍與唐代婦女書法

一部書法史中，粗略地計算一下，女子善書者以唐代為最多。這不能僅僅歸於唐代這個文化昌盛的時代，歸於相對開放時期的一種文化藝術相互吸收影響、聯手並進的良好氛圍。由於封建社會處於鼎盛發展時期，其本身的一些束縛和限制還沒有充分表現出來，以婦女而言，唐代「女子無才便是德」的觀念在社會中並不濃厚。崇尚文雅的社會風氣使婦女，不論是宮廷妃嬪、貴婦千金，還是小家碧玉，乃至尼冠青樓，都把識字學書視為一種必要的修養，何況當時社會正經歷著一場書法熱潮的衝擊，女子善書者眾多也是不足為奇的。

當三綱五常成為宋代婦女頭上的枷鎖且欲脫更緊時，人們對婦女貞節德操的要求代替了對其文化素質的追求，大門不出二門不邁代替了走出家門與社會相溝通的文化氛圍。總之，文化的割裂導致宋代及以後的婦女再也沒有像唐代婦女那樣活躍，那樣對書畫等文雅的趨之若鶩。婦女書法在唐代以後走向沒落。

毋庸置疑，唐代婦女在許多方面曾表現出一種不讓鬚眉的氣概，但書法水平總體說來無多大個性。她們仍不具備書法藝術開拓創新的知識素質、心理素質和外部環境。小箋小幅的自得其樂，

對書法史宏觀把握的欠缺，都使她們的才智受到了限制。力求形似是唐代婦女大致的追求目標，但這只是書法創新的第一步，關鍵的「神韻」這一步她們仍沒有邁出。

唐亡宮墓誌與民間碑書

「有唐一代之書，今所傳者惟碑刻耳」❶，金石大家如歐陽修、趙明誠、葉昌熾、錢泳、王昶、陸增祥等為唐碑刻及墓誌的搜集、整理和研究作出了傑出的貢獻；然而「大唐亡宮墓誌」卻並沒有引起他們的重視，後人的研究也多把眼光集中於名家所製碑誌。實際上，大量的唐墓誌出自民間書刻家之手，沒有對民間書手的了解，也就無法窺視唐代書法全貌。河南省洛陽市鐵門鎮千唐誌齋張鈁所搜集的一千多方唐墓誌中，除了文人居士、顯官達貴的墓誌外，還有六十多方唐代亡故宮女的墓誌。筆者以此為依據，探討有關的幾個問題。

1. 亡宮墓誌銘（並序）的撰者與書者

墓誌上刻字，無非是「託堅貞之石質，永垂昭於後世」，即所謂「刻石立銘，以示後昆，億載萬年，子子孫孫」，至於墓誌的書法，只要莊重而整齊即可。因此，起於東漢末的墓誌，書者可以

❶ 錢泳《履園叢話・卷一一・唐人書》。

是名家，也可以是名不見經傳的小輩。唐以前碑碣很少有書者姓名，就是這個道理❷。但唐代眾多的墓碑大都標明撰述者和書丹者姓名，這是企圖以名家的撰述和書寫使墓誌主人名聲遠播的結果。為此，「大凡孝子慈孫欲彰其先世名德，故卑禮厚幣以求名公巨卿之作」❸，如唐穆宗時「公卿大臣家碑版，不得（柳）公權手筆者，人以為不孝」❹。著名書家李邕，書法震動當世，人爭求碑，以至於邕「碑版照四裔」❺，成為「受納餽遺，亦至鉅萬」❻的大亨。即使一般的人去世，其親友也要請當地有名望的讀書人撰文書丹，如千唐誌齋藏八二六號《大唐故杜府君墓誌銘並序》❼，即是天寶四年請「四品孫賈忩撰文並書」。

這一點首先表現在碑制大體如一，長和寬大約在三十五～四十五厘米之間，而墓誌行文格式就是製誌、撰文、書丹者非個人所為，而是政府統一組織刻製。

但在六十多方唐亡宮墓誌銘中，找不到一方注明撰者、書者姓名的作品。原因只能有一個，

❷ 王壯弘《碑帖鑑別常識》六頁，上海書畫出版社一九八五年版。

❸ 《履園叢話‧卷三》。

❹ 《舊唐書‧柳公權傳》。

❺ 杜甫〈八哀詩‧贈祕書監江夏李公邕〉。

❻ 《舊唐書‧李邕傳》。

❼ 據《中國歷代墓誌大觀》，臺灣大通書局，中華民國七十九年版。

也大同小異，起頭為「亡宮者，不知何許人也」，最後往往銘曰：「生為匣玉，歿為野土，一辭九

重，千秋萬古。」中間序文大多是「本良家子，早廁彤闈，持謙以處下，盡禮而事上」，後面是春

秋若干，死於何所，何時所葬，如此形成一種固定的模式。這種固定的模式顯然不是巧合，而是

來自一種事先的規定。何況，宮女一經入宮，即失去姓氏、籍貫、年齡，任何一個個人沒有為其

樹碑、撰文、書丹的必要和義務，宮女死後，親故也無法為其例行喪事，因此，只有官方才有可

能承擔這一切。

這一點我們可以從亡宮墓誌銘並序中得到提示。千唐誌齋所存年代最早的一五七號《唐故二

品亡宮墓誌銘》（顯慶五年）中云：「但葬事供需，敕令官給。」二一二號《九品亡宮人墓誌銘》

（麟德二年）亦云：「葬事供需，並令官給。」三一八號《大唐故亡宮四品墓誌銘》（調露元年）

云，「有司備禮，而為銘曰……」

宮女即為帝王宮廷內使喚的女子，入宮後與原來的一切關係幾乎中斷，死後的喪葬只能由皇

帝「敕令」某個機構具體執行，喪葬所需器具也自然由官府即所謂「有司」來提供。

亡宮墓誌銘的製作、撰述、書丹、刻鑿都應屬其喪葬的一個內容，那麼這些程序由哪個部門

具體執行呢？據清人葉昌熾《語石·卷六·刻字五則》云：「唐時中書省置玉冊官，宋有御書院，

皆專習鐫勒之事。」如《邵建初所刻《圭峰碑》及《杜順和尚行記》、《劉遵禮墓誌》，其署銜皆為

玉冊官或無「鐫」字」。同時，經過考證，葉昌熾還得出結論：「唐時官刊之碑，亦有付將作監者，

如《興福寺殘碑》，題文林郎直將作監徐思忠等刻是也。」

查唐杜佑《通典・卷二七・職官九》，將作監掌「宗廟路寢，宮室陵園，土木之功，並樹桐梓之類列於道側」，唐代「龍朔二年改將作為繕工監，咸亨元年復舊，光宅元年改為營繕監」，名稱稍異但執掌未變。所謂「宮室陵園」，也不過是負責皇帝、太子、公主、皇后等喪葬，不可能包括地位卑下的宮女。

查《通典》、《唐會要》、《通志》，中書省下並無玉冊官。所謂「冊」是一種文體，以玉為質，故名玉冊，包括立冊、封冊、哀冊、贈冊、諡冊、祭冊、賜冊等，與喪葬有關的便是哀冊，然而「哀冊頌揚帝王、太子、后妃等生前功德，多為韻文，且多由德高望重的大臣撰文」，如《惠昭太子哀冊》九八號即是「吏部尚書上柱國滎陽縣開國公鄭餘慶奉敕撰並書」[8]。據此，「玉冊官」職責是頗值得懷疑的，即使玉冊官「專司鐫勒之事」，也不見得鐫勒不知名氏、故里的亡宮墓誌。中書省、將作監並不負責內侍之事，因而將作監與中書省之所謂「玉冊官」不是為亡宮撰文、書丹、上石的官方機構。

杜佑《通典・卷二七・諸卿下》的記載倒無意流露出事實的真相：「(內侍省之)奚官局令二人，齊、梁、陳、隋有奚官署令，掌守宮人使藥、疾病、罪罰、喪葬等事。大唐置二人。」看來，宮人喪葬正是內侍省奚官局本分之事。

❽ 參〈唐代玉冊的重要發現——「唐惠昭太子陵發掘報告」評介〉，載《考古與文物》一九九三年第四期。

只設局令二人的奚官局能負擔得了亡宮的喪葬嗎？《漢書・貢禹傳》記載，「古者宮室有制，宮女不過九人」，而唐制數量卻是十分龐大。「三千宮女胭脂面，幾個春來無淚痕」[9]，「先帝侍女八千人」[10] 一點也沒有誇張。《新唐書・宦官上》記載：「開元、天寶中，宮嬪大率至四萬。」據估計，盛唐時，「每六百個婦女中便有一個人進入宮廷」[11]，這些宮女大都是由「良家女」採選入宮。「入時十六今六十」[12]，宮人病死或老死深宮後，便被埋在被稱作「宮人斜」的墓地。可以想見，數量龐大的宮女需要多少方墓誌。千唐誌齋搜集的六十餘方墓誌中，竟有記載是同一天下葬的墓誌兩方，即三三六號和三三七號都是永隆元年（六八〇）九月一日下葬，而下葬時間相隔只有幾天的情況就更多了，可見宮女數量之巨，讓奚官局令二人親自動手撰述、書丹、刻石也是不合情理的。唯一可能的就是由奚官局負責從當地能刻善書的工匠中臨時召募，以應急用。

2. 亡宮墓誌銘的書丹和刻鑿

書丹上石是書者用墨將墓文書於碑上，一般為鐫刻前的一道工序，洛陽出土的東漢《熹平石

[9] 白居易〈後宮詞〉。

[10] 白居易〈上陽白髮人〉。

[11] 高世喻《唐代婦女》，三秦出版社一九八八年版。

[12] 杜甫〈觀公孫大娘舞劍器行〉。

經》即是書法家蔡邕「自書丹於碑，使工鐫刻」而成。吐魯番出土的相當於唐時的高昌墓誌即有一些部分尚未刻鑿的書丹痕跡。實際上，書丹和刻鑿往往出自一人之手，如戴表元《剡源集》所說：「古之書家莫不能刻，謂之書刀，後乃用以書丹入石。」唐代顏真卿、李邕不僅善書，同時刻工亦甚佳。

千唐誌齋所藏亡宮墓誌是否也要書丹？情況應分兩種。一種墓誌，安排精細，字畫工整，行與行之間打了線，整個布局渾然一體，必是經過工匠精心安排，刻鑿墓誌前必然要經過書丹這一程序，這樣的墓誌數量不在少數；但另有許多墓誌似乎由刻工直接鐫刻於墓誌之上，無須書丹。如編號五八九的開元五年（七一七）正月所製的亡宮墓誌，僅有七行，每行十四字，內容只占了墓誌的一半，而左邊近一半的空餘地方雖也打了線，但並無書丹鐫刻痕跡，就此可以看出，此墓誌是由工匠直接即興鐫刻於墓誌之上。類似這樣的情況不止這一方。三三三號調露元年（六七九）十一月所製的《唐故亡宮九品墓誌銘》形制格式極為隨便，書法用筆極不精工，東側西歪，稀稀落落，沒有安排。其文曰：「大唐故亡宮九品□品，年六十，十一月十五日死，其月廿五日葬，亡宮人者，不知何許人也……」顯然，文字粗鄙，語言次序混亂，不倫不類，定是匆匆塞責之作。如此文字、書法、語言、形制都十分粗糙的墓誌銘，不可能是經過書丹者精心書寫，定是刻工直接刻於石上無疑。二一七號麟德二年（六六五）的《亡宮九品墓誌》書法稚拙，頗似《爨寶子碑》，楷中帶隸，字形大小不一，錯落有致，有發乎天然、不事造作之趣。如此之作，必

是刻工隨刀所運，無須書丹。葉昌熾《語石‧卷六》說：「古人撰碑皆自書之，凡無書名者，撰書既出一人之手。」而亡宮墓誌多出自技術熟練的刻工之手，省略書丹直接鐫刻是可以理解的。

當然，數量眾多的亡宮墓誌也使刻工沒有時間去精心書丹，巧作安排，而政府對這些「不知姓氏」的亡宮刻銘作誌，實際上不是為了「勒石幽扃，庶傳不朽」，只是為了禮儀上講得通而已，因而亡宮墓誌製得如何，他們是不屑去問的。這一點與文人士大夫大不同，他們不厭其煩地在墓誌銘上羅列親故的官銜、鄉里、姓氏、政績，確是欲傳諸子孫，名揚後世，因而他們把樹碑立誌看成重要的事情，從選石、治碑、書丹、刻鑿都要費盡心機，《唐故張君（奨）墓誌銘並序》與亡宮墓誌兩相對比，孰優孰劣，自是一目瞭然。

在欣賞碑刻書法時，人們往往只注意作品的時代，以及碑刻字體為誰所寫，風格近似於哪一家，卻忽略了鐫刻的工匠在其中所起的作用。其實，「無論什麼書家所寫的碑誌，既經刊刻，立刻滲進了刻者所起的作用。這些石刻匠師雖然大多數沒有留下姓名，卻是我們永遠不能忽略的」[13]。

如一九○三年發現的相當於西魏時期高昌國《畫承及妻張氏墓表》，共八行，前五行已刻，後三行未刻，朱書尚在，刻與未刻之字，兩者相差是十分明顯的[14]。因此，唐亡宮墓誌銘之書法與刻石工匠有直接的關係。葉昌熾《語石‧卷六》說：「唐碑石皆如玉，其字皆直刻入深二二寸。」其

[13] 啟功〈從河南碑刻談古代石刻書法藝術〉，收入《啟功叢稿》，中華書局一九八一年版。

[14] 王壯弘《碑帖鑑別常識》八頁，上海書畫出版社一九八五年版。

實，這只是對名人之碑而言，亡宮墓誌卻並不如此。如三一五號儀鳳四年（六七九）的不知品第的亡宮墓誌，篆蓋純用單刀刻成，線條細瘦；而一七一號龍朔元年（六六一）的亡宮墓誌刻畫亦單薄細弱，以至於墓誌稍一被磨擦，便出現漫漶不清的狀況。可以想見，如果按照書丹的樣式精心刻鑿，其書法面貌必是另一番景象。正因為如此，未經書丹而直接鐫刻的亡宮墓誌銘可以說是真正反映了工匠的書刻藝術風格。

直接刻鑿大唐亡故墓誌銘的工匠，由於「無心」於書法，沒有染上流行的習氣，所以雖功夫欠佳，但也充滿稚趣，天真浪漫。在今天書法界對成熟、完美、方正反叛的情況下，亡宮墓誌的真率、隨意吸引了不少人的注意力，但在唐人眼裡，這絕不可能是書作佳品。在崇尚法度的唐代，特別耀眼的是歐陽詢、顏真卿、柳公權等確立法度的大家，無論是王公貴族的碑頌，還是平民居士的墓誌，百分之九十五以上的書法是以端楷形式出現的，這足以說明端莊嚴謹的楷書在當時的流行和在人們書法審美中的地位，正是如此，唐亡宮墓誌中方整、端嚴的風格仍是其刻鑿的主導。

3. 唐亡宮墓誌書法的縱向與橫向考察

書法不僅有時代性，也有歷史的延續性。唐亡宮墓誌楷法雖然居多，但北碑餘味仍是很足。書分南北，前賢早有論述，阮雲臺〈南北書派論〉云：「南派乃江左風流，疏放妍妙，長于啟牘……北派則中原古法，拘謹拙陋，長于碑榜。」唐初太宗以對王羲之超乎尋常的偏愛，倡導

王書之風，以至於當時名公儒士，無不以此為宗，王羲之「江左風流」似乎掩蓋了一切。由此，容易給人們造成一種錯覺，即入唐之後，魏碑風格幾乎為南派帖風所取代，特別是唐太宗以行書入碑，作《晉祠銘》、《溫泉銘》，從而影響到許多碑刻中都融入行意，脫去厚重，日見秀媚。而事實上正如阮雲臺所說：「此時王派雖顯，纖楮無多，世間所習，猶為北派。」直至「趙宋閣帖一行，不重碑版，北派愈微」。

看六十多方唐亡宮墓誌銘，其主要意態仍是北碑。以三六五號《亡宮八品》（有篆蓋）為例，其字形長短大小，各因形勢，分行布白，各妙其致；於整齊之中富於變化，在方平之內隱藏奇崛。這種風格正與康有為對北魏的稱頌出於一脈。自然，大部分亡宮墓誌銘逐漸由北碑的大小參差、跌宕起伏、落筆剛狠，走向大小如一、平整規則、間架平穩，一句話，即具有初唐之意，但其用筆絕然是仍體現著北魏、隋碑的餘緒。因此，不宜把唐亡宮墓誌書法歸於成熟的楷書，充其量，亡宮墓誌的書法體現了從北碑向成熟端楷的轉變的過程。

當然，亡宮墓誌體現北碑餘緒一個重要原因在於墓誌的製作大都在初唐。張鈁所搜集的亡宮墓誌，最早的一方是唐高宗顯慶五年《唐故二品亡宮墓誌銘》，最晚的一方是唐玄宗開元二十四年亡宮（不知其品第）墓誌，而數量最多的墓誌則集中在武則天時期，如龍朔、調露、麟德、儀鳳、元明、垂拱、天授、長壽、久視、大足、長安等，這些年號在亡宮墓誌中出現最多。之所以如此，就在於洛陽在武則天時期被定為東都，武氏一生大部分時間都在東都洛陽度過，因此，作為宮廷

內使喚的宮女必集中於洛陽，死後也就埋於洛陽城北的「風水寶地」邙山。唐玄宗時，洛陽雖不再是東都，但仍是帝王時常光顧之所，因而此時仍有亡宮墓誌埋於邙山。即使到了盛唐，亡宮墓誌中仍沒出現「尚腴」情況，儘管《亡宮八品墓誌銘》稍帶肥意，楷中帶行，但仍是以碑意方筆居多。總之，亡宮墓誌是離不開歐、虞之大勢，是北方風格的延續。正如阮雲臺說：「歐、褚生長齊、隋，近接魏、周，中原文物俱有淵源，不可合而一之也。」（《南北書派論》）康有為在《廣藝舟雙楫‧論書‧取隋第十一》中也說：「永興（虞世南）、登善（褚遂良）頗存古意，然出於魏，各家皆然。」

從地域觀念上來看，千唐誌齋亡宮墓誌搜集於洛陽城北邙山，自然有中原古樸敦厚的特色。

有人曾說過：「我們只要把河南出土的唐墓誌和陝西唐墓誌一比較，就會發現河南唐初的書法和元魏遞變到隋的書法面目差不多；而陝西的唐墓誌則是顯著地表現了唐人書法新貌。特別可以看出歐、虞的影響較少，而褚、薛的影響較大；還有行草書石刻也多數在陝石中可以找到，這也是因為當時帝王喜愛王羲之書法而衍成的風氣。」❶ 這裡所說的河南墓誌當然包括千唐誌齋中的唐亡宮墓誌。不過，亡宮墓誌與陝西墓誌在同一時間坐標上出現的差異，關鍵在於刻工在文化接受上有異於其他書家。

從橫向考察來看，同樣作為書法的創造者，刻工的地位很低。褚遂良書法多出自萬文韶，歐

❶ 周煦良〈談碑刻〉，收入《現代書法論文選》二五一頁，上海書畫出版社一九八○年版。

陽詢在隋時所書的《姚辨志》已為萬文韶所刻，可見萬氏名揚兩朝。柳公權書多邵建初刻，刀工精細，他們名披後世還在於名字附於碑末，而眾多的刻書佳手卻是連名姓也罕為人知。如果把刻工畫成一個文化圈的話，那這種文化圈與當時文化的領導者文人士大夫圈形成了鮮明的對比。士大夫圈由於自己的地位和彼此之間的相互提攜和吹捧，書法很快為社會所承認，並進而領導了時代風氣。而刻工作為一個地位較低、文化相對封閉的階層，他們不可能有文人士大夫階層對文化藝術的敏感，因而作為技術的書法往往與當時的風尚時髦相去遠了一些，相對而言，保持了自己的獨立性。

歐陽修曾說過：「民之無知，惟上所好惡是從。」⑯這句話雖帶有明顯的偏見，但畢竟說出了書法要受時尚影響的道理。何況，受雇於人，為人刻字製碑，如何能全由自我？不過，正是由於文化的相對封閉，使他們反映的時風的節奏要比文人士大夫慢得多。所謂唐玄宗尚肥，士俗自盛唐後皆尚肥，但開元年間唐亡宮墓誌銘書法中並未反映出來。

「唐世，人人工書，故其名湮沒者不可勝數」⑰。唐亡宮墓誌書法，確實不乏字字如珠璣的精心傑構，也不乏稚率真的天成之作，但這在「書之盛莫盛於唐」⑱的書法鼎盛時期確實顯得

⑯ 歐陽修《集古錄·跋尾·卷九·唐百巖大師懷暉碑》。

⑰ 歐陽修《集古錄·跋尾·卷九》。

⑱ 歐陽修語，引自馬宗霍《書林藻鑑·卷九》，文物出版社一九八四年版。

唐代的經生與寫經書法

中國的音樂、舞蹈、繪畫等等無不與佛教有著密切的聯繫，此已為世人所共知；而書法作為藝術與佛教的結合，產生了卷帙浩大的寫經卷子卻並沒有引起人們的關注。寫經卷子是以書法的形式展現佛教的教義，因此，可以說寫經書法是佛教藝術中的一部分。這種佛教書法藝術與其他形式的書法藝術有著很大區別。這種區別固然是由抄經者特殊的身分所決定的，但也與對佛教的虔誠，與便於信徒誦讀有密切聯繫。關於寫經卷子的抄經者及其抄經情況，關於佛教書法藝術風格的特質等問題，至今無人探索，今嘗試闡述一二。

1. 寫經生的身分及其抄經情況

卷帙浩大的寫經卷子是由誰執筆抄就？史書上沒有明確的記載，但從寫經卷子的題尾我們可以發現其大概。無疑，僧人抄經是其分內之事，一則可以學得佛經，二則可以在抄經時修身養性。

微不足道，後代書學之盛無法與唐相比，每見唐物，無不嗟嘆其美，是可以想見。但在唐代，人們尊崇的，不僅書法上能獨樹一幟，且往往是朝廷達官顯貴，或是名聲遠播文壇、詩壇的文人，如刻工之類，無人吹捧，也自是無人注意了，何況，這樣的東西也實在是多得不可勝計了。

如北京圖書館所藏敦煌卷子萊字八三號《佛名經》題尾云：「庚寅年五月七日僧石保昌寫。」辰字四八號《佛說善信菩薩二十四戒經》末題云：「比丘惠真於甘州修多寺寫。」但是，這些「寫經僧」並不是唐代抄經者的主體。主要的寫經者是官府經生與民間經生。

抄經如：

(1) 官府寫經生

此類經生大體是祕書省和門下省的「楷書手」（又稱書手、楷書、群書手）。屬祕書省的經生王儔寫」，後署「祕書省寫」。

屬門下省抄經的情況較多，如：

斯一四五六《妙法蓮華經卷第五》末題：「上元三年五月十三日祕書省楷書孫玄爽寫。」

當然，祕書省經生抄經隋代已有，如斯二二九五《老子變化經》末題「大業九年八月十四日經生

斯三三四八《妙法蓮華經卷第六》末署：「上元元年九月二十五日左春坊楷書蕭敬寫。」

斯二五九六《妙法蓮華經卷第七》末題：「上元三年三月二十一日弘文館楷書王智苑寫。」

斯二六三七《妙法蓮華經卷第三》末題：「上元三年八月一日弘文館楷書任□寫。」

按：弘文館屬門下省，左春坊位於東宮，但制擬門下。

沒有注明抄經者所屬部門，但從寫經形制看，屬於官方抄經，如：

斯三○九四《妙法蓮華經卷第二》末署：「儀鳳二年五月二十一日書手劉意師寫。」

斯三○七九《妙法蓮華經卷第四》末署：「咸亨二年十月十二日經生敬德寫。」

如果把這類抄經與門下省、祕書省抄經題尾相比照，其羅列的名目，如初校、詳校者等等幾乎類同，因此仍應是門下省或祕書省抄經。

門下省、祕書省寫經者的名額，在史籍中有記載。查《舊唐書‧卷四三‧職官二》，弘文館有人所撰《唐六典‧卷一○》也記載，祕書省置「楷書手八十人」，卷八記載，弘文館置「楷書手二十五人」。

「楷書手三十人」，史館亦有「楷書手三十五人」，而崇文館亦有「書手二人」。開元年間張九齡等十五人」。

這些政府抄經書手是如何培養出來的？唐政府曾規定，「有性愛學書及有書性者，即入〔弘文〕館內學書」。著名書家歐陽詢、虞世南曾教習楷法❶，學成的善書者分發各館充當書手是順理成章

❶《唐六典‧卷八》。

的事情。這些書手沒有官銜品第，相當於「胥吏」，為政府所雇傭。關於他們的事跡，所見不多。

如國詮是唐經生，有關他的身世，明都穆在其《寓意編》中說：「國詮，太宗時人，唐貞觀中經生。國詮奉敕作指頂許字，用硬黃紙本書《善見律》，末後注諸臣，有閻立本名，其書精熟勻淨而近媚。」這些記載指頂許字在《善見律》後題記中都有記載。又本卷後紙的徐□跋中說：「余家舊藏《蘭亭褉序》，尾云楚生國詮摹，後有蘇、米二公題識，評其書法當在庭誨之上，今觀此卷，信不誣也。」從此可知，如果兩種記載的國詮同屬一人的話，那他應是貞觀時經生，曾摹過《蘭亭序》。

並奉敕作《善見律》。有關他的其他資料，一概闕如。

政府書手所抄經書，多是發給各州道以供師法的樣本，因此對寫經的要求非常嚴格，形成了一套完整嚴密的制度。這種完備的制度從任意一個官方抄經的題尾中可以看得很清楚。如斯二五七三號《妙法蓮華經卷第二》末署：

三校西明寺僧玄真

詳閱太原寺大德神符

詳閱太原寺大德嘉尚

詳閱太原寺上座道成

判官司農寺上林署令李德

使太中大夫守工部侍郎□兵部侍郎永興縣開國公虞昶監

抄經的時間、抄經者、用紙數量、裝潢者、初校者、再校者、三校者、詳閱者、監製者，繁多的名目一一羅列於卷尾，這幾乎是所有官抄經書的規制。當時紙張尺寸較小，由於經書多長篇大論，故須將紙連成長卷。寫經者不一定深諳佛教，所以多用寺院僧人來初校、二校直至三校，詳閱者多是德高望重的高僧。上列詳閱的太原寺大德神符、大德嘉尚、上座道成均是玄奘大師的弟子，當時是很有名的。由此三僧主持詳閱很多，粗略翻閱臺灣出版的《敦煌寶藏》可以發現，其中的斯一四五六、斯二五七三、斯二六三七、斯二九五六、斯三○七九、斯三○九四等經卷均為三人所詳閱。監製者多是政府掛銜的官員，其中虞昶是唐代書家虞世南之子，也擔任過抄經的監製工作，如斯二五七三、斯三○七九等。正因為如此，宮廷經生所抄成千上萬的經卷十分

整齊，無絲毫懈怠，所謂塗字改字可以說是微乎其微。

政府書手抄經既然是發給州道的經書樣本，各州道也必須供給糧錢以及抄經所用的麻紙，《唐

會要·卷六五》載：「貞元三年，祕書省劉太真奏……准去年八月十四日敕，修寫經書，令諸道

供寫功糧錢。」

⑵民間寫經生

僧人和官府經生、書手抄經遠遠不能滿足社會的需要，人們信奉佛教，希望佛祖使人們合家

歡樂、去病避災、保佑親族、超度亡靈，在很多情況下都是要借助於念佛，大量的抄經就在此背

景下出現了，其中的一部分經生是來自於民間。

民間經生是隨佛教與盛自發產生的抄經群體。對於他們的身分，胡適先生在〈敦煌石室寫經

題記與敦煌雜錄序〉中說過：「有些經是和尚寫的，有些是學童（學仕郎）寫字習作，有些是施

主雇人寫的。」縣學生抄經的情況如斯一八九三《大般若涅槃經卷第三十七》末題「經生敦煌縣

學生蘇文頵書」。所謂施主所雇之人，有專門的寫經者，如斯二四二四《佛說阿彌陀經》末署云：

「景龍三年十二月十一日李奉裕在家未時寫了，十二月十一日清信女鄧氏敬造《阿彌陀經》一部，

上資天皇，聖化無窮，下及法界眾生，出超西方供□上□之樂。」其中自稱「清信女」的鄧氏應

該是「施主」，而李奉裕是經生無疑。因為從寫經書法看，其筆法相當熟練，筆筆精到，與當時寫

經體無異。從寫經題記中還可以知道一些經生的名字，如北京圖書館載宇字四四號、地字九九號

為王瀚寫，辰字四十號為高弼寫。值得補充的是，唐代傳說中所謂的「女仙」吳彩鸞，其實是位女經生。宋人張邦基《墨莊漫錄》記載：「今蜀中導江迎祥院經藏中《佛本行經》六十卷，乃彩鸞所書。」另外，《宣和書譜・卷五》記載，吳彩鸞寫《唐韻》也是「為餬口計」，「然不出一日間，能了十數萬字」。寫一部《唐韻》「市五千錢」，宋宣和年間御府所藏有其正書十有三，故修《宣和書譜》者稱其書法「當於仙品中別有一種風氣」。

經生在家抄經的情況固然不少，而專業經生開鋪經營的情況也很普遍。《唐會要・卷四九・雜錄》記載，玄宗於開元二年（七一四）七月二十九日下令，不許「開鋪寫經，公然鑄佛」，實際上這已透露出，「開鋪寫經」是當時寫經生一種重要的經營方式，店鋪多集中於寺院附近，因為善男信女念經誦佛後，佛經要直接貢獻於寺廟，以積累功德。當然，寺院是很重要的寫經場所，如斯一〇七三《菩薩戒疏》末署「乾符肆年四月就報恩寺寫記」，斯七二一《金剛般若經旨讚卷下》末署「廣德二年六月五日□□□於沙州龍興寺」。

除了寺院、店鋪，交通要道上往往有抄經乞錢者。據段成式《酉陽雜俎・卷五・詭習》記載，大曆年間，東都洛陽天津橋，經常有一個沒有雙手的殘廢兒童，他「以右足夾筆，寫經乞錢。欲書時，先再三擲筆，高尺餘，未曾失落，書跡官楷，手書不如也」。

寫經是一種艱苦的勞動，無疑寫經生可以因此得到報酬，伯二九一二號一份帳目給我們提供了寫經價目：

寫《大般若經》一部施銀盤子叄枚（共卅五兩）

麥壹伯碩　粟五十碩　粉肆斤

右施上件物寫經謹請

炫和上收掌賀賣充寫經直紙墨筆自供足謹疏

四月八日弟子康秀華□ [20]

寫一部《大般若經》得到如此的報酬，不算太少，而大多的情況並不理想。北京圖書館藏敦煌卷子位字六八號收了寫書手的訴怨詩。詩曰：「寫書不飲酒，恆日筆頭乾。且作隨宜過，即與後人看。學使郎身姓，長大要人求。堆臟急學得，成人作都頭。」宿字九九書手怨詩曰：「寫書今日了，因何不送錢。誰家無賴漢，回面不相看。」斯六九二號《秦婦吟》是張盛友西元九一九年所寫，末題詩一首云：「今日寫書了，合有五升麥。高代（貸）不可得，還是自身災。」看來，經生們還有有所勞動而一無所獲的情況。

抄經的興衰受佛教興衰的影響。《隋書‧卷三五‧經籍志》中載：「開皇元年，高祖普詔天下，任聽出家，仍令計口出錢，營造經象，而京師及并州、相州、洛州等諸大都邑之處，並官寫一切經，置於寺內，而又別寫，藏於祕閣，天下之人從風而靡，競相景慕，民間佛經多於六經數十百

[20] 引自劉半農《敦煌掇瑣》，收入黃永武主編《敦煌叢刊初集》（第十五冊），臺北新文豐出版公司印行。

倍。」這種情況下，民間抄經可想而知是何等興隆，而「李唐開國，高祖、太宗頗不崇佛，唐代佛教之盛，始於高宗之世。此與武則天之母楊氏為隋代觀王雄之後有關。武周革命時，嘗藉佛教教義，以證明其政治上特殊之地位」[21]。北京圖書館所輯《敦煌石室寫經題記彙編》中，楊隋一朝及唐高宗、武則天時代數量最多。唐玄宗開元二年（七一四）七月十三日曾規定：「天下寺觀，屋宇先成，自今以後，不得創造。」而開鋪造經，亦受影響[22]。

2. 寫經書法藝術分析

⑴敦煌寫經卷中的臨本與寫經書法的淵源

寫經書法具有本身濃厚的特色，以至於為人稱為「經生體」，但在師承淵源上我們卻發現，經生們仍以社會流行的書法範本作為自己的楷範，這一點從敦煌經卷中發現的部分經生臨本中可以得到明確的答案。

敦煌卷子中的兩件作品應引起我們的注意。伯二五四四號《蘭亭序》全文，鄭汝中先生在其論文《敦煌書法管窺》中稱「係經生所書」[23]，正文臨完後，又倒過來臨了兩行「永和九年」，這

[21] 陳寅恪《敦煌石室寫經題記彙編序》，見《金明館叢稿二編》，上海古籍出版社一九八〇年十月版。

[22] 《唐會要·卷四九·雜錄中》。

[23] 《敦煌研究》一九九一年第四期。

位不知姓名的經生臨作並不能算是上乘，用筆還遠沒有成熟，結體還顯粗疏，但這也同樣透露出經生們也以《蘭亭》為習字範本。無獨有偶，斯一六一九號《佛經疏釋》卷後附臨書一紙，每行臨相同一字，從左至右依次為「若合一契未嘗不臨」等字，顯然這也是右軍《蘭亭》中未完的一句話，臨字雖不像出自諳熟書法者之手，但風格仍逼似《蘭亭》。

智永是隋代和尚，王羲之七世孫，書法深得王羲之意趣，故唐人習智永書法一時成為時尚。其代表作是真草《千字文》。敦煌石室所出《智永千字文》可以說是敦煌卷子中臨智永《千字文》最為成功的作品，楷書沖和俊秀、草書連帶自如、圓勁流暢而又不失規範，深得智永三昧。此臨作題記為「貞觀十五年七月臨出此本，蔣善進記」。此題為楷書，參合己意，從其結體嚴謹處看，正是唐經生所臨。文獻記載，智永寫《千字文》八百本，分施浙東諸寺，一時間流布甚廣，成為寺院和尚和民間經生臨習的範本。敦煌蔣善進臨智永《千字文》的發現，表明智永《千字文》的影響已是相當普遍。

另外，《懷仁集王書「聖教序」》於唐高宗咸亨三年（七六二）刻石後，遂即引起廣泛影響，皇帝的翰林侍書亦學此碑，以致「當時專門從事抄經的書手、經生，他們的書法就是淵源於此本」[24]。這些信息表明，寫經書法是在崇尚「王體」書法的氣氛中奠定其風格的。

但是寫經的要求是抄經者必須以嚴肅謹慎的心態，以工整的楷書一筆一畫地抄寫，因而又無

[24] 韓國磐《卜天壽「論語鄭氏注」寫本和唐代的書法》，見《隋唐五代史論集》，三聯書店一九七九年版。

法表現王體書法那種「飄若浮雲，矯若驚龍」的瀟放之美，相反，卻是一種嚴勁勁剝厲的風格，因此，經生書法倒是與初唐歐陽詢、虞世南（亦學王書）風格近同。這並不奇怪，歐、虞都是學王書起家的，其本身面目的形成並不意謂著沒有吸取王書的精神。進入盛唐開元以來，「緣明皇字體肥俗，始有徐浩，以合時君所好，經生字亦自此肥」[25]。翻開敦煌寫經卷子，其中字體由清瘦轉豐腴者並不在少數，如斯七五二《佛說佛名經卷第一寶達問品第一》較斯七八六《摩訶般若波羅密經卷第十一問答》要豐肥寬博得多。盛唐後經生書體呈現肥滿，似乎是受顏體之影響，而其實是同一審美時代出現的書法風格的類似性。正如錢泳《履園叢話·書學》中所云：「經生書中，有近虞、褚者，有近顏、徐者。」這一切「亦時代使然耳」。

另外，敦煌經卷中也發現了當時民間流行的字書，即《字寶》，共有五種，即斯六一九、斯六二○四、伯二○五八、伯二七一七、伯三九○六。《字寶》倡導語言文字大眾化，且同《干祿字書》一樣，提倡文字的規範化。因此，敦煌寫經書法中異體字很少，恐怕與這種倡導有關，當然，這也與經卷便於誦讀的實用性有關。

(2)寫經書法的藝術估價

敦煌部分寫經書法體現了唐代書法較高水平。單單初唐人寫《妙法蓮華經·卷一·序品》後半，《方便品》前半就有二百多處流傳於民間，被書法界權威人士稱為「筆法骨肉得中，意態飛動，

[25] 米芾《海岳名言》。

足以抗顏、歐、褚，在鳴沙遺墨中實推上品」❷⁶。而諸如此類的寫經上乘之作，實在不少。唐代

書法界，推重名家，對寫經書法視而不見。北宋徽宗時，御府能收藏唐經生手寫卷子，已表明對

其書法水平的稱許。而針對御府收藏品所作評論的《宣和書譜》亦能不以人論書，比較客觀地評

述寫經書法的水平。如此書卷五記載道：「楊庭，不知何許人也，為時經生。作字得楷法之妙，

長壽間（六九二～六九四），一時為流輩稱許……唐書法至經生輩自成一律，其間固有超絕者，便

為名書，如庭書，是亦有可觀者。」同書卷一〇稱：「有唐三百年，書者特盛，雖至經生輩，其

落筆亦自可觀。」清人錢泳《履園叢話・收藏》中說：「有唐一代墨跡，告身而外，惟佛經尚有

一二，大半皆出於衲子道流，昔人謂之經生書，其有瘦勁者近歐、褚，有豐腴者近顏、徐，筆筆

端嚴，筆筆敷暢，自頭至尾，無一懈筆，此宋人所斷斷不能跂及。唐代至今千餘年，雖至經生書，

亦足寶貴。」元明以來，民間流傳的一些唐代寫經都被視為出自唐書家名流之手，如《西開經》

被視為是褚遂良的作品，《靈飛經》被稱為鍾紹京所書，而淩本《道德經》上卷被誤認為是徐浩所

書，而實際上這些都出自唐代名不見經傳的經生之手❷⁷。這種誤會恰好從反面表明，有些經生書

法確實存在著與名家相抗衡的高超水平。

唐寫經大都是字字珠璣、篇篇玉璋的精心構思之作。以國詮所寫《善見律》為例，行與行之

❷⁶ 啟功《唐人寫經殘卷跋》，收入《啟功叢稿》，中華書局一九八一年版。

❷⁷ 《啟功叢稿・劉墉跋唐人寫經》。

間，都有清晰的烏絲欄（這也是寫經的共同形制），抄經在烏絲欄之內，整體上乾淨利落，十分可愛，而每一個字的布篇也多在「四方塊」之內，這都是唐寫經書法齊整畫一的重要表現。但細觀每一個字，都在四方塊中極富變化，特別是突出橫畫、捺畫等主筆，在字形中間部位的橫畫，多破鋒直入，類同尖刀，收筆時稍事停頓，即作回鋒，給人以迅疾、暢快之感。當然，這樣單刀直入的筆法也是抄經速度上的要求所致。

唐代寫經書法與魏晉時代風格不同，一個重要的方面無疑是唐時已經筆畫大體勻稱，雖然捺筆、橫筆也時常顯出魏晉隸味，但末筆不是一味放縱，從而也就沒有魏晉寫經那種視覺上的失重感而形成的誇張美，拿唐寫經與晉時所抄《三國志‧吳志》相比較，這一點便會不言自明。還應注意的是，嚴正的寫經書中有一些連帶自如的牽絲，這不僅說明抄經者的熟練，亦使「端嚴」之中增添了幾分流動。

當然，我們也不能無視這種現象，即，敦煌寫經卷子中並不見得件件都是精品，相反，有些倒是十分的粗糙，有些楷書的基本功也是十分欠缺。如斯七一九《佛名經》比之其他抄經，書法水平要遠遠地落後幾個等級，類似情況還很多。胡適先生認為，像這樣校勘不精，書法粗陋的作品，「大概都由於不識字的學童、小和尚的依樣塗鴉，或者由於不識字的女施主雇用商業化的寫經人潦草塞責，校勘工夫是不會用到這兩類寫經上的」[28]。當然，即使再粗陋的抄經也不會是不識

❷❽　胡適《敦煌石室寫經題記與敦煌雜錄序》，收入黃永武主編《敦煌叢刊初集》（第十冊），臺北新文豐出版公司印行。

字的人所抄，練習書法時間短促，或者對「施主」應付塞責也都可能產生不佳的抄經。而其中更

多的情況是，民間的佛信徒拿不出錢雇人抄經，有可能自己動手抄寫，這種沒有經過訓練的抄經

顯得有些粗疏也在所難免，而經過重重把關的政府抄經當然不會出現類似的情況。

(3)寫經書法與民間書法之比較

敦煌經卷的抄寫者包括僧人以及政府所雇用的書手，從經濟和政治地位看，大多是來自庶民

階層，但他們的書法是否就能列入庶民書法之列呢？顯然不能。從敦煌莫高窟供養人題記，從一

些契約、帳籍、文書、墓誌等這些來自於非專業「書法」隊伍中的庶民書法中，我們可以看出，

經生書法和庶民書法是截然兩途的。

敦煌莫高窟一〇七窟中，有一條唐代妓女供養人的墨書題記，上寫「釋迦牟尼佛六驅願舍賤

從良，良妓女善和一心供養」。從結體看，風格寬扁不一，疏密不同，而筆畫之間亦顯得零散，沒

有渾然一體，略顯拙陋。再如一九六四年吐魯番縣阿斯塔那出土唐代的《索善奴租田契》，密密麻

麻，用筆隨意便捷，沒有矯飾，僅能看清而已。這兩類作品出自沒有經過特別訓練的平民之手，

其用筆的熟練程度上、結體的掌握上、對美的把握上，當然無法與寫經的書法水平相提並論。

還有一類民間書法，是以行書的面目出現的，如金祖同所輯《流沙遺珍》中所收的咸亨二年

《買練收據》，雖只有四行，但其左揖右讓、上下呼應之勢確實可以給人以動態的美感，中間一長

線貫通到底，其「屋漏」之趣躍然紙上，更增添了全篇的靈動與活潑。民間書法的一個重要特點

是，不事造作，無法度森嚴之後形成的一種「規範」化。如果說寫經書法體現的是一種成熟與完美的話，那民間契約、帳籍書法所體現的是一種技法尚未完全建立起來的清新。王鏞先生說得好，庶民書法所表現的清新與自然，這也許是「古代人民在生產實踐中對於自然美的獨特的發現，源於中華民族特殊審美心理的長期積澱。他們無須為書法的絕對完美而大傷腦筋，因而也就沒有刻屬矯飾的痕跡，那裡面表露的多是清新與活潑，沒有拘謹甚至看不到太多的技巧」❷⑨。毋庸置疑，寫經書法的成熟美與民間書法的清新美的差異，關鍵是由於不同的創作心態所引起的。寫經的目的是為了流傳與誦讀，因而抄經時必然以規範、齊整為目標，同時要知道，人們正是靠一筆一畫的認真、恭敬的抄經來表達對佛的皈依；而民間書法毋須以畢恭畢敬的心態去對待，只要交代清楚，信筆寫來。當然，在實用的基礎上，民間書法也是講究美觀的，如從出自庶民之手的唐人墓誌可窺其大概，這時候，經生書法與庶民書法有頗為相似的一面，但如果拿成熟、圓滿、規範的標準來衡量，庶民書法便會立即從寫經書法分離出來。

3. 寫經書法的意義及評價中的兩個誤區

(1) 寫經書法的意義

❷⑨
王鏞、李淼編撰《中國古代磚文》，知識出版社一九九〇年版。

唐代書法創作異常繁榮，但流失毀壞也極為嚴重。杜甫尚在的時候，張旭的真跡已相當難得，故其〈題殿中楊監見示張旭草書圖〉就有「斯人已云亡，草聖祕難得」㉚之慨。唐代許多書法名家的作品往往創作於寺廟、道觀牆壁或王公大人家的屏風上，如張旭、懷素、楊凝式等，隨著時間的推移，其頹壞消失也勢在不免。這樣，唐代的許多法帖名碑都是後人臨摹和翻刻之作，甚至於是偽作。「棗木翻刻肥失真」，這在一定程度上損害了原來的面目。據考證，歐陽詢《千字文》、褚遂良《陰符經》、虞世南《汝南公主墓誌》、孫過庭《孝經》、懷素《自敘帖》、張旭《古詩四帖》、顏真卿《裴將軍詩》等等，都是後人臨仿或偽書㉛。雖然其中不乏精思傑構，乃至於以假亂真，但畢竟不是唐人手跡，而是「差真跡一等或數等」了。誠如啟功先生所說：「晉唐法帖，轉折失於鉤摹，面目成於斧鑿。」㉜。大量唐代寫經卷子在本世紀初以真實面目呈現於世人面前，使人們眼界大開。雖然其中大量作品已為外人劫去，但印刷術的發達足以使流散各地的寫經書法毫髮畢現地收入我們的視野。這些作品，哪怕是片紙隻字，「墨跡之筆鋒使轉，墨華絢爛處，俱碑版中所絕不可觀者」㉝。

㉚ 宋陳思《墨池編·卷四》。

㉛ 參王壯弘《碑帖鑑別常識》，上海書畫出版社一九八五年版。

㉜ 《啟功叢稿·唐人寫經殘卷跋》。

㉝ 同㉜。

同時，這也是窺唐人書法堂奧的一個難得的窗口，是研習唐人書法不可缺少的第一手資料。

(2)寫經書法評價中的兩個誤區

寫經書法在書法史上的地位顯然是不容忽視的，但不無遺憾的是，除了清人錢泳、葉昌熾、劉墉，今人啟功等外，並無更多的人對寫經書法投以關愛的一眼。在浩如煙海的書法理論中，幾乎沒有對寫經書法進行系統的總結和合理的評價，致使作為敦煌學研究的一個重要內容——敦煌書法藝術仍十分缺憾。這種因素的形成是有著歷史文化背景的，是古代思想文化的產物。歸納起來，對寫經書法持有的偏見，大致有兩種原因：

①唐代寫經者地位過於低卑，導致寫經書法受到冷落

唐代書法理論十分繁榮，從孫過庭《書譜》、李嗣真《書後品》到張懷瓘的《書斷》、《書議》、《書估》等等，這些著名的書論著作都未能涉及當時的寫經書法。唐代是尚才學、重文雅、攀名門的時代，眾多的文苑巨宿、書壇老將成為眾望所歸的對象。張旭「脫帽露頂王公前，揮毫落紙如雲煙」（杜甫〈飲中八仙歌〉）。懷素「湖南七郡凡幾家，家家屏障書題遍」（李白〈草書歌行〉）。裴休面對寺壁「以袖搵墨而為書之，字勢奇絕，見者嗟賞」（《宣和書譜‧卷九》）……這些書界名人，一時成為唐代文化藝術「沙龍」中的明星。如懷素與當時名流李白、錢起、竇冀、朱遙、許瑤、任華、裴說等十餘人都有交往，這些人都有〈題懷素草書歌〉一類的誄詩。眾星捧月之中，懷素書法方面的影響

可想而知。同時，「唐世帝王親自操觚，豐碑大碣，遂以名宦之筆增重」[34]。當時人寫碑，非出自名家手筆，人以為不孝。書法名流在唐時大有一手遮天的氣勢。

在這樣的情況下，寫經書法一直躲在不起眼的角落裡，沒有人去注意這束幽蘭，更沒有文人士大夫之流寫詩作文予以鼓吹，進行必要的鑑賞。這顯然是「書以人重」傾向的必然結果。法度森嚴的顏體書法可以被譽為「點如墜石，畫如夏雲，鉤如屈金，戈如發弩」[35]。啟功先生在指出經生書法雖「常出名家法度之外」，仍受到不公正待遇時，分析了其中的原因：「唐世初以官重，後世則以書家名大重……而書之美惡，幾於無關痛癢焉。」[36]

②以文人士大夫審美眼光苛責寫經書法

書法同其他文學藝術一樣，都來自於民間。甲骨文、石鼓文、鐘鼎文大都為無名氏所作，傳說中創造隸書的是一位叫程邈的下層官吏。一直到唐朝一大批文人書法家崛起之前，書法界幾乎是民間書法的天地，其間雖有漢代上層社會對書法美的自覺追求，但畢竟是底氣不足，何況趙壹〈非草書〉又在這種情況下澆了一盆涼水。晉王羲之被稱為「書聖」，並不意謂著他統治著當時書壇，因為這個封號是唐人所加，王羲之書法在當時影響並不大。總之，唐以前書法界大都是民間

34 《啟功叢稿·郭太碑跋》。

35 《宣和書譜·卷三七》。

36 《啟功叢稿·多寶塔碑跋》。

書人默默地耕耘著，書法自身發展規律加上民間書人對書法美的不自覺的感受，使各個時代書法呈現出不同的、令人傾倒的美。這時期沒有文人過多干預，故人們的接受視野比較單純，不必受各種傾向的干擾。

但唐代的情況就不一樣了。自唐太宗搜集二王書，「萬機之餘，不廢模仿」[37]，從而導致「當時臣子無不以此（書法）相高」[38]。毋庸置疑，自此以後，書法成為文人士大夫生活中的一個重要內容。他們不僅輕而易舉地獵取了民間書法的成就，也理所當然地占領了書法理論的輿論導向，操縱了評判的大權。這不可避免地帶上文人士大夫的審美傾向。對於他們這些生活優裕、追求閑逸雅趣的文人來說，有一種對不求工拙、漫率適意書法美的偏好，也許這樣可以追求氣韻、抒發自我。這就決定了他們必然與寫經的功利性形成的齊整劃一的風格格不入。在書品評中，他們往往把「拘束無神」的作品與寫經書法相提並論。唐徐浩《開河碑》云：「書家貴在得筆意，若拘於法度者，正似唐經生所傳爾。」之後，宋人姜夔《續書譜》、清人康有為《廣藝舟雙楫》等等權威性論著在涉及寫經書法時，都譏之為「缺乏神韻」而不屑一顧。唐寫經書法從此失去了往日民間書法的風采。

如何給寫經書法以適當的評價呢？

[37] 《宣和書譜・卷一》。
[38] 《宣和書譜・卷二〇》。

在一定程度上，經生書法確實可以作為「數千字如一律」的反面例證，但不應忘了，正因為流傳、誦讀而導致對齊整、規範的要求，才形成了寫經書法的特點。作為端莊的一絲不苟的楷書同樣可以滿足人們的實用要求和一般審美要求；而滿紙煙雲，縱橫跌宕的抄經確實可以滿足人們的審美愉悅，但普通士民、僧侶又如何去誦讀，又如何去表達對佛的虔誠？要知道人們正是靠一筆一畫的認真、恭敬的抄經來表達對佛的皈依。基於此，經生書法不應該也不能與文人書法放在同一個接受系列，用同一個標準和一致的審美觀來加以研究和評價。

在橫向上不能與文人士大夫書法相比較，那是否可以從縱向，也就是與魏晉南北朝寫經書法相比較，從而得出孰高孰低的結論呢？也不能。十分明顯，魏晉寫經，具有濃厚的隸書筆意，意態瀟灑，自由開張，這一點是唐寫經所沒有的。但我們並不能因此抬高魏晉寫經藝術價值而貶低唐寫經，因為它們處於書法發展史的不同時期，承載著不同的歷史文化背景，蘊涵著不同的審美眼光。正如明清「尚質」的行書不可能與「尚意」的宋代行書比個高低是一個道理。書法有自己的發展規律，總結起來是由不成熟到成熟，唐經生楷書的出現也無法逃脫這種規律。當然，成熟並不意謂著圓滿，但其中的美又是「自由開張」的風格所無法替代的。

七、關係場：書法與外物的滲透

「晉人尚韻、唐人尚法、宋人尚意、元明尚態、清人尚質」，這是古人用以說明書法的時代性的。但任何的「時代書法」又不是突如其來的，它無不與當時的文化藝術氛圍、政治乃至經濟狀況緊緊相連。就藝術的相通性而言，書法不僅與繪畫密切相關，也與詩歌有著不解之緣；就政治而言，也許書法與政治功利性的聯繫之密切，以唐為最，唐代「干祿」之途對書法的影響可謂深遠；就經濟而言，從唐書家的潤格中也許我們不難發現其經濟地位，從而我們可以從側面了解唐人對藝術的態度。

唐詩與書法

我們不應該漠視這樣一個事實，在《古今圖書集成・理學彙編・字學典・書家部》中，共載錄了唐代書家六百四十多人，而唐代著名詩人幾乎全在其中。這給我們透露了一個信息，唐詩人

1. 詩人與書法

幾乎都是書家。當然，如果放在唐代，他們不一定是開宗立派的書家，只能是善書家，但詩人與書法關係之密切不可分割，這是無可疑惑的。詩人書家的優勢是，他們可以憑藉其特有的藝術激情使書法更具韻致。他們有書作流布於世，也有論書詩為世人所傳誦，這些不僅為研究唐代書法藝術、書法史提供了不可多得的第一手資料，同時它又反映了詩人們的審美觀。作為唐代文壇影響力最大、傳播最遠、最廣的詩歌，其中的論書詩又反過來影響了書法藝術創作。同時，唐代高水平的舞蹈又很容易感染想像力豐富的唐代詩人，並從中悟出書法與舞蹈之間內在的聯繫。

唐詩人也大多經過科舉之途，幾乎都有著毫不含糊的筆硯之功，但既以詩人名世，其書名往往為人忽略。翻開一部書法史，唐代許多名詩人並沒有在書法史上占有一席之地，這是很能說明一些問題的。

杜甫是最典型的一個。元人鄭杓《衍極‧古學篇》稱：「太白得無法之法，子美以意行之。」劉有定注云：「（杜甫）善楷、行、隸、行草。」杜還自稱「鳳皇池上應迴首，為報籠隨王右軍」（〈得房公池鵝〉），他的自信並不亞於說過「吾之書跡合得王羲之北面」[1] 的祖父杜審言。據清人錢泳《履園叢話‧卷一〇》中稱：「嘉慶丁卯歲（一八〇七），粵東李載園太守來吳門，攜有杜少

[1] 《舊唐書‧杜審言傳》。

陵《贈衛八處士詩》墨跡。其書皆狂草，如張長史筆意。」馬宗霍《書林藻鑑》也說，明人胡儼在內閣見過杜甫《贈衛八處士詩》真跡，評其曰「字甚怪偉」，錢泳所見與此本同，都屬狂草。由此看來，杜甫對狂草有著創作上的體會，因而其論書詩中的描繪當然是有感而發的。

王維，陶宗儀《書史會要》中稱，「右丞工草、隸，以善書名於開元、天寶間」。

李賀，《新唐書》本傳中稱，「能疾書」，《金壺記》中稱，「手筆精捷」。

李商隱，《宣和書譜・卷三》稱，「字體妍媚，意氣飛動」。

柳宗元，趙璘《因話錄》稱，「善書，當時重其書，湖湘以南士人皆學之」。

杜牧，《宣和書譜・卷九》稱，「作行草，氣格雄健，與其文章相表裡」。其《張好好詩》墨跡流傳至今，用筆清爽疏朗，為傳世佳品。

白居易，《宣和書譜・卷九》稱，「觀其書《豐年》、《洛下》兩帖與夫雜詩，筆勢翩翩」。

其他如李白、張旭、賀知章等詩人書家歷來為書林所重，在「狂士書法」一章中又有介紹，此不贅述。

2. 詩境與書境的融通

蘇軾曾說過：「詩不能盡，溢而為書，變而為畫，皆詩之餘。」雖然對於書法是詩歌的引申這一觀點不見得有多少人同意，但是詩歌與書法之間相互溝通、印證，兩種藝術有著相似的追求

這一點是不可否認的。

李白對詩歌是主張清真天然的。他說：「自從建安來，綺麗不足珍。聖代復元古，垂衣貴清真。」「一曲斐然子，雕蟲喪天真。」[2] 他反對綺麗的詩風，不喜歡雕琢，詩歌憑藉激情，熱烈奔放，對景致的描寫自然無華。有著詩人的天才去創作書法，真可以說是「思高筆逸」。《宣和書譜》說：「挾才子之氣而動人眉睫，要之詩中有筆，筆中有詩，而心畫使之然耳。」雖指元積，對李白來說也莫不如此。他的書法和詩歌都是在一個美學思想指導下創作的。

賀知章留下十八首詩，簡潔明快，生機盎然。他喜歡醉後作詩，雖寥寥數語，而詩書俱佳，得之者視若寶翰。《宣和書譜》說，書法至唐，「一時詞人墨客，落筆便有佳處」，確實如此。詩文是書法家最主要的表現對象之一，詩文中的情感轉移到書法創作中，必然帶來更強烈的藝術感染力。吳昌碩《刻印長詩》中說過，「詩文書畫有真意，貴能深造求其通」。詩文是書法家最主要的表現內容之一，詩文中的情感能轉移到書法之中，兩者融合交通，互相映襯，具有更強的藝術魅力。

張旭是一位優秀的詩人，與賀知章、包融、張若虛被譽為「吳中四傑」。雖然《全唐詩》中只收了他六首詩，都是七言絕句，但意境樸實自然，韻味含蓄深遠。有一首〈山行留客〉詩：「山光物態弄春輝，莫為輕陰便擬歸。縱使晴明無雨色，入雲深處亦沾衣。」清新自然，無絲毫滯澀

❷《四部叢刊》本《分類補注李太白詩・古風》。

之感。詩歌的流暢俊逸與書法的暢神飄逸相互輝映，共同體認著張旭的文藝特色，反映著對自然風格的追求。

3. 唐代論書詩及其輿論導向

唐代是詩歌的王國，《全唐詩》所收唐詩即達數萬首。它們涉及到唐代社會文化生活的各個側面，也把書法作為一個表現的內容。可以肯定地說，論書詩以唐代為最盛。如果按類別加以區分，不外以下幾類：

(1) 奉制而作

唐人好書，皇帝也不例外，文人學士經常應命而作一些諛詩。如岑文本〈奉述飛白書勢〉❸云：

六文開玉篆，八體曜銀書。

飛毫列錦繡，拂素起龍魚。

鳳舉崩雲絕，鸞驚游霧疏。

別有臨池草，恩霑垂露餘。

❸

《全唐詩·卷三三》。

絕大多數類似這樣的奉制詩除了華麗矯飾的語言而外，並沒有涉及到書法的多少實質性的內容，顯然，這是為所謂的「太平盛世」裝點門面的應酬詩作。

(2)以書法表達得意之狀

唐人看重書法，寫得一手好書法是可以炫耀於人的資本。如杜甫〈莫相疑行〉❹云：

集賢學士如堵牆，觀我落筆中書堂。

憶獻三賦蓬萊宮，自怪一日聲輝赫。

亞栖〈對御書後一絕〉❺云：

通神筆法得玄門，親入長安謁至尊。

莫怪出來多意氣，草書曾悅聖明君。

(3)藉書詩以馳騁抒懷

❹ 引《唐摭言·卷一二》。

❺ 引《書苑菁華·卷一七》。

唐人是浪漫的，這在他們的詩歌中的表現可謂淋漓盡致。所謂「白髮三千丈」，所謂「燕山雪花大如席」，所謂「飛流直下三千尺，疑是銀河落九天」等等，都是藉詩來抒發其豪邁的情懷。有的詩是直接刻畫書家的灑脫與不羈的，如：

張旭三杯草聖傳，脫帽露頂王公前，揮筆落紙如雲煙。

（杜甫　〈飲中八仙歌〉）

興來書自聖，醉後語尤顛。

欲盡金鍾數斗餘，從容攘臂立躊躇。

先教侍者濃磨墨，不揖旁人欻便書。

畫狀倒松橫洞壑，點麗飛石落空虛。

興來亂抹亦成字，只恐張顛顛不如。

（高適　〈醉後贈張旭〉）

疑，書法作為抒情的藝術，更能直接、形象地表達詩人們廣闊、浪漫的思維空間。有的詩是直接

有的詩從觀眾的神情反襯書法的絕妙：

（釋可朋　〈觀夢龜草書〉）

狂來紙盡勢不盡，投筆抗聲連叫呼。

墨池未盡書已好，行路談君口不容。

滿堂觀者空絕倒，所恨時人多笑聲

（魯收《懷素上人草書歌》）

有的用自然景象比擬書法中的意象：

先賢草律我草狂，風雲陣發愁鍾王。

須臾變態皆自我，象形類物無不可。

閒風遊雲千萬朵，驚龍蹴踏飛欲墮。

更睹鄧林花落朝，狂風亂攪何飄飄。

（皎然《張伯英草書歌》）

由此可見，詩人們的想像空間可以說是無孔不入的。這些詩反映了唐人一個共同審美心態，即是以狂為美，以恣肆為美。這樣的詩約占唐人全部論書詩的九○％以上。詩人們藉書法抒發自己的想像力，爭奇鬥豔，無疑引導了浪漫書風；但同時，論書詩中又有許多片面的輿論導向。

杜甫〈李潮八分小篆歌〉中，為了強調其甥李潮書法之「古」，稱李潮得李斯、蔡邕之真傳，

「惜哉李蔡不復得，吾甥李潮下筆親」，並以當時名家韓擇木、蔡有鄰作陪，同時又把張旭的狂草

貶抑一通：「吳郡張顛誇草書，草書非古空雄壯。豈如吾甥不流宕，丞相中郎丈人行。」杜甫以

滿腔熱情盛讚李潮，一則李潮是自己的外甥；二是「巴東逢李潮，逾月求我歌」。既如此，杜甫豈

能不盡心盡力提攜獎掖一番？詩中還有「況潮小篆通秦相」之譽。李潮篆書水平真的如此高超嗎？

不然，在唐代書家的排行榜中，李潮並不見得是能壓倒張旭的能手。歐陽修很清醒，他在《金石

錄》中說：「〈李潮〉書初不見重於時，獨杜詩盛讚之。」毫不誇張地說，李潮八分能在唐書法史

上留下一筆，還應感謝杜甫的詩。

為了提攜自己的外甥，不惜拿其他名家作墊背，以至於張旭竟不如李潮，這當然不是杜甫的

真實想法。其〈殿中楊監見示張旭草書圖〉與〈李潮八分小篆歌〉同樣作於大曆元年，但杜對張

旭的狂草讚不絕口。詩云：

斯人已云亡，草聖祕難得。及茲煩見示，滿目一淒惻。悲風生微綃，萬里起古色。鏘鏘鳴

玉動，落落群松直。連山蟠其間，溟漲與筆力。有練實先書，臨池真盡墨。俊拔為之生，

暮年思轉極。未知張王後，誰並百代則。嗚呼東吳精，逸氣感清識。楊公拂篋笥，舒卷忘

寢食。念昔揮毫端，不獨觀酒德。

老杜在此把張旭書法譽為「百代則」，這種榮譽恐怕是無以復加了。杜甫這兩首詩對張旭狂草的評價起碼可以告訴我們，論書詩的論述往往並不僅僅是作者思想的流露，其中雜有與本意相違的應酬成分。但是，一旦這些應酬之作產生後，由於作者的地位，其論書詩所導致的輿論導向是可想而知的。許多人的書法並沒有輿論所說的那樣動人，就不難理解了。因此，我們應該尤其注意那些奉和應酬之類的論書詩。以〈懷素上人草書歌〉為題的詩歌在唐代有十餘首，似乎人們都以能寫出想像豐富、「比況奇巧」的詩為榮，因為在描述懷素書時，「作者可以馳騁想像，運用比喻，任意鋪張渲染，一則可以賣弄才華，二則可以鍛鍊寫作能力」。另外，「以僧人晉光和廣利的草書為題而作詩的，也是出於此意」❻，如羅隱〈送晉光大師〉❼，吳融〈贈晉光上人草書歌〉、陸希聲〈寄晉光上人〉❽，如羅隱〈送晉光大師〉❼，吳融〈贈晉光上人草書歌〉的「書星」❾。可以想像，當這些「眾星捧月」的「書星」一旦被詩界名流描繪出來，那其轟動效應是可想而知的。認識一個人的書法不僅需要正面的讚揚也需要反面批判，而唐詩中反面的批判缺乏得多，雖也有像韓愈「羲之俗書趁姿媚」（〈石鼓歌〉）的論斷，但畢竟是「非古」而非「論今」。類似這類的詩還很多，此不贅述。

❻ 郭紹林《唐代士大夫與佛教》三二頁，河南大學出版社一九八七年版。

❼ 《全唐詩‧卷六六三》。

❽ 《全唐詩‧卷六八七》。

❾ 《全唐詩‧卷六八九》。

「干祿書法」：書法與政治

1. 書法與入仕的聯姻

書法擠進入仕「敲門磚」之列，擔當起「干祿」的角色，這並不是以顏真卿《干祿字書》的出現為標誌。據記載，東漢靈帝時設置鴻都門學，「諸為尺牘及工書鳥篆者，皆加引召」，並「待以不次之位」[10]，「或出為刺史、太守，入為尚書、侍中，有封侯賜爵者」[11]，此為書法干祿之先例。及至唐代，干祿書法[12]更是盛極一時。可以這麼說，唐代書法之所以興盛，其中一個重要原因就是書法與仕進的直接掛鉤。

唐代干祿書法的興起，來自於唐政府文治的需要。

其一，文武兼能的唐太宗在馬上得來天下之後，十分重視以文治國，大規模倡導儒學，開館設課。史載，「太宗初踐阼，即於正殿之左，置弘文館」[13]，此館中便招生學書，「貞觀元年，敕

[10] 《資治通鑑·卷五七·靈帝熹平六年（一七七年）》。
[11] 《資治通鑑·卷五七·靈帝光和元年（一七八年）》。
[12] 為論述便利，我們暫稱作為干祿手段的書法為「干祿書法」。

見任京官、文武職事五品以上（子），有性愛學書及有書性者，聽於館內學書」[14]。專門的學書機構是隸屬於國子監的書學。國子監所轄學校有六，其五便是書學，設書學博士，「掌教文武八品已下及庶人之子為生者」[15]。對學生的要求是，「所習經業，務須精熟，楷書字體，皆得正樣」[16]。最後根據學生的成績好壞「然後審官」[17]，「通七者與出身，不通者罷之」[18]。此為書法干祿之一途。

其二，唐代科舉考試中，設有「書科」，「常貢之科有秀才，有明經，有進士，有明法，有書、算」[19]。

其三，唐代的官吏選拔中，有明確的對書法的要求。「凡擇人之法有四」，即「身言書判」，其中的「書」要求是「楷法遒美」。考試程序是，「始集而試，觀其書判；已試而銓，察其身言」[20]。如果人多不能一一查驗，那就只試書判。《唐會要‧卷七五》載，「吏部選人，必限書判」。在人才

[13]《貞觀政要‧卷七‧崇儒學》。
[14]《唐六典‧卷八》。
[15]《舊唐書‧卷四四‧職官志》。
[16]《冊府元龜‧卷六四〇》。
[17] 同[16]。
[18] 清徐松《登科記考‧卷一五》。
[19]《新唐書‧卷四五‧選舉志》。
[20] 同[19]。

選拔的科目中，尚有「書判拔萃科」，「中者即授以官職」[21]。另外，唐代流外官要是進入流內，

如尚書省的令史、書令史，「若能通《倉頡》、《史籀》篇者為上，並為流內為職事」[22]。《唐六典》

還記載，「凡擇流外職事有三，一曰書，二曰計，三曰時務。其工書工計者，雖時務非長，亦敘」。

因為這些流外官，大都要從事抄寫工作，書法顯得尤為重要，故書法就成為選用的首要標準[23]。

其四，唐代武將如果要參加文選，亦有規定，「武夫求為文選，取書判精工，有理人之才而無

殿犯者」[24]。

其五，唐政府各機關，幾乎都需要書法人才，特別是楷書手。《舊唐書·卷四三·職官志》載，

弘文館有「楷書手三十人」，史館有「楷書手二十五人」，集賢殿書院有「書直、寫御書一百人」。

同書卷四四載，崇文館有「書手二人」。歐陽修說，「凡此者，皆入官之門戶」，並感嘆道：「唐取

人之路蓋多矣。」[25]

如此眾多的入仕門徑，書法均在其中扮演了重要的角色，沒有像樣的書法（特別是楷書）可

[21] 同[19]。
[22] 《唐六典·卷一》。
[23] 參韓國磐〈卜天壽「論語鄭氏注」寫本和唐代的書法〉，載《隋唐五代史論集》，三聯書店一九七九年版。
[24] 《冊府元龜·卷六三〇·銓選·條制下》。
[25] 《新唐書·卷四五·選舉志》。

以說就沒有進入官門的「通行證」。而直接因書法的優勢入仕的幸運者，可想而知也大有人在，僅舉數例便知。

褚遂良，「博涉文史，尤工隸書」。在虞世南死後，太宗深感無人可以論書，在魏徵推薦褚遂良，說他「下筆遒勁，甚得王逸少體」後，太宗便「即日召令侍書」[26]。不久，褚遂良成了太宗的心腹、高宗的顧命大臣。

武則天時，鍾紹京官位的拔擢，也與善書有關，「初為司農錄事，以工書直鳳閣」[27]。

玄宗時的鄭虔，「好書，常苦無紙，於是慈恩寺貯柿葉數屋，遂往日取肄書，歲久殆遍。嘗自寫其詩並畫以獻，帝（玄宗）大署其尾曰『鄭虔三絕』，遷著作郎」[28]。

京兆萬年人于邵，「天寶末，以書判超絕，補崇文校書郎」[29]。

顧戒奢、韓擇木、蔡有鄰都擅長書法，同時得到唐玄宗的青睞。杜甫有詩〈送顧八分文學適洪吉州〉為證：「昔在開元中，韓蔡同贔屭。玄宗妙其書，是以數子至。御札早流傳，揄揚非造次。三人並入直，恩澤各不二……」[30]。

[26]《舊唐書·卷八○·褚遂良傳》。

[27]《舊唐書·卷九七·鍾紹京傳》。

[28]《新唐書·卷二○二·鄭虔傳》。

[29]《新唐書·卷二○三·于邵傳》。

陸贄曾「登進士第，中博學宏詞，調鄭尉，罷歸」。但不久，「復以書判拔萃補渭南尉。德宗立，由監察御史召為翰林學士」[30]。

柳公權善書，「穆宗即位，入奏事，帝召見。謂公權曰：『我於佛寺見卿筆跡，思之久矣。』即日拜右拾遺，充翰林侍書學士」[31]。

陸希聲，「博學善屬文，尤工書，後召為右拾遺，累遷歙州刺史，昭宗聞其名，徵拜給事中」[32]。

僧人貫光，書法曾師受於陸希聲，草書頗有張旭之妙。自入京師後，因善草書而受昭宗寵愛，入內供奉。羅隱〈送貫光大師〉詩云：「聖主賜衣憐絕藝，侍臣摛藻許高蹤。」[33] 吳融〈贈貫光上人草書歌〉亦云：「可中一入天子國，絡素裁縑灑毫墨。不繫知之與不知，須言一字千金值。」[34]

宋人已經指出，唐「張官置吏，以為侍書，世不乏人」[35]。因書法而入仕者們的成功，無異人因書而受寵，字因人而價千金。

[30] 《全唐詩・卷二二三》。
[31] 《全唐詩・卷二八八》。
[32] 《舊唐書・卷一六五・柳公權傳》。
[33] 《全唐詩・卷六八九》。
[34] 《全唐詩・卷六六三》。
[35] 《全唐詩・卷六八七》。
[36] 《宣和書譜・卷一》。

於一支興奮劑，刺激著世人操筆弄翰。書法在唐代受著前所未有的重視，取得後人莫可比肩的成績，這是有原因的。

2. 干祿刺激與唐代書法的發展

「學而優則仕」，封建社會一直以這個信條教育著後代，幼年勤奮學書也成了眾多家庭勸導督促的內容。唐初著名書法家虞世南在〈勸學篇〉中就說：「自古賢者勤乎學而立，若不學即沒世而無聞矣。」❸回紇人坎曼爾在其〈教子詩〉中明言：「早知書中黃金貴，高招明燈學五更。」權德輿勉勵其從弟曰：「餘力當勤學，成名貴少年。」❸嚴司空之孫嚴照郎十餘歲時，「書題有成人風」，在元稹看來，擁有這樣的才藝，便是擁有了一筆財富，「楊公莫訝清無業，家有驪珠不復貧」❸。不難想像，在這種情況下，唐代會出現一個繁盛的局面。據說，杜甫「九齡書大字，有作成一囊」❹。「孺子書家」陳氏，人稱「僧虔老時把筆法，孺子如今皆暗合」❹。徐浩自稱，他

❸《全唐文·卷一三八》。
❸〈送從弟謁員外叔父迴歸義興〉（《全唐詩·卷三三四》）。
❸元稹〈贈嚴童子〉（《全唐詩·卷四一四》）。
❹杜甫〈壯遊〉。
❹皎然〈陳氏童子草書歌〉（《書苑菁華·卷一七》）。

年紀尚小時便工於翰墨[42]。大理人馬正，幼年時，書法已具老成之態。有詩稱，「白眉年少未弱冠，落紙紛紛運纖腕。初聞之子十歲餘，當時時輩皆不如」[43]。透過他們所取得的成就，我們似乎可以看到那些「披藝之子，獵纓捉衽，爭言書法，提筆伸紙，竟講摺策」[44]的熱鬧景象。看來，在社會「以此較能」，朝廷「以此科吏」的激發下，確實使唐代書法掀起一股勢頭不小的「熱潮」[45]。

干祿之途刺激了書法的發展，而書法的蓬勃發展進一步影響了社會，使崇尚書法成為一種當時普遍的風氣[46]。張旭在東都洛陽天宮寺作草書，「都邑士庶」傾城而出，讚不絕口[47]。夢龜在成都應天寺表演書法，圍觀的人「闐咽寺中」，稱寺上的詩歌、繪畫與書法為「應天三絕」[48]。楊凝

[42] 徐浩〈論書〉（《書苑菁華·卷一一》）。

[43] 權德輿〈馬秀才草書歌〉（《全唐詩·卷三二七》）。

[44] 康有為《廣藝舟雙楫·干祿第二十六》，見《藝林名著叢刊》中國書店一九八三年版。

[45] 漢代亦有「書法熱」，趙壹〈非草書〉說：「鑽堅仰高，忘其罷勞，夕惕不息，仄不暇食。十日一筆，月數九墨。領袖如皁，唇齒常黑。雖處眾座，不遑談戲。展指畫地，以草劇壁。臂穿皮刮，指爪摧折。見鰓出血，猶不休輟。」這顯然標誌著當時人們已意識到草書之美而產生的狂熱追求，與唐人為求得功名而積極學書有著性質不同的內涵。但即使如此，也為唐代書法向審美型過渡奠定了雄厚的基礎。

[46] 參拙文〈書法表演與唐人的好書之風〉，刊《歷史》月刊一九九三年第六期。

[47] 朱景玄《唐朝名畫錄·神品上》。

[48]《太平廣記·卷二一四》引《野人閒話》。

式「在洛多遊寺道觀」，寺廟之僧「必先粉飾其壁，潔其下俟其至」，「遊客觀之，無不嘆賞」❹。

這都說明，書法在唐代，不僅「臣子無不以此相高」❺，而且當時的普通百姓也都有書法涵養，書法成為人們精神生活的重要內容。

在這種崇尚書法的風氣之下，書法欠佳者往往會受到人們的嗤笑。唐人李都任荊南從事的時候，有一朝官寫信給他，所作書法極端鄙陋，李都便作詩戲之曰：「華緘千里到荊門，章草縱橫任意論。應笑鍾張虛用力，卻教羲獻枉勞魂。惟堪愛惜為珍寶，不敢傳留誤子孫。深荷故人相厚處，天行時氣許教吞。」❺相反，能寫得漂亮的書法不僅能升官入仕，還可以作為炫耀於人的資本。晚唐僧人亞栖《對御書後一絕》不無自豪地說：「通神筆法得玄門，親入長安謁至尊。莫怪出來多意氣，草書曾悅聖明君。」❺《國史補·卷下》記載了當時的習尚，「長安風俗，自貞元侈入遊宴，其後或侈於書法圖畫，或侈於博弈……」正由於這種風尚，所以「唐三百年，凡縉紳之士，無不知書，下至布衣、皁隸，有一能書，便不可掩」❺。南宋岳珂在《寶真齋法書贊》中對

❹《洛陽縉紳舊聞記·卷一·少師佯狂》。

❺《宣和書譜·卷二○》。

❺《全唐詩·卷八七○》。

❺《全唐詩·卷八五○》。

❺《宣和書譜·卷一八》。

唐代書法史上不見經傳的裴素的《明日帖》真跡大發議論道：「唐固多奇跡，如（裴）素亦未能稱，而可見者如此，亦足以知其習俗之不凡也。」當時人們能普遍地接受書法這種藝術形式，還表現在時人家庭屏障多以書法來裝飾。懷素書名鵲起之後，「誰不造素屏？誰不塗粉壁？」[54]「湖南七郡凡幾家，家家屏障書題遍」[55]。懷素政治地位低微，其書法卻能深入眾人家門，這恐怕不只是附庸風雅所能回答的問題。如果要追尋唐人好書習俗根源的話，那最初的原因還是應歸結到干祿之上。沒有政府的提倡，沒有政府各部門對書法人才的需求，很難想像會出現朝野上下爭言書法的場面，也很難想像書法能如此深入人心。康有為在《廣藝舟雙楫》中指出：「唐立書學博士，以身言書判選士，故善書者眾。」這可以說基本觸到了問題的關鍵之所在。

3.干祿影響下的書法風格

干祿書法說到家是一種實用書法，這不可避免地決定了它的面貌是以工楷的形式而出現，決定了其端莊、整飭而又易識的特點。大凡呈文、書信、奏章、碑文、抄經是其主要的應用範圍。干祿書法雖以工楷為其主要面目，但並不固守某家某派，它師法的榜樣往往是時人所崇尚的，特別是為皇帝大臣所推崇的書法，頗類似於大街上的流行服裝。如太宗之世「宮中有義之真跡，民

❺❹　任華〈懷素上人草書歌〉《全唐詩·卷二六一》。
❺❺　李白〈草書歌行〉《全唐詩·卷一六七》。

間則習智永所書」❺❻。僧懷仁曾搜集王羲之墨跡而集成的《聖教序》受到高宗重視，於咸亨三年

刻石，此碑一出，眾人紛紛效法，據說「皇帝的翰林侍書，也學此碑，至於形成缺少風韻的「院

體」，當時專門從事抄經的書手、經生，他們的書法就淵源於此碑」❺❼。開元以來，因為玄宗字體

肥腴，引得「經生字亦自此肥」❺❽。清末葉昌熾在《語石·卷七》中云，「唐人工書者多湮沒不聞」，

盲目師法的結果必然導致千人一面的局面，終使眾多書家雖工楷可愛而被人忽視。他們之所以要

追求時尚的書法，說到底還是出於被時人欣賞、接受的需要。經生、書手迫於生計，不得不如此；

即便是讀書人，在投靠聲名顯赫的「坐主」做門人時，還要做一些投合時好的詩文（謂之行卷），

那行卷所採用的書法必定也是當時流行色。就此可以想見那些耿耿於仕途的學者被時人賞識的欲

望。也許有人會問，歷代書法風格各異，而受到推崇的多是步入仕途的文人，僅唐代而言，管領

風騷的書法無不出自宦中人，何以干祿書法崇尚時髦的風尚在他們的書法上表現甚微？問題就

出在他們是飽學之士的文人身分上，豐富的涵養、淵博的見識，高於一般人的審美情趣，使得他

們能夠以主動的接受眼光審視書法，書法作品也自然融入了自己的思想情趣。《宣和書譜·卷九》

說：「大抵書法至唐，自歐、虞、柳、薛振起衰陋，故一時詞人墨客，落筆便有佳處。」《古今圖

❺❻ 章群《唐史》（校訂本）第二十四章，臺灣《現代國民基本知識叢書》，龍門書店，一九七九年版。

❺❼ 韓國磐〈卜天壽「論語鄭氏注」寫本和唐代的書法〉，載《隋唐五代史論集》，三聯書店一九七九年版。

❺❽ 米芾《海岳名言》（《歷代書法論文選》），上海書畫出版社一九八○年版。

書集成·理學彙編·字學典·書學部》載錄唐書家六百多人，唐有名的詩人幾乎全在其中。可以想見，詩人的才能氣質注入書法作品中，溝通了詩歌與書法的藝術境界，大大豐富了書法藝術的內涵，使書法藝術的表現呈多樣化趨勢。正如宋人所說：「蓋胸中淵著，流出筆下，便過人數等。」❺這是他們不同於為干祿而學書的匠人般書法根本原因所在，他們是出自干祿，但突破了干祿邁向了審美。

在這裡，我們不能不提影響干祿書法特色的《開成石經》和《干祿字書》。

儒家經典在流轉、傳抄過程中，不可避免地出現各種差誤，為樹立學習範本，唐便樹製石經。《開成石經》始刊於唐文宗大和七年（八三三），成於開成二年（八三七），立於國子監太學，另附五經文字、九經字樣，石經字體為正書。據劉禹錫《國學新修五經壁本記》（《文苑英華·卷八一六》）云：「申命國子能通法書者，分章揆日，遜其業而繕寫焉。筆削既成，雠校既精，白黑彬班，瞭然飛動，以蒙來求，煥若星辰，以敬來趨，肅如神明，以疑來質，決若蓍蔡。」這種字體顯然具有典範作用。據劉禹錫說，此石經一立，「由京師而風天下，覃及九澤，咸知宗師」。

《干祿字書》，唐顏元孫撰。文字經過演變之後，原來形體筆畫漸為一般人所不了解。此書每字分俗、通、正三體，收錄了當時已通行的簡化字，考辨甚詳，有利於當時書寫規範的建立，因此書為章奏、書啟、判狀而作，故稱「干祿」。元孫侄顏真卿寫錄此書，刻之於石，使干祿字樣流

❺《宣和書譜·卷九》。

傳甚廣。楊漢公在開成四年六月二十九日作〈干祿字書後記〉[60]云，魯公「錄干祿字樣，鑴於貞石，仍許傳本，示諸後生，一二工人，用為衣食業，晝夜不息，刓缺遂多」，足知此干祿字樣對當世影響之深。朱長文在《墨池編·卷五》說：「真卿所書，乃大曆九年刻石，至開成中遽已訛缺，（楊）漢公以為工人用為衣食之業，故模多而速損者，非也，蓋公筆法為世楷模，而字書辨正偽謬，尤為學者所資，故當時盛傳於世所以模多爾，豈止工人用為衣食業耶？」雖然朱長文不同意楊漢公的觀點，但「顏氏字樣」確已成為時人干祿之資了。唐之經生體、宋之印刷體已向人們昭示了顏書對干祿書法面貌的影響。

4. 干祿書法的影響及其轉化

唐人「尚法」，這一對唐代書法特徵的經典性總結早已為書法界所默認，而一味地講求法度一直受到許多書法家和書論家們的嚴正評擊。董其昌《畫禪室隨筆·論法書》云：「晉宋人但以風流勝，不為無法而妙處不在法；至唐人始專以法為蹊徑，而盡態極妍矣。」包世臣《藝舟雙楫·論書》[61]更認為唐書法講求法度俗不可耐應歸罪於唐以書取仕，他說：「三唐試判俗書胚，習氣原從褚氏開。」

[60]《全唐文·卷七六〇》。

[61] 見《藝林名著叢刊》，中國書店一九八三年三月版。

分析一下唐代書法的時代特點，我們不應否認講「法度備存」的特點確與書法干祿有關。七〇年代在新疆婼羌縣發現的坎曼爾的《教子詩》[62] 寫於元和年間，端莊平整，韓國磐先生稱，此時「院體」已經形成，所以「較少風韻」這是有道理的。並且這種干祿書法追逐世好的風氣也影響到宋代以至清代。米芾《書史》稱：「李宗諤主文既久，士子始皆學其書，肥扁樸拙，是時不貴，士庶又皆學之；王文公安石作相，士俗亦皆學其體。」康有為在《廣藝舟雙楫》[63] 中也談到了清代類似的情況：「國朝書法，凡有四變，康雍之世，專仿香光（董其昌）；乾隆之代，競講子昂（趙孟頫）；率更（歐陽詢）貴盛於嘉道之間，北碑萌芽於咸同之際。」宋代在太祖「杯酒釋兵權」後開始以文治天下時期，頗似於唐初，米芾所說書法投時所好「用取科第」顯然是唐代干祿書法的延續。康有為在《廣藝舟雙楫》中專列《干祿》一節，也是因為「國朝」考試「捨文而論書」，「其中格者，編檢授學士、進士，殿試得及第，朝考一等，上者魁多士，下者入翰林，其書不工者，編檢罰俸，進士、庶吉士散為知縣，御史言官也，軍機政府也，一以書課試，下至中書教習，皆試楷書」。清代「烏光亮」的「館閣體」的出現，顯然是唐代干祿書法在清代被繼承並發揚的結果。

❷ 見郭沫若〈「坎曼爾詩簽」試探〉，收入其《出土文物二三事》，人民出版社一九七三年版。

❸ 見《藝林名著叢刊》，中國書店一九八三年三月版。

人們厭棄館閣體，從而導致對這種毫無生氣的濫觴——唐代干祿書法的否定，認為尚法、實用阻止了抒情。其實這種觀點是難以站住腳的，唐代崇尚楷法的時代裡，不也同樣產生了名垂千古的孫過庭、張旭、懷素、李白、賀知章、楊凝式等書家神采照人的作品嗎？即便是創寫《干祿字書》的顏真卿，也同樣能創作出「鬱憤之情發於胸襟、縱放之情逸於筆端」的《祭姪文稿》，無法出自於有法之中。張旭的狂草「滿紙煙雲」，但其楷法功底卻極為深厚，其《郎官石柱記》「真楷可愛」(《集古錄》)，看來，宋人董逌《廣川書跋·卷七》所說「夫守法度者至嚴則出乎法度者至縱而不可拘」見解是深刻的。「書法備於正書，溢而為行草，未能正書而能行草，猶未嘗莊語輒放言，無足道也」❻❹，宋人對唐法的肯定值得我們思考。

干祿書法不僅能使部分文人在此基礎上向抒情書法轉化；同時，以書法干祿的失敗者也有可能與失意文人一樣以書法揮寫內心的不滿。從而又突破了干祿書法原來面目。

杜荀鶴《秋日湖外書事》曾感嘆道：「十五年來筆硯功，祇今猶在苦貧中。」「朱門處處相似，此命到頭通不通？」在《投江上崔尚書》中，他又哀嘆：「閉戶十年專筆硯，仰天無處認梯媒。」❻❺如果這是他空有一技之長卻懷才不遇的話，那麼寒山《詩三百三》中的一首也道出了其書法不弱卻因長相不佳而仍無法入仕的悲嘆：「書判全非弱，嫌身不得官。」他痛苦地說：

❻❹ 蘇軾《跋陳隱居書》，見顏中其《蘇軾論文藝》二七二頁，北京出版社一九八五年五月版。

❻❺ 《全唐詩·卷六九二》。

「銓曹被拗折，洗垢覓瘡瘢。」[66]看來，「莫訝書紳苦，功成在一毫」[67]的經驗也有失誤的時候。

這些失意者中，有的在「碑石生苔蘚，榮名豈復多」[68]的自我安慰中又歸平靜；而有的卻藉書法揮灑鬱悶之氣。高陽人許碏「累舉不第」，「到處於石崖峭壁人不及處題云『許碏自峨嵋山尋偃月子到此』，筆蹤神異」。後來他又「遊廬江，醉吟一詩，人皆笑為風狂」[69]，表現出對現實的不滿。

在這種情況下，書法的性質發生了根本性的變化，「有時閑弄筆，亦畫兩鴛鴦」[70]，書法成了寄托自我的精神憑藉。「顛倒筆下字」[71]、「緣情偶自書」[72]，書法的不計工拙表明它已從功利性轉向了自娛性。這種轉變在宋時最為明顯。

宋雖以文治天下，仍以書法為「用取科第」（米芾《書史》）的項目，但執行已遠不如唐代嚴格，只是流於表面的形式，以至於官吏數目遠勝於唐，而書法沒有形成像唐初那樣自上而下的風

[66]《全唐詩・卷八〇六》。

[67]貫休〈筆〉《全唐詩・卷八二九》。

[68]張說〈李工部輓歌三首〉《全唐詩・卷八七》。

[69]《全唐詩・卷八六一》。

[70]韓偓〈信筆〉《全唐詩・卷六八三》。

[71]韓愈〈醉後〉《全唐詩・卷三三七》。

[72]《全唐詩・卷八二二》。

氣。況且，「宋承五代之後，文物摧落，藝事曠闕，細繩散佚，筆札無體」。不僅如此，宋初封建專制之嚴酷亦遠勝於唐，文人士大夫一直處在極度的壓抑之中。宋「書法四家」中的蘇軾，一生坎坷，數遭貶斥，黃庭堅作為元祐黨人，一生亦在政治漩渦中沉浮，米芾個性孤傲，也為環境所不容。他們已經體會到了「干祿」之苦。於是，追求雅趣，求得心靈慰藉已替代了唐初那種建功立業的雄心壯志。「試筆消日長，耽書遣百忙。餘生得為此，萬事復何求」，歐陽修的《試筆詩》正表達了宋人藉書法表達心緒的一種普遍心態。蘇軾曾說，書畫之中「有至樂，適意無異逍遙遊」。既是「逍遙」便是無功利之心所擾，「我書意造本無法，點畫信手煩推求」[74]。

在這樣的情況下，宋人的書法多講究「意態」，而並不在書法的技法、結體上面大作文章。蘇軾寬扁的書法頗似「踏死蛤蟆」（黃庭堅語），黃庭堅的用筆上下穿插、左右伸展，又如「死蛇掛樹」（蘇軾語），而米芾的書法振迅天真，正如「刷」字。他們有一個共同點，就是不拘泥於法度，而是在隨手揮運中求得適意的樂趣。正因為如此，他們沒有歐陽詢的「險勁刻厲」，沒有顏真卿的「端莊大度」，也沒有柳公權「筋骨方正」的「尚意」風氣。毋庸置疑，唐人干祿實用向宋人抒情自娛的轉變，正是唐人書法尚法向宋人書法尚意轉化的根本原因。

[73] 馬宗霍《書林藻鑑・卷九》一一五頁，文物出版社一九八四年版。

[74] 蘇軾《石蒼舒醉墨堂》，見顏中其《蘇軾論文藝》二四六頁，北京出版社一九八五年五月版。

潤筆與書家的經濟地位

文人的稿費古稱潤筆。宋人洪邁《容齋隨筆》裡說：「文字潤筆，自晉代以來有之，至唐始盛。」清人錢泳在其《履園叢話‧卷三‧考索‧潤筆》中指出：「潤筆之說，仿於晉宋，而尤盛於唐之元和長慶間。」唐以前關於潤筆的記載是相當含蓄的。如《隋書‧鄭譯傳》中說，內史李德林奉命作詔書，高潁戲謂譯曰：「筆乾。」鄭譯回答：「不得一錢，何以潤筆？」由於文人多恥於言利，所以有關這方面的記載很少，直到唐代才逐漸多了起來。

據稱，大文學家韓愈作文必索潤筆，所以劉禹錫在〈祭退之文〉中云：「一字之價，輦金如山。」皇甫湜為裴度作《福光寺碑》，字數無過三千，裴度贈以車馬、絲綢，而皇甫湜竟然嫌少，裴度又酬謝他絹九千匹。白居易與元稹關係密切，視同兄弟，可是在為元稹作墓誌銘時，還要輿馬、綾帛、銀案、玉帶之類價值六七萬的東西 **⑦⑤**。

唐代文人毫不客氣地索取潤筆，因而書家們對潤格制定上毫不退讓是可以理解的。李邕堪稱其中的「大亨」。他擅長碑文，「前後所製，凡數百首，受納饋遺。亦至鉅萬，時議以為古鬻文獲財，未有如邕者」。即使在貶斥在外的時候，由於書名遠揚，「中朝衣冠及天下寺觀多齎持金帛，

⑦⑤ 明李日華《六研齋筆記‧卷三》。

往求其文」。為了獲取錢財，他竟然應宦官竇元禮之請，為其父天生撰寫碑文，而這種為無位之人立碑的作法已經違背常法。另如《贈潞州刺史楊歷碑》、《有道先生葉國重碑》、《贈歙州刺史葉慧明碑》等，都拿了不少錢[76]。當然，他這種見利忘義的行徑亦有攀附權勢的意圖。在唐代書法史上，如李邕「受納饋遺，亦至鉅萬」的人並不見得寥若晨星。且不說外域之人提著錢袋慕名購求歐陽詢、柳公權的書法作品，也不說虞世南呈太宗《孔子廟堂碑》石本即得王義之黃銀印一顆，即使是書法界二流乃至三流的書家也是一字千金的。如李潮（善八分）「一字出，遂有千金之值」[77]，僧人晉光，亦是「一字千金值」[78]，貫休「書似張顛值萬金」[79]，而「不知何許人的林藻」竟「一字之出，可值五萬」[80]。

更值得注意的是和尚懷素，他無一官半職，手中除一根錫杖之外，便只有一枝毛筆，但名門貴戚不僅以與懷素相識為榮，還要「駿馬迎來坐堂中」，請求惠賜墨寶，事後懷素必也免不了受王公大人一擲千金的酬謝。

如李邕等可以公開地、不羞羞答答地索取潤筆，開列潤格，這恐怕還得有開放的氛圍和自由

[76] 參朱關田《李邕》一一頁，紫禁城出版社一九八八年版。
[77] 《宣和書譜‧卷二○》；杜甫《李潮八分小篆歌》。
[78] 吳融《贈晉光上人草書歌》。
[79] 張格《寄禪月大師》。
[80] 《宣和書譜‧卷一○》。

的心態。公開索要潤筆是文人的思想解禁，也許只有特立獨行的人才有這分勇氣。作書不為「稻

粱謀」，正統文人仕宦雖得潤筆巨萬，亦表示對身外之物的輕蔑。如柳公權「以書貲遺蓋鉅萬」，

但是「至奴盜其杯盂，而貯筐縢識如故，公權知而笑曰：『銀杯羽化矣。』人益服其德量云」[82][81]。

書家們無論是索取也好，還是別人餽贈也好，都是一筆數量可觀的錢財，之所以會出現這種

情況，關鍵在於時人對文雅的攀附。

在唐代，人們對文學藝術家們持的幾乎是崇拜的心態。他們認為，文藝家們所擺弄的文字具

有不朽的魔力。他們對文人心懷敬畏，因為那是能說出寫出奇妙文字的人。因此，親人亡故之後，

家人便盼望此人能得一佳傳，當然，途徑是文學家精妙的文字和書法家令人稱賞的書法。

有人需要，便有人想辦法給予滿足，很快，文士書家也就擔當起「諛碑」的使命，以至於出

現了像《封氏見聞記·卷六·碑碣》條所說的「有力之家，多輦金帛以祈作者。雖人子罔極之心，

順情虛飾，遂成風俗」，在這種情況下，也出現了文人書者爭寫碑誌的情形。《唐語林·卷一》記

載道：「長安中爭為碑誌，若市賈然。大官薨，其門如市，至有喧競搆致，不由喪家者。」當然，

在這樣的競爭中只有「大手筆」們才是贏家。《唐語林·卷五》記載：「王縉多與人作碑誌。有送

潤筆者，誤致王右丞院。右丞曰：『大作家在那邊。』」

[81]《宣和書譜·卷三》。

[82]同[81]。

文人書家所獲潤格數量相當可觀，李邕收受無數，皇甫湜「每字三匹絹」，共計「九千七百六十有二」《唐闕史‧卷上》），恐怕要相當於小官吏多少年的薪水。唐代朝士俸祿甚薄，九品小京官年入不過米一二三點四六斛，有時還要折換為緞匹絲棉等實物，寫一文能得絹數匹，硯齋閉門修煉，收穫可謂甚厚了。在這樣的情況下，有用武之地的書家們沒有必要為衣食溫飽大傷腦筋，必成正果，也必會得到社會的承認。唐代「有一能書，便不可掩」，眾多的場合，優厚的待遇都在等待著他們。翻開唐代歷史，一個稍有成就的書家甚至可以比一個宰相更能引起人們的注意，一個書家也無異更能比一個腰纏萬貫的商賈更能引起人們的青睞。才華藝能是無法以金錢來衡量的，而反過來，書家的才華在唐則必然可以帶來財富。元稹〈贈嚴童子〉[83]中稱「書題有成人風」的嚴照郎為「家有驪珠不復貧」，表明了這樣的觀念和事實。書家在唐代是自豪的，因為他們大都不僅具有優越的經濟條件，且同時有必要的經濟地位，開宗立派諸大家尤其如此。難怪僧人書家亞栖〈對御書後一絕〉中說：「莫怪出來多意氣，草書曾悅聖明君。」

書家們可以多多地索取潤筆，不光是人們具有開放胸襟，也不光是人們文雅的攀附，還在於唐代商品經濟的發展。商品經濟的發展，必然帶來人們對藝術品的青睞，而藝術品也往往成了炙手可熱的商品。人們也有可能花大價錢購求藝術品。上面所舉的例子大都發生在商品經濟發達的長安地區，由此我們也就不難看出藝術價值與商品經濟之間的關係了。

[83]《全唐詩‧卷三二七》。

八、精神的載體：書畫收藏與唐人心態

有唐一代，伴隨著書畫創作的空前繁榮，書畫收藏也十分活躍。除政府大規模收藏、歸入內府之外，文人士大夫、商人乃至庶民也都參與其中。同為收藏，但收藏者的出發點及要滿足的心理需求卻大相逕庭。若按收藏目的而言，大體可分為謀利、好事、自勵、自娛四類，每一類之後，都體現著一種深刻的時代背景與思想背景。收藏是一種文化現象，它無不與人們的人生觀息息相通。

家有書畫不復貧：謀利

唐代帝王多好風雅。從唐太宗、唐高宗、武則天到唐玄宗、唐肅宗無不以搜求古今法書名畫為己任。這裡面除強取豪奪之外，一個比較文明的辦法，就是懸賞，一次次大規模地從民間購求。

唐人張彥遠《歷代名畫記·卷二》說：「貞觀、開元時代，自古盛時，天子神明而多才，士人精

博而好藝，購求至寶，歸之如雲，故內府謂之大備。」唐政府還對進獻書畫者進行賞賜。虞世南

曾以《孔子廟堂碑》石本進呈太宗，太宗便賜虞氏義之黃銀印一顆。武則天曾向王方慶「訪求右

軍遺跡」，王方慶如實地把家中所藏王義之真跡一卷，以及十一代祖王導以下二十八人書，共十卷

「全部進呈」。武則天「御武成殿示群臣，仍令中書舍人崔融為《寶章集》以敘其事，復賜方慶，

當時甚以為榮」(《舊唐書・卷八九・王方慶傳》)。

太宗時曾大肆購求王義之書法，王方慶或其前人未全部進獻，這裡面是否有囤積居奇，以謀

利、獲寵呢？不管怎樣，他進獻法書所受到的禮遇和賞賜都大大地刺激了世人，刺激了他們購求

字畫的積極性，一朝收藏品在適當的時候拋出去，利益豈啻收藏時數倍！張彥遠〈論鑑識收藏購

求閱玩〉中就曾毫不隱瞞地指出，「或有進獻以獲官爵，或有搜訪以獲賜賚者」。比如，開元年間，

商胡穆事，「別識圖書，遂直集賢」，「告許搜求，至德中白身受金吾長史，改名詳」。還有一個叫

潘淑善的，亦以進獻書畫而拜官。

收藏書畫是名利雙收的，在此心理支配下，許多人利用身分之便化公有為私藏。據蘇軾《仇

池筆記》記載，「唐太宗購晉人書，有二王以下富千軸，皆在祕府。武后時，為張易之兄弟所攘竊，

遂流落人間，多在王涯、張延賞家」，像這樣假公濟私之事不啻於此。據說唐玄宗時太平公主曾借

太宗時《蘭亭》臨本，但此帖一去便沒有音訊，也就變成了她的私人財物。又據唐人韋絢《劉賓

客嘉話錄》記載，王右軍《告誓文》真本，「開元初閏月，江寧縣瓦官寺修講堂，匠人於鴟尾內竹

筒中得之，與一沙門，至八年縣丞李延業求得之，上岐王（李範，唐玄宗之弟），岐王以獻帝，便留不出，或云後借得岐王一年，王家失之，圖書悉為煨燼，此書亦見焚」。許多名作流入達官貴戚手中後而失蹤，並不能排斥其暗中走私的嫌疑。

民間收藏者雖沒有條件像達官貴戚損公肥私，但為了謀利，同樣可以巧取智得。據唐筆記小說記載，狂草大家張旭有個鄰居，原本家裡很窮，但不久卻成了暴發戶。原來，張旭出名之後，書法日益珍貴，此鄰居借串門的工夫搜集到張旭的奏章、文稿出賣，便賺了一大筆錢。此人可謂無本而萬利了。另據《新唐書・李白傳》附〈張旭傳〉記載：「初，（張旭）仕為常孰尉，有老人陳牒求判，宿昔又來，旭怒其煩，責之。老人曰：『觀公筆奇妙，欲以藏家爾。』」

一般說來，不管是收藏還是閱玩，都講究字畫的完整性。但唐代竟有這種事情，為達到謀利的目的，不惜將收藏的法帖毀壞。舊題唐馮贄撰《雲溪雜記》云：「有人收得虞永興（虞世南）《與圓機書》一紙，剪開，字字賣之。『攣卿』二字，得麻一斗，『鶴口』二字，得銅硯一枚，『房邸』二字，得芋千頭，隨人好之淺深而異其價。」謀利者如願以償了，但虞世南的法帖從此覆滅。

想當初唐太宗為使《蘭亭序》永遠伴隨自己，下令將此「天下第一行書」殉葬，造成千古遺憾，但畢竟還是出於對王書的酷愛；而這位剪毀法帖的「收藏者」完全是為金錢所驅使，被人們斥為「市井小人」也是情理之中的。

聊以附庸風雅：好事

在社會普遍尚好書畫鑑識和收藏的風氣中，有一些不乏錢財、不好爵祿的人也參與其中，但收藏對於他們來說，並不是為書畫中的藝術魅力所吸引。他們憑藉豐厚的家資去收藏為的是爭名好勝，附庸風雅。好事者對書畫收藏不能說一無所知，但不見得精通此行。張彥遠指出了他們在收藏中存在的問題，「收藏而未能鑑識，鑑識而不善閱玩者；閱玩而不能裝褫，裝褫而殊亡銓次者，此皆好事者之病也」《歷代名畫記》）。

在龐大的收藏隊伍中，有的蓄聚之家號稱「圖書之府」。如開元中邠王府司馬竇瓚、右補闕席異、監察御史潘履慎等，均以藏畫知名。文學家韓愈以及憲宗時的宰相裴度、穆宗時的宰相段文昌、武宗時期宰相李德裕，在當時都是有名的蓄藏名家。德宗朝宰相李勉也收有不少魏晉名流的書畫墨跡。由於這些人許多只能在形式上作文章，即使有可能存在「蓄聚既多，必有佳者」的情況，但人們所說的「開元天寶間蹤跡或已耗散」，確實正是由於他們「不善寶玩」所致。「卷舒失所者，操揉便損，不解裝褫者，隨手棄捐，遂使真跡漸少」，難怪張彥遠發出這樣的感嘆：「是故，非其人雖近代亦朽朽蠹。」《歷代名畫記》）

好事者不分良莠導致了前賢佳作的毀壞，但對當時書畫界名流大都採取寶藏態度。唐代崇尚

書畫，「有一能書者，便不可掩」（《宣和書譜》）。書畫價值孰高孰低，社會已有公論，只要以此標準收藏，便可獲「博雅」之號。

據陶宗儀《書史會要・卷五》記載：海州人吳通玄善書，「於行草尤長」，唐德宗「每有譔述，非得通玄筆不滿意，故當時名臣碑刻往往得其書則誇以為榮，至於文蕆斷幅殘紙，人爭傳之」。《宣和書譜・卷一八》記載，賀知章「能文、善草隸，當世稱重」，慕名索書者為了得到他的墨跡，「每於燕閒游息之所具筆研佳紙候之」，若逢知章高興，便「不復較其高下，揮毫落紙，纔數十字，已為人藏去，傳以為寶」。

爭名好勝，擺弄文雅，本來就是好事者收藏的原因，所以他們必然以擁有法書名畫而以為榮。以至於出現了「凡人間藏蓄，必當有顧（愷之）、陸（探微）、張（僧繇）、吳（道子）著名卷軸，方可言有圖畫」。正是由於好事者以「名」為尚，「不惜泉貨，要藏篋司」，所以在一定程度上導致了書畫名品價值大增。即使唐代的董伯仁、閻立本、吳道子屏風一片，就能值金二萬，次者能售一萬五千，而尉遲乙僧、閻立德一扇亦值金一萬。愈是名家，價值愈是高漲；而價錢愈高，偏要收藏，這就不可避免地哄抬了書畫價值，使之呈高漲趨勢。

不過，正是由於對名人字畫的渴望，導致了許多盲目購求的現象。宋人沈括在《夢溪筆談・卷一七・書畫》中曾指出，「藏書畫者多取空名，偶傳為鍾王顧陸之筆，見者爭售，此所謂耳鑑」，一部書畫史伴隨著一部書畫偽造史。想當初唐太宗「出內帑金帛購人間遺墨，得真行草二百餘紙」

後，還讓精通書法的虞世南、褚遂良加以鑑別。依好事者之才識，不見得鑑別出書畫的真偽，也就不能不陷入為收藏而收藏、聞名而購的「耳鑑」境地。

安史之亂以前，政府用各種手段吸收民間法書及名畫，但安史亂後，大唐盛業一天天敗落，統治者對風雅之事的重視遠不如以前。據說，唐肅宗曾將內府書畫頒之於貴戚，自此不少名作都經各種途徑輾轉流徙，其中有許多都落入好事者之手。到了德宗朝藩鎮作亂，內府書畫又蒙散失，私人收藏在唐代書畫收藏史上日漸重要。韋述在安史亂後仍有「魏晉以來草隸真跡數百卷」（《舊唐書・韋述傳》），恐怕即屬於內府之物。

尋求精神支柱：自勵

在傳統的儒家思想環境中長大的文人士大夫，大都有著「內聖外王」的思想格局，也就是按「修身齊家治國平天下」的邏輯塑造自己。其中的修身可謂是理想人格形成的第一步，如何完善這一步？《詩》、《書》、《禮》、《樂》等儒家經典給了他們理論指導；而書畫等藝術形式又能給人以精神上的陶冶，當然這種陶冶只能理性上而不能從感官刺激來完成。也就是說書畫的功效只能服從於「成教化」、「助人倫」的要求。

《宣和書譜・卷九》記載，唐人司空圖自號為「耐辱居士」，其父司空輿得徐浩真跡一屏，上

題「朔風動秋草，邊馬有歸心」，尤為精絕。司空輿在其下記云：「怒猊抉石，渴驥奔泉，可以視碧落矣。」並告司空圖曰：「儒家之寶，莫踰此屏。」後來司空圖又題曰：「人之格狀或峻，則其心必勁，視其筆跡可以見其人。」在司空父子心中，徐浩的真跡一屏，已不僅僅是書法作品，他們所以要珍藏它，也不獨因為它是出自書法大家徐浩之手，而是作為一種人格化的物品來收藏。

每當撫卷賞玩時，便會從遒勁的筆跡中體會到作者堅韌的性格，並從中受到激勵和鞭策。徐浩的真跡在這裡類似於「座右銘」的警策之物，促使他們以儒家人格作為修養的內容。唐代乃至後人特別喜歡收藏顏真卿、柳公權的真跡，其中一個重要原因，是他們有威武不能屈的人格、剛正直諫的品德。

這部分人收藏書畫作品一般不是把書品放在第一位，而是把人品作為最重要的一環來考察，往往是「慕其人」而「益重其書」，書人也因之「遂不朽於千古」。唐文宗時的崔龜從，官至宣武節度使，雖在書法上無甚名氣，但當時片文遺帖往往為世所寶，也是因為他「初以進士登第，復以方正拔萃，三中其科」頻有「儒宗氣味」（《書史會要·卷五》）。

在書畫收藏閱玩中，有人刻意追求作者的情操抱負，這樣，與其說是珍藏書畫本身，不如說是追求其後面所具有的人文因素，追求書畫中包含的風雅。

貞觀十五年，唐太宗的《答散騎常侍劉洎詔》是用飛白體寫成，共十二句，五十五字。到德宗貞元年間，此詔傳入民間，先由都官郎中竇泉所得，後太清宮道士盧元卿又得之於竇氏。憲宗

元和年間，權德輿得觀此詔，在〈太宗飛白書答詔記〉《文苑英華‧卷八一六》中他記載了當時

的情景：「予整衣冠離次，捧視，且以見聖唐建巍巍無窮之基，在此編也。」此詔是貞觀之物，

且出自明君之手，這不由使權德輿想起，「古之令王未曾不虛己以納諫，古之良臣未嘗不匪躬以盡

直」。為人君者當如太宗，為人臣者宜同劉洎，以此自勵、自勉，則何世不治！這就是權氏捧視此

詔的感慨。

有志之士，志於修身治國而恥於言利。有人奔走於官場，有人忙碌於厚利，這些都是與儒家

人格水火不容的。書畫收藏作為高層次的精神寄託，正是抗拒天下皆為官利奔走的陣地。李約〈壁

書飛白蕭字贊〉的表白正同此意。他說：「余少好圖書，耽嗜奇古，雖志業不立，而性莫能遷。」

這樣做即使「乖時好尚，養疴守獨」，近乎成僻，但「僻則僻矣，與夫酣湎聲妓，并走權利者，俱

亡羊也，亡則孰多？」

書畫收藏與欣賞是陶冶精神情操的，比起總結歷史與亡得失的國史，自然在儒士心目中的地

位要遜色一些。《舊唐書‧韋述傳》記載，韋述家有「古今朝臣圖，歷代知名人畫，魏晉以來草隸

真跡數百卷，古碑、古器、藥方、格式、錢譜、璽譜之類，當代名公尺題，無不畢備。及祿山之

亂，兩京陷賊，玄宗幸蜀，述抱《國史》藏於南山。經籍資產，焚剽殆盡」。在兩者不可兼顧的情

況下，韋述保護《國史》放棄珍藏的書畫不正說明「士志於道而遊於藝」的道理嗎？《國史》屬

於政治，書畫屬於藝術，儒士們選擇的順序必然是先政治而後藝術。這也正說明藝術從屬於政治

的道理。

寬慰有生之涯：自娛

書畫收藏家張彥遠嗜好古今法書名畫已近成癖，不知疲倦。他在《歷代名畫記》中稱，「鑑玩裝理，晝夜精勤，每獲一卷、遇一幅必孜孜葺綴，竟日寶玩」。只要自己喜歡的，可以不惜一切，「必貸弊衣，減糲食」購求到手。張彥遠的癖好得不到人們的理解，以至於「妻子童僕竊竊嗤笑，或曰，終日為無益之事，竟何補哉？」張氏執著地回答：「若復不為無益之事，則安能悅有涯之生？」

這不奇怪。能使人擺脫世俗煩惱與無聊的，莫過於對各種藝術美的追求。在中國古代，由於專制主義的壓抑，使人們追求自由的天性受到扼制，於是煩惱與無聊就通過其他方式發洩出來。書畫雅事，其創作、收藏、賞玩從各方面都適合於文人士大夫。李約在《壁書飛白蕭字贊》中說過：「余每閱玩此跡，而圖書之光，如逢古人，似得良友，加以琴酒靜暢，書齋晝閒，榮富賤貧，是日何在！」謀利者和好事者都以功利性為目的，要麼追逐錢財，求官升職；要麼炫耀於人，故弄風雅。惟有以書畫為良友，把書畫視為傾吐心緒的忠實伙伴，才能得到心胸暢快的樂趣。

以書畫收藏賞玩來自娛，其妙處在於有勞而無倦。清人錢泳《履園叢話·收藏》中說：「看

字畫，如對可人韻士，一望而知為多才尚雅，可與終日坐而不厭、不倦者，並不如作文論古，必用全力赴之，只要心平氣和，事無公私，毋惑人言，便為妙訣。」此中無絲竹之亂耳，無案牘之勞形，而如品茗下棋，一切須在靜中玩味。

如果說司空輿、司空圖父子通過對書法真跡的收藏來表示對儒家人格的追念，並在鑑識中求得心靈感應的話：那麼，自娛性者的收藏家則在書畫收藏中得到了一方遠離喧嚷塵世的靜土。在這裡，他們可以清潔一室，橫榻陳几，擺上爐香，洌上清茶，攤開書畫，「但獨坐凝想，自然有清靈之氣，清靈之氣集，則世界惡濁之氣亦從此中漸漸消去」。張彥遠在《歷代名畫記・卷二》說：

每清晨閒景，竹窗松軒，以千乘為輕，以一瓢為倦，身外之累，且無長物，唯書與畫猶未忘情。既頹然以忘言，又怡然以觀閱，常恨不得竊觀御府之名跡以資書畫之廣博。又好事家難以假借，況少真本，則不得筆法，不能結字，已墜家聲，為終身之痛。畫又跡不逮意，好事好自娛，與夫熬熬汲汲名利交戰於胸中不亦猶賢乎！

但以自娛，與夫熬熬汲汲名利交戰於胸中不亦猶賢乎！

這就是以自娛為收藏目的的雅趣。

可以想見，在收藏活動中，他們似乎築起了與世隔絕的屏障，在這屏障之內，一切身外之累，一切自我的束縛都在擺弄名畫法書中化為烏有。無異，這其中具有道家情操，又似胸中燃起心香

一瓣，具有禪家情趣。有些在朝大員，往往在勞累一天時，以展示收藏品而自樂；亦有不得志的文人，在把玩與賞識中，可以暫時擺脫現實的煩惱，獲得心靈上的片刻安寧。

縱覽唐人書畫收藏，無非分功利者和非功利者兩大類。前者即謀利者和好事者，以獲取功名錢財為主旨；後者即自勵者和自娛者，都以內在精神的寄託為目的。唐代書畫自上而下的重視並以金錢官職作為搜集的誘餌，直接導致書畫謀利者的出現。而儒釋道在唐代的繁榮同樣也能在文人士大夫書畫收藏與閱玩中得到深刻的體現。書畫中的人格因素是儒士們寶惜收藏的一個重要原因；而擺脫世間無聊與污濁、追求心理上的出世者，同樣也能在收藏中得到與道家無為與釋家空無的一絲感應。書畫收藏同樣具有深刻的民族文化根源，凝集了民族的思維、心態和生活情調。

九、必要的對比與審視

在結束本書之前，我發現了這樣一個問題，如果我們把眼光僅局限在唐代書法王國裡窮追不捨，雖也能說明一些問題，但如何理解唐代書法是中國書法史上的里程碑？如何理解它的歷史價值？這些問題只有從歷史對比中才能找到答案。從縱的方向上我們可以擷取宋人對唐書法的認識，從橫的方面，可以從同時代周邊地區乃至日本、朝鮮對唐書法的態度來幫助我們理解唐代書法的藝術價值和文化價值。另外，唐人對王羲之的認識並不是一直順從唐太宗的讚美，這多為論書者所忽視，但這正是唐人對待名人書法的寶貴態度。因此，在這裡再對這些問題略作說明。

大師風範與庶民風格

每當涉及唐代書法，人們便會自然而然地談起歐、虞、褚、顏、柳等大家，似乎他們已足夠代表這一時代的風格。作為身居上層的、具有較高知識涵養和政治地位的文人士大夫，在一定程

度上，他們可以代表唐代書法與盛和高超水平，但不能代表整個唐代書法風貌，因為與這些大師們同時並存的還有大量的「庶民」。在論及唐代時代書法風格的時候，我們既不能拿大師們的書法來作標準，也不能拿粗識文字的平民的書字作標準，只能取其中間。正如阿諾德豪澤所說：「時代風格的概念最好得自於那一時代的創作的平均或中檔水平，而不是它的最高水平。」❶處於兩極的兩個書法階層之間的書法並不是各行其是，他們之間有著千絲萬縷的聯繫。只有弄懂大師書風與平民書風之間內在聯繫，才能更好地理解「時代風格」這一概念。

1. 大師風格對庶民書法的震懾

唐代諸書法名家的名字（被唐太宗尊奉為「書聖」的王羲之，仍被唐人所追隨）從標置於書家「排行榜」後，很快就得到各個階層的仰視和敬重，從此之後，幾乎沒有一個人的書法不能不受他們的影響——不管是直接的還是間接的。我們可以毫不置疑地說：「偉大的藝術家是時代風格的直接源泉。」這種風格上的震懾力我們從兩個方面得到證實。

(1) 從地域而言

大師書法的影響力可以直接從地域上清晰地反映出來，那就是，他們作為被師法的典範，不僅深刻地影響到其主要活動地區——京畿一帶，還以極大的輻射力震懾了周邊少數民族地區和外

❶ 轉引自王強、劉樹勇《中國書法導論》。

邦。南部的南詔、西陲的西域、東部的朝鮮和日本（下有專文，此不贅及），書法的格局和特色無不深深打上了他們的烙印。

先看南詔。

王羲之雖是東晉書家，但在唐代仍被譽為是不可逾越的大師，南詔就一直受王羲之書風的影響。

明人楊慎等編《南詔野史》中就記載，南詔於「開元十四年（七二六）立廟祀右軍將軍王羲之為聖人」。看來，王羲之作為書聖的地位在南詔也是確立於唐，只不過比中原晚了近百年而已。

南詔學生張志成在「憲宗元和（八〇六～八二〇）中遊於成都學書，得二王帖，寶惜之，日臨數過。及歸，從學者甚眾」（明謝肇淛《滇略》）。這正是元人李京《雲南志略》所說，南詔「保和中遣張志成學書於唐，有晉人筆意，故今重王羲之書」。看來，張志成是中原和南詔之間的文化使節，由於他的活動，使京畿一帶尚王風氣同樣在南詔也有廣闊的市場。

韋皋任西川節度使的時候，打通青溪道，成都成了連結南詔與長安的紐帶，成了南詔子弟聚學之所。《資治通鑑·卷四二九》「宣宗大中十三年（八五九）」條記載，「初，韋皋在西川，開青溪道以通群蠻，使由蜀入貢。又選群蠻子弟聚之成都，教以書、數，欲以慰悅羈縻之，業成則去，復以他子弟繼之。如是五十年，群蠻子弟學於成都者殆以千數……」南詔碑刻存世有《王仁求碑》，為王仁求之子王善書。他是安寧本地人，漢文水平頗高，書法與中原時風如出一轍。武則

天新製字「圀」在碑中亦有出現。著名的《南詔德化碑》共有三八〇〇字，為清平官鄭回撰，唐

詩人杜光庭書，有李北海（邕）之風。

唐代的西域，書法受中原之風的影響更是十分了然，且更直接些。敦煌莫高窟唐代寫經卷子

的重見天日為我們提供了有力的證據。在有關唐代經生和寫經書法的一節裡，我們已經注意到，

唐人卷子裡面，夾雜著許多臨本，其中就有臨王羲之的，亦有臨智永《千字文》等等。在此，我

們還需要提到的是，敦煌卷子中，有三種珍貴的唐拓本。這就是伯四五一〇歐陽詢《化度寺邕禪

師塔銘》、伯四五〇八唐太宗書《溫泉銘》和伯四五〇三柳公權《金剛經》。歐陽詢、唐太宗、柳

公權都是唐代有名的書法家，太宗《溫泉銘》尾有「永徽四年八月圍谷府果毅兒（下缺）」唐人題

字一行，是唐初所拓無疑。柳氏《金剛經》卷尾有題記五行「長慶四年（八二四）四月六日，翰

林副書學士朝議郎、行右補闕上輕車都尉、賜緋魚袋柳公權為右街僧錄準公書，強演邵建和刻」。

此碑是柳公權四十六歲時為長安西明寺題寫之碑銘，碑毀於宋。關於敦煌三唐拓的藝術價值，早

就有人做過多方面的研究，問題是，這種像歐、柳及唐太宗在京師流行的書法，很快以拓本的形

式出現於甘肅敦煌，又能說明什麼問題呢？很顯然，隨著東西交通的日益頻繁，中原文化作為當

時一種高度發達的文化，對周邊地區的文化產生了深遠的影響，而書法大師的作品作為交流中的

精品，自然具有更為強大的吸引力。

⑵從時間而言

大師書法構成了影響當世及後世書法風格的軸心線，當代乃至以後書法風格都是在這份遺產的基礎上有所發展的。歐陽詢端莊森嚴的楷法是初唐很具有代表性的風格，但在盛唐、中唐乃至晚唐的「庶民風格」中，其仍然具有相當強的影響力。在此，我們可以拿出實物資料作一對比。

一九九○～一九九一年在陝西臨潼縣西與灞橋區接壤的西泉鄉椿樹村發掘的唐惠昭太子哀冊上面的書法 ❷ 就具有典型的歐書風格，只不過沒有達到歐體那種嚴謹的境地而已。此哀冊是由「吏部尚書上柱國滎陽縣開國公鄭餘慶奉敕撰並書」。《舊唐書・卷一五八・鄭餘慶傳》中說鄭餘慶「少勤學，善屬文」，「受詔撰惠昭太子哀冊，文辭甚工」。這些記載中沒有說明他善好書法，因此與書法大師們相比，他也只能算作「庶類」。鄭餘慶死於唐憲宗元和十五年，離歐陽詢生活的隋末唐初相隔近二百年，可謂遠矣。雖然鄭餘慶傳中並沒有記載他師承歐書，但當時歐書不同凡響的地位早已確立，其《九成宮醴泉銘》成為學書習字的必讀範本，鄭餘慶所書哀冊，書法端莊沉穩，顯然是從歐體而來。

任何一種美的形式，在沒有充分展示其魅力之前，是不會自動消失的。大師們的風格形成後，得到一般人普遍喜愛和追做，就是這個道理。

不過，在這裡我們應強調的是，大師風範所起的震懾作用，亦分作三部分看。一則是形式上的，一則是精神上的，或者是二者合而為一。顏真卿書法端莊大度，一反初唐險勁刻厲，震動書

❷ 參陝西省考古研究所、臨潼縣文物園林局編《唐惠昭太子陵發掘報告》，三秦出版社一九九二年八月版。

壇，這只是書法作為形式上對庶民的影響；而顏氏本人臨危不懼、大節不奪的凜然正氣正是作為一種人格力量更是撼動人心的重要來源。人們愛其書，敬其人；但更多的人是慕其人才更愛其書。

張旭、懷素以顛狂大草席捲了在章法上面的技巧，形成了一股書法史上罕有的驚濤駭浪。人們匍匐於他們的面前莫敢仰視，固然是由於他們在草書上的成就，但他們那種「脫帽露頂」、「以頭濡墨」、「呼叫狂走」的風采不也同樣具有傲視規矩、成法的人格因素嗎？大凡大師們的書法震懾力量與其本身所包含的人格精神的影響力是無法分開的。相反，如果我們從庶民階層中能找到水平和大師不相上下者卻發現其影響力微乎其微時，我們就會發現藝術形式之外的東西同樣也能決定藝術本身的影響力。

2.大師風範與庶民風格的相通與相悖

大師之所以能成為大師，正因為他們有著突出的藝術個性和對後世藝術能產生重要作用。但無論如何，有一點我們必須明白，任何書法大師不可能超越他的時代，不可能超越他的歷史文化背景，他只能在時代所賦予的限度內進行創作，獲得比一般人較高的技巧水平。王羲之行雲流水的書法根底在於崇尚玄學的貴族口味，歐陽詢的楷書是承接隋碑之餘緒，顏真卿的端楷也與書法講求「楷法遒美」的干祿特質有關。如果把顏楷原封不動地置於晉代（尚韻）和宋代（尚意），就不見得像唐代那樣受到歡迎，宋四家（蘇軾、米芾、黃庭堅、蔡襄）雖仍懾於顏書的威力，聲稱

自己師法顏書，但他們的書法自身風格卻已離顏越來越遠了。

既然大師們無法超越時代，既然大師與同時代的庶民有著同樣的生活土壤，那就決定他們之間必然有諸多相通之處。比如顏楷所體現的實用性，不僅為科舉仕途的士子們所喜歡，也同樣為大量的抄經者所喜歡，因為對於實用者而言，「尚法」是共同的時代要求。這是構成時代書風的必不缺少的要素，也是大師風範與庶民風格相通的契合點。

盛唐和中唐張旭和懷素的狂草的崛起，立刻引起廣泛的轟動，這不僅僅是他們有著超乎尋常的膽識，還在於他們的創造正反映了當時埋在庶民階層中的隱隱約約的渴求。沒有大量庶民階層的相通和互應，他們如何能產生眾星捧月般的轟動效應？

正是由於時代的相通性，才使大師風範有與庶民風格相似的面目。但是如果我們因此而單單從庶民對大師的師承上來解釋他們相似的面目，有許多現象是解說不清的。

翻開臺灣新文豐出版公司印行的《敦煌叢刊初集》所收的金祖同輯《流沙遺珍》，其中名不見經傳的庶民書法與聲名顯赫的書法家的作品有著驚人的相似。

其中一幅是官方文書，中鋒用筆，鐵畫銀鉤、迅疾快猛。顏真卿《爭坐位》中體現的如「渴驥奔泉」般的放浪，如「寒梅負雪」般的高亢、「壯士擁盾」般的怒張，在此作中都有絕妙的表現。

如果拈出其中的「奉」、「差」、「兵」、「必」、「其」等字，與顏書相比，堪稱維妙維肖。甚至其中勾抹的痕跡也不亞於顏氏《爭坐位》圈圈畫畫所造成的作品的天真、古樸之趣。不同的是顏氏大

度、豐腴的風格在《爭坐位》中仍有體現。而這紙文書線條細勁、圓轉之中略顯剛狠。

另外，《敦煌叢刊初集》所收敦煌卷子伯三七三五的《爾雅注》卷中的題記中有「張真乾元二年十月十四日」字樣。此題記雖然只有寥寥數行，但氣勢開張、沉穩之中富於變化，使人們不知不覺想起了柳公權的《蒙詔帖》。不管是從章法上還是從墨韻上，《爾雅注》與《蒙詔帖》幾乎同出一轍。

問題是，從敦煌卷子這兩幅作品的時間看，前者約在開元、天寶以前，後者與柳氏幾乎同時。也就是說，沒有這些名不見經傳的作者師法顏、柳的可能。而同時，顏、柳等大家都是朝廷重臣，他們的首要任務是為國家效力，無暇去向庶民階層的書法投去關注的一瞥。金開誠先生在〈顏真卿的書法〉❸中說：「前人探索顏氏書法淵源，有的說他專學王羲之，有的說他專學褚遂良或張旭，還有人強調他學的是北碑以至篆隸，這都是由於個人的興趣傾向而流於片面的說法，特別是看不到顏真卿也從民間書法吸取了某些營養，更表明了過去那些研究評論者的局限。」而實際上，單從書法家之間相互吸收營養而論，這本身就已陷入片面。「一種審美效果尚未發展到極致，尚能使人感到其中還有更可追求處時，書家是不會放棄對它的追求的」❹。說到底，如果顏真卿與民間書法有相似之處的話，那也是由於書法的時代相對穩定性。書家們言必歐、褚、顏、柳，認為

❸ 載《文物》一九七七年第十期。

❹ 《書法研究》一九九三年第六期。

只有他們才是變新獨創，在發現不知名的同時代的風格迫近的書作時，我們又能作何感想呢？

庶民風格如果完全師承大師風格，那整個一部書法史恐怕也太單調了，如何滿足人們多變的審美要求呢？正如陳方既先生在《書法美的歷史穩定性與時代變異性》中所說：兒童相互間不以天真活潑為貴，一旦失卻了天真活潑的成年人，回過頭來卻往往特別留連天真與純美。翻一翻名不見經傳的平民書法，其中所含有的清新、純美便如一股清風，撲面而來。因此，在今天書法講究率真、樸拙的時代，庶民風格往往吸引了不少人的目光。之所以如此，在於大師風範往往著在某種程度上的成熟與完滿，它們一旦成為一種典範而反覆出現，往往就會產生一種審美上的逆反現象，此即所謂「多便入俗」。

當然，庶民書法與大師風範能形成差異，在於地位、文化素養不一，在於一種創作心態上的差異。前文已有論述，此不贅言。

書聖面前沉思錄

書法大師王羲之的靈魂從未間斷地籠罩於中國書壇上。把王羲之抬高到書聖地位使後人莫敢仰視的是唐代，似乎天下書法之能事為王羲之一人所占盡。而實際上，王羲之居於書法神壇也只是在唐初，盛唐之後，他的神聖不可侵犯的地位受到了人們明智目光的懷疑。當唐代歷史走到盡

頭的時候，我們再看這位大師，已從神壇上走了下來，蘇軾「書至於顏魯公」的名言表明書壇上另一座豐碑的確立。同為王羲之書法，其在同一時代的不同時期有著不同的遭際，這意謂著什麼？是人們審美意識的自覺導致對權威的懷疑？還是書聖書法風格的老化，趕不上時代腳步從而被人摒除？也許都有，不管怎樣，通過不同時期唐人對王羲之書法的不同接受，我們可以明瞭唐代書法審美的發展脈絡，也可以明確大師風範與現實書界之間的差距，更可以為當今的書法師承古人提供一些有益的借鑑。

1. 盡善盡美王逸少：效法的榜樣

戎馬生涯數十載的唐太宗在奪取天下之後，大興儒學，「粉飾治具」一時間設館開課、科舉取士之風盛行。唐太宗酷愛書法，當他在尋找師法典範的時候，他的眼光被王羲之書法吸引住了。據馬宗霍《書林藻鑑‧卷八》記載：「唐太宗篤好右軍之書，親為《晉書》本傳作贊，復重金購求，銳意臨摹，且拓《蘭亭序》以賜朝貴。」唐太宗為什麼如此喜好王羲之書法？拿他自己的話說就是：「觀其點曳之工，裁成之妙，煙霏露結，狀若斷而還連；鳳翥龍蟠，勢如斜而反直。翫之不覺為倦，覽之莫識其端。心慕手追，此人而已，其餘區區之類，何足論哉？」

如果追本溯源的話，我們不難發現，唐太宗的書法審美思想是沿襲六朝的文藝思想而來。王羲之書法在梁庾肩吾《書品》中已受到了近似唐太宗的高度評價。可以說，唐太宗的評價是直接

從庾氏那裡來的，其中不僅採用四六文，且造詞華麗而繁飾，追求一種嬌態，追求「舞女低腰」般的柔弱之美。這說明，唐初仍不可能完全擺脫齊梁浮靡的風氣。王羲之書法能被唐太宗接受的關鍵，便是其「飄若浮雲、矯若驚龍」的風格適應了齊梁遺留的光華、豔麗的審美口味。接受王羲之書法精髓的褚遂良，其書法追求的是「美人嬋娟，不勝羅綺」的姿態，由此可見，初唐書法審美趣味與六朝暗合。

唐太宗對王羲之書法的提倡確實起到了連他自己也很難想像的「海內從風」的局面。太宗設弘文館，選貴族子弟有書法天性者入館學習，又設立書學，讓卑官子弟及庶民善書者入學學書。其中提供的法帖均為王羲之書法中的代表作。可以想見人們爭相把甄王書的情景。

這種風氣在高宗朝仍然盛行。武周通天二年（六九七），鳳閣侍郎王方慶進獻王家墨跡十卷。皇帝親登武成殿，出示給群臣，並命中書舍人崔融作《寶章集》以敘其事，又大賞方慶。當時人們都以此為殊榮。就此便可知王書在時人心中的地位了。馬宗霍先生說，太宗、高宗以來，「右軍之勢，幾奔走天下」並不誇張。

當時的民間，多臨習義之七世孫智永的書法。一九六九年新疆吐魯番唐墓中出土了卜天壽《「論語」鄭氏注》抄本。上有若干句千字文，說明王氏書風也波及到西州高昌一帶。歐陽詢在〈用筆論〉中說：「自書契之興，篆隸滋起，百家千體，紛雜不同。至於盡妙窮神，作範垂代，騰芳飛譽，冠絕古今，惟右軍王逸少一

人而已。」虞世南在〈筆髓論〉中也記載了他從王羲之那裡得到了神祕的傳授。這些都不過是重複唐太宗的話或對唐太宗的話附加注腳而已，其中並無主動的審美思想。高宗時和尚懷仁集王書《聖教序》，於咸亨三年勒石，而「士人群相從之」，不正說明士人對王羲之書法的盲從嗎？張懷瓘在〈書議〉中揭示道：「世人雖不能甄別，但聞二王，莫不心醉。」這與其說是表明了世人傾慕二王，不如說是人們在朝野上下言必王羲之的風氣中對王書的視若神明的頂禮膜拜。

2. 大笑義之用陣圖：抒情浪漫的追尋

清人劉熙載在《藝概·書概》中說：「筆性墨情，皆以人之性情為本。」書法表達主觀情感不僅是其獨立自覺的標誌，也是書法追求的最高目標。應該說，草書是表達主觀情感最為簡潔明快的工具。盛唐時代，以顛張醉素為代表的狂草大家把他們的浪漫情懷發揮到了極致。顛張的呼叫潑墨、醉素的狂走揮毫、四明狂客賀知章的遨遊里巷、隨意成書，都成了人們津津樂道的話題。詩人們對草書的描繪真是不厭其煩。詩人們不惜動用筆墨、挪用情思，對書家的恣性塗抹進行一番繪畫繪色地描寫，如果這一切不僅僅是無聊的吹捧或只是發揮詩家想像的話，那麼透過他們佩服得五體投地的字裡行間，我們不難發現時人狂放、飄逸、豁達的人格，以及對這種人格絕妙體現的書法審美的追求。

當人們以新的書法審美觀再次審視王羲之書法的時候，我們發現，書聖的書法實在不能滿足

人們的需要了。

在此首先應該提到的是懷素。他曾說：「僕以為，〈羲之書〉真不如鍾，草不如張。」並自負地說：「漢時張芝，草書為時所重，非老僧莫入其體。」說明他並沒有拜伏於王羲之的腳下。究其原因是與其性格分不開的，他雖為佛僧，卻大嗜魚肉，狂放的性格，使他沒有過多的顧慮，所謂的成法與規矩只能受到他的唾棄。而王羲之卻講求作書的規則，並有〈筆陣圖〉傳世，其中說：「夫欲書者先乾研墨，凝神靜思，預想字形大小，偃仰平直，振動令筋脈相連，意在筆前，然後作字。」這就不免為「醉來信手兩三行」、「獨任天機摧格律」的懷素所看不起了。魯收〈懷素上人草書歌〉中稱懷素「自言轉腕無所拘，大笑羲之用陣圖」，事實正是如此，王羲之作書講求規則是懷素不能接受的一個重要原因。

盛唐大詩人李白豪放不群，應該與東床坦腹的王羲之同屬一類。李白有詩〈王右軍〉曰：

右軍本清真，瀟灑出風塵。
山陰過羽客，愛此好鵝賓。
掃素寫道經，筆精妙入神。
書罷籠鵝去，何曾別主人？

好一個瀟灑飄逸的王羲之！這種晉人風度也是李白追求的。但是與懷素比起來，王羲之的書法卻不能令李白佩服。在〈草書歌行〉中李白就說：「王逸少、張伯英，古來幾許浪得名，張顛老死不足數，我師此義不師古。」顯然，盛唐需要抒情浪漫的書法，以適應時人雄強自豪的心態，而王書的秀整、圓熟實在難以表達。懷素的狂草以及李白的歌詩是向王羲之書法提出的大膽挑戰，表明了書聖的書法並不是不可逾越的里程碑，也向人們暗示了書法有時代特徵，並不是某一家某一派所能完全取代的。

對王羲之作為書壇頂峰提出懷疑的，還有盛唐書論家張懷瓘。在他的眼裡，王羲之的草書是不理想的。他說：「義之草書，格律非高，功夫又少，雖圓豐妍美，乃乏神氣，無戈戟銛銳可畏，無物象生動可奇，是以劣於諸子，得重名者，以真行故也。」又說：「逸少草有女郎才，無丈夫氣，不足貴也。」他提出了「不師古人」之說，無疑也是對王羲之書法的大膽懷疑。張懷瓘的論斷代表了大部分時人的觀念，孫過庭《書譜》、賀知章《孝經》本該用楷書寫卻都用草書，可以說可以淋漓盡致地揮寫心緒。

由此看來，在盛唐浪漫主義者的接受視野中，王羲之書法，特別是他的草書並沒有多大的市場。這不僅因為盛唐豪邁的審美風格取代了初唐浮靡、秀媚的審美口味，從而使義之書法失去了受人崇拜的土壤；同時，寬鬆自由的社會空氣使因皇帝提倡而導致王書風靡一時的風氣變為人們主動的審美闡析——浪漫人格的闡析。

3. 義之俗書趁姿媚：理性的檢討

當書法家們以濡墨大筆揮寫浪漫之歌的時候，書論家也一變初唐時被動、盲從的書法闡發，而是從理性上，從比較高的高度對書法進行了較為徹底的檢討。盛唐之後的書壇進入了一個反思的過程。如果說盛唐書家以及書論家已感覺到右軍書法不足以奏響當時浪漫之音的話，那麼此時的書論家又從另外的角度找到了王羲之書法的欠缺。

杜甫《李潮八分小篆歌》提出「書貴瘦硬方通神」的審美觀，其中很大程度上便是針對王羲之書法的流行而導致的柔弱、圓熟的風氣而言（當然也有針對世人趨好唐明皇而作肥字而言的成分）。這種審美觀的提出在當時的確是難能可貴的。雖然受到蘇軾的指責 ❺，但不能否認對後世產生了強烈的影響，為後世有識者從碑版中尋求剛健、樸拙提供了啟示。當清代康有為、趙之謙等書法大家竭力提倡碑學，並以自己高超成就向人們展示入碑的魅力時，我們不得不承認杜甫的先見之明。

韓愈對王羲之書法作出的毫不客氣的指責是「義之俗書趁姿媚」，這是在《石鼓文》闖進了他的接受視野後得出的結論。

《石鼓文》是我國最早的石刻文字，是以大篆書體在十個秦石鼓上分別刻著的十四首詩。《集

❺ 《蘇東坡集・前集・卷三・孫莘老求墨妙亭詩》中說：「杜陵評書貴瘦硬，此語未公吾不憑。短長肥瘦各有態，玉環飛燕誰敢憎？」

古錄》說：「《石鼓文》在岐陽，初不見稱於世，至唐人始盛稱之。」歐陽修說唐人開始盛讚《石鼓文》，這應該從韓愈開始。當張籍把《石鼓文》的拓本送給韓愈，並讓韓作〈石鼓歌〉❻時，韓愈禁不住感嘆道：「如此至寶存豈多！」韓愈之所以發出這樣的感嘆，不僅是因為石鼓是先王的神聖之物，從書法方面看，《石鼓文》那種厚實、樸茂、拙重以及因風雨剝蝕而產生的滄桑感，都使人耳目為之一新。可以說，他從《石鼓文》中發現了當時盛行的右軍書帖中所難以發現的美。但《石鼓文》一直受到什麼樣的待遇呢？「牧童敲火牛礪角，誰復著手為摩挲。日銷月鑠就埋沒，六年西顧空吟哦」。之後，韓愈筆鋒一轉，直指義之書法，「義之俗書趁姿媚，書紙尚可博白鵝」。王羲之寫上幾張《道德經》就能換上一群白鵝，而不可多得的瑰寶《石鼓文》呢？兩相對比，很顯然韓愈是瞧不起義之書法的，他認為義之書的一個致命傷是「俗」。《石鼓文》的妙處，在於以醜為美，清傅山《哭子詩·哭字》說得好：「石鼓及嶧山，領略醜中妍。」由此可見，反對媚俗，世人開始習尚《太公望碑》，這個信息是否能表明中晚唐書法審美已突破王羲之風格而有新的轉移呢？

提倡純樸是韓愈藝術審美的重要觀點。包世臣在《藝舟雙楫》中說，到中唐出現徐浩之後，世人開始

王羲之在晉代，恐怕是最具有創造意識和革新膽識的了，到了唐初，卻成為古典派書法家和理論家奉若神明的偶像，及至盛唐之後，又被人們視為「俗書」。這個過程的本身說明，書法藝術有自己的時代風格，書法藝術生命之所以至今不衰，就在於它吸取舊的藝術營養的基礎上不斷創

❻ 韓愈〈石鼓歌〉，見《全唐詩·卷三四○》。

新❼。初期以後的唐代能按自己時代的風尚、性格塑造新的書法審美，形成雄渾博大（以顏真卿為代表）和浪漫（以顛張醉素賀監為代表）的時代風骨，這本身已表明，書法史上沒有不可超越的聖人。因此，所謂的「唐人學字，多做王氏」《《宣和書譜》》在一定程度上是不成立的。對王羲之由崇拜到貶斥的轉換，本身就意謂著書法的發展，因為這意謂著審美意識的自覺。

宋人眼裡的唐人書法

二十世紀六〇年代以來西方興起的接受美學（或接受理論）告訴我們，任何一門藝術如果不經過人們的審視、解讀，它將是毫無意義的。藝術只有經過鑑識、品藻，參與必要的心理活動，才能賦予其活的生命。否則，就書法作品而言，它不過是一張塞滿了線條的紙。從這個意義上來說，一部書法史就是一部書法接受史。

當某一時代的某一書家的作品產生之後，最初的審視者和鑑識者的理解成為下一代讀者理解的基礎，對書家作品的認識也逐漸豐滿起來。唐宋是中國書法史上重要的兩個時期。對待成為歷

❼ 日本學者中田勇次郎先生認為，應把推崇王羲之書法者歸入古典主義的守舊者，把大膽懷疑王體書法者歸入革新派，其實忽視了書法自身發展的規律。見中田勇次郎《中國書法理論史》，盧永璘譯，天津古籍出版社一九八七年版。

史的唐代書法，宋人是如何認識的？這種認識不僅影響了後人的認識，同時也折射出宋人的時代文化背景以及審美心態等文化意蘊，就此也反襯出唐人書法的時代特質。有更深的比較纔有更深的認識。

宋人對唐代書法的論述較多，比較集中地體現在北宋徽宗時所撰《宣和書譜》中，裡面的史料一直被視為權威資料而徵引，不妨我們也從此入手。

《宣和書譜》開篇即是〈歷代諸帝王書〉一卷，共列晉、唐、梁、周皇帝十二人，其中唐代諸帝即占八人。此書的編纂者固然沒有對唐代皇帝選擇的偏好，只能以內府所藏法帖為準。但在唐代諸帝小傳中，明確地表示了對其書法影響之功的讚許和推崇。

《宣和書譜》指出，唐代書法所以繁榮，首先是與上層統治者的重視和提倡分不開的。

比如在論及唐太宗時就說，其置弘文館，「選貴遊子弟有字性者，海內有善書者，亦許遣入館，由是十年間翕然向化」。在〈唐明皇傳〉中，《宣和書譜》也說：「大抵唐以文皇喜字書之學，故後世子孫尚得遺法。至於張官置吏以為侍書，世不乏人，良以此也。」同時，在其他人物小傳中，只要有機會，作者總不忘言唐帝王之功。如卷二○〈釋靈該傳〉中云：「方唐以武王天下，及其治定，濟之以文，故自太宗留意字學，而明皇、肅、宣以降，世不乏人。」同卷又云：「蓋唐自明皇御世，首以此道為士夫之習，於是上之所好，下必甚焉。」等等。

不難看出，《宣和書譜》撰者並不只局限於為唐代帝王大唱讚歌的庸俗作法，而是把帝王的書

法活動放在社會背景之中，偏重於其對整個社會書法風尚所造成的影響上。

宋人之所以津津樂道於此，之所以表現出對唐帝王書法活動的讚許，在於一種比較後的思古戀古情緒。

面對宋代書法界的現狀和反觀成為歷史不遠的唐代書法界，宋人只能表現出對唐代的傾慕，只能發出今不如昔的感慨。因為宋代的書法確實無法與唐代相提並論。歐陽修就曾明言：「余嘗與蔡君謨論書，以為書之盛莫盛於唐，書之廢莫廢於今。」蘇軾也曾有「詩至於杜子美，文至於韓退之，書至於顏魯公」❸的論斷，認為，唐代顏真卿已達到了書法藝術的頂峰，書法風流已為前賢所占盡。

唐代書法為什麼繁榮？在對其中原因進行考察時，《宣和書譜》作者得到的一個答案就是唐代帝王的提倡。這樣宋人在論述當中落腳點就不僅僅是評述唐代帝王書法的風格，而在於他們對於書法風尚的影響上。「上之所好，下必甚焉」，正由於此，「唐三百年，凡縉紳之士，無不知書，下至布衣、皂隸，有一能書，便不可掩」❾。

而宋代前期，承襲的是五代分裂割據所造成的混亂局面，動亂之中，文物摧落，風雅掃地，「藝事曠闕，緗縹散佚，筆札無體」。之後雖有徽宗提倡，而元氣已不復如前。張耒甚至認為，宋

❽ 引自馬宗霍《書林藻鑑・卷九》。

❾ 《宣和書譜・卷一八》。

統一天下百年來，翰墨界「求如五代數子者，世不可得」。歐陽修說：「今文儒之盛，其書屈指可

數者，無三四人，非皆不能，蓋忽不為耳。」且宋之「士大夫務以遠自高，忽書為不足學，往往

僅能執筆」⑩。宋代既沒有像唐代那樣形成一段「發乎上而應乎下」的書法風氣，也就難怪宋代

有識之士面對唐代的輝煌而自嘆弗如了，也就難怪對導致輝煌局面的唐帝多著筆墨了。

在宋人眼裡，唐人善書者要遠勝於宋。宋人朱長文《墨池編・卷五》引歐陽修《集古錄》語

云：「唐之武夫悍將暨楷書書手輩，字皆可愛。今文儒之盛，其書屈指可數者無三四人。」造成這

種境況的原因是什麼？唐代官吏銓選重書法，由此導致汲汲於仕途的人們必須勤練書法。宋人馬

永卿在《嬾真子》中曾說：「唐人字畫，見於經幢碑刻文字者，其楷法往往多造精妙，非今人所

能及。蓋唐世以此取士，而吏部以此為選官之法，故世競學之，遂至於妙。」而北宋時，吏部銓

試被取消，進士可以不經過試察書法優劣等，可以直接授官；同時試卷又實行「謄錄」制度，就

是把試卷讓人另行抄錄，以防考官識別筆跡而作弊，書法的因素漸不被重視。⑪

在宋人眼裡，唐代無名氏的書法也是頗多佳處的。《宣和書譜》敢於突破前人把目光僅盯在文

人士大夫書法上的局限，指出唐代「其無名氏之書，間有典則」，說到底，是出於一種「聖朝無棄

物」的心態，出於對唐代「以書相尚」下「無不知書」盛況的服膺。

⑩ 馬宗霍《書林藻鑑・卷九》。

⑪ 參閱金諍《科舉制度與中國文化》六七頁，上海人民出版社一九九一年版。

日本、朝鮮書法中的「唐樣」

日本推古天皇十五年（六〇七）七月，小野妹子出使隋朝，國書上寫道：「日出處天子致書於日沒處天子，平安無恙。」這意謂著日本和隋朝平等往來的開始，隋朝文化也直接通過留學生輸入日本，打破了由朝鮮中轉的局面。不過，隋朝時期，中國文化藝術傳播到日本十分有限，隨著平等往來的日趨頻繁，到了唐代，包括書法在內的中國文化藝術大量地傳至日本。據統計，從西元六三〇～六九二年，日本所派遣唐使近二十次，歷二十五、六年。在此期間，遣唐使們以開闊的胸襟廣泛吸取唐代中國發達的文化，大量的書法作品被帶到日本，也傳播到朝鮮，深刻地影響了日本與朝鮮的書道。

1. 日本僧人與書法

在唐代書法流傳、影響日本的歷史進程中，起著最重要的媒介作用的，莫過於日本的學問僧了。陳振濂先生曾對日本書法家進行了排列和對比，得出結論：「日本書法一支重要的生力軍是那些身披袈裟的空門中人。」如果把日本各時期的和尚書家劃掉，那日本書法將是何等贏弱！有的時期如果沒有僧人書家，就「幾乎再也找不到能提挈這段書風的其他書家」[12]。唐代時期的日

[12] 陳振濂〈日本書道與宗教〉，載《書法》一九八七年第二期。

本書界就是如此。

中國書法史上不乏智永、懷素等僧人書家，甚至也必須承認他們在中國書法史上不可替代的地位，但他們還很少形成書法史上獨領風騷的地位。中國歷代書法史上扛鼎之人都是文人士大夫。

稍事比較不難發現，僧人書法在日本具有的重要地位是因為他們是文化藝術傳播者這種特殊地位帶來的。現在為日本皇室所收藏的最早的墨跡就是佛教經典《法華義疏》，而空海作為真言宗的開山鼻祖更受到人們刮目相看。

空海（七七四～八三五），在唐德宗貞元二十年（八○四）也就是日本延曆二十三年，以學問僧的身分隨遣唐使來到中國。此事見於《舊唐書・卷一九九・東夷傳》。第二年，他和同行的留學生橘逸勢留住長安，住在西明寺，開始潛心探研佛教理論和書法藝術。他曾拜當時的著名書家韓方明為師（韓氏曾著《授筆要說》，師從於徐浩之子徐璹）又學歐陽詢、顏真卿，並直追王羲之書法，功夫極深，尤得王羲之神韻，有「五筆和尚」美稱。所謂「五筆」，一說他擅長篆、隸、行、草、真五體；一說他曾用口及左右手各挾一筆，同時書寫五行字而得名，這種說法有點離奇，比較可信的是，他掌握了其師《授筆要說》的五種執筆方法。據日本《高野物語》記載，唐宣宗時，宮殿上王羲之的墨跡（恐是臨摹集字）因牆壁損壞而不全，經空海補寫後，幾乎與原跡同出一轍。兩年後，空海學成回國。在空海離開長安回國所帶物品之中，有德宗皇帝真跡、歐陽詢真跡、張旭真跡、

❸ 《舊唐書・卷一九九・東夷傳》記載：「元和元年，日本國使判官高階真人上言：『前件學生（指留學生橘逸勢、學問僧空海——筆者），藝業稍成，願歸本國，便請與臣同歸。』從之。」

王羲之《蘭亭》（臨本）、不空《三藏碑》、釋令起八分書、梁武帝《草書評》。空海還臨過唐初孫過庭的《書譜》，就此看出，他的搜羅是相當廣泛的。回國後，空海很快以自己對中國書法的傳播和他書法創作的成就而被奉為日本書法史上的「草聖」。其代表作有《風信帖》《灌頂歷名》等等。

回到日本的空海把唐代書家的墨跡獻給嵯峨天皇，嵯峨天皇自此也更醉心於書法。他的《李嶠百咏》，是用唐朝的白麻紙書寫的，結體嚴整挺拔。他大約生活在我國唐順宗至武宗時期，此時唐代對顏書肥厚開始逆反，而重新走入瘦硬階段，於是歐體又為世人所重，嵯峨天皇瘦硬勁挺的風格亦與此有關。

最澄（七六七～八二二），在日本佛教史上被稱為天台宗的開山鼻祖，在書法史上，與空海、橘逸勢一道被稱為「三筆」。在延曆二十三年（八○四）與空海、橘逸勢一起隨遣唐使入唐，第二年回國，他也不忘把搜集到的王羲之、王獻之書法帶回國土。

日本每一次派遣的入唐使團中，都有學問僧隨行，他們大批湧入中國，在受到唐代文化影響薰染下又回到日本。他們回國帶去的除了佛學經典、文學、醫學、印刷知識外，很大部分是唐代書法，也帶去了唐人好書的風氣。平安期（相當於中晚唐）是日本書法史上第一個高潮，而這個高潮就是由僧人們倡導引起的。各階層的書法特色是各有千秋的，而日本書法由僧人自中國傳來，不可避免地帶上了宗教色彩，也打上了中國的烙印。葉昌熾《語石·卷三》中說：「日本造像，「願」作「顚」，「飭」作「餝」，其文有「四恩」、「六道」、「眾生俱登正黨」，與中國六朝、唐造

像正同。」

當然，在這裡也不應忽視中國僧人對日本書法的貢獻。如大和尚鑑真東渡日本，就帶去了大量的寫經卷子，奠定了日本後世寫經的基本款式。他還帶去了《王右軍真跡行書》一帖、《王羲之真跡行書》三帖，以及其他書法本子，共五十餘帖。

在此我們附帶提一下與空海、最澄一道入唐的橘逸勢。入長安之後，橘逸勢曾拜柳宗元為師，學習書法。柳氏不僅是文學家，且書法亦自不凡。唐趙璘《因話錄》云：「元和中，柳柳州書，後生多師效。就中尤長於章草，為時所宗。湖湘以南，童稚學其書，頗有能者。」橘逸勢不僅書法極佳，且很有文采，因此在長安期間，獲得了「橘秀才」之稱。據日本《文德實錄》記載：「逸勢尤長於隸書，所書宮門榜題，至今尚在。」⑭其傳世墨跡有《智證大師僧位宣下書》與《興福寺南圓堂銅燈籠銘》等，藝術風格極似王羲之的清勁，富於變化，很有個性，在平安朝無人能夠超過。

2. 「崇王」風下的日本書法

唐初，太宗李世民以自己對王羲之書法特別的喜好，在民間大肆購求義之書法，並且把《蘭亭序》製成拓片分賜給大臣，在《晉書‧王羲之傳贊》中，稱王體書法「盡善盡美」。於是，全國自上而下掀起了書法「崇王」的高潮。而日本同樣也免不了唐文化氛圍的薰染。日本學者伊東參

⑭ 轉引自葉喆民〈中日書法的交流〉，載《故宮博物院院刊》一九七九年第一期。

州在其《中國書法的影響》中就已經指出：「由於唐太宗一味愛慕王羲之的法書，隨著兩國交往

的頻繁，唐朝流行的晉唐書體，特別是王羲之的法書便代替六朝書法在我國流行，這也是順理成

章的事。」⑮日本學者杉岡華邨在《王羲之書法——日文假名之源》中更指出，王羲之書法是日

本書道之源，其中的理由便是，「唐太宗酷愛王羲之書法，曾在全國收集王氏書法」，「因而醉心於

唐代文化，處處效仿唐風的古代日本，崇拜、學習王羲之書法也是自然的了」。他還說：「奈良平

安時代日本書道具有王書一邊倒傾向，以後這一傾向始終沒有改變。」⑯

在開放自己的吸收體系，全面汲取唐文化的時候，日本也同時接受了唐人的好惡、時尚。當

學問僧、留學生們把被唐人崇拜的二王書法帶回國後，日本國內也就無法擺脫追尚二王的偏向了。

現存日本最早的詩歌集《萬葉集》中，把「羲之」或「大王」讀成「手師」（即書法家），可知當

時全國上下各階層的人都知道書法家王羲之的。

奈良時代書法幾乎全部仿效唐朝，而日本「三筆」所代表的平安時代，尚唐之風更是絲毫未

減。哪怕是唐亡後日本出現的書法「三跡」，崇拜王羲之的風氣仍沒有衰退。所謂「三跡」是：小

野道風（八九四～九六六），僅次於空海，幾乎有王羲之的再世之稱；藤原佐理（九四四～九八八），潛心研究以

兼學小野道風和王羲之的書法，書法有「權跡」之稱；藤原形成（九七二～一〇二七），

⑮〈中國書法的影響〉係伊東參州著《日中書法散步》一書中的第三部分，引文轉引自《書法研究》第二輯。

⑯余仲卿譯自日本《讀賣新聞》一九八七年三月三十一日晚刊。

王羲之為代表的晉唐風韻，書法有「佐跡」之稱，很具有個性，藝術感染力很強。

從寬平六年（八九四），日本停止向唐派遣唐使，日本文化在表面上似乎與中國文化發生隔裂，而實際上，王羲之代表的晉唐書法風格已在日本紮了根，永遠地影響著日本書法的發展。

中國唐朝大興義之書風，而日本步趨很緊，這除了日本對中國博大精深的服膺外，應亦別有原因。伊東參州在其《中國書法的影響》中指出：「進入『三跡』日本體時期之後，崇拜王羲之的風潮仍舊絲毫不衰，大概因王字端正溫雅的書體還是適合在溫和風土中生活的日本人的口味。」

同時，在日本，亦十分重視儒學，「而唐朝體為儒學所喜好，因此它就和儒學相表裡，興盛起來」。看來在日本，書法是被當作「儒雅」之物來看待的。王羲之書法的秀媚清雅和與此相適應的審美觀已深深地根植於日本民族的文化之中。

日本「崇王」之風也可以從其收藏物品中反映出來。日本正倉院保存下來的東大寺獻物目錄是光明皇后在聖武天皇的七七忌日把天皇溺愛的遺物獻給東大寺的帳目，其中有書法作品二十卷，全部是王羲之作品拓本，這些本子是靈龜二年（七一六）皇太子決定納藤原石比等的第三女安宿媛（後來的光明皇后）為妃時女方的陪嫁，有人認為，現在是御物的《喪亂帖》以及被定為國寶的《孔侍中帖》也許都包括在這二十卷中。

3. 朝鮮對唐代書法的「拿來」

新羅、高麗書法受唐代的影響是不容忽視的。清葉昌熾《語石‧卷三》稱：「自唐太宗伐高麗，威棱遠懾，太宗好右軍，書至移其國俗。新羅《鍪藏寺碑》及高麗麟角寺《普賢國師碑》、沙林寺《宏覺國師碑》，皆集右軍書，雖未能抗跡懷仁，亦《興福斷碑》之亞也。又以好右軍書而並求虎賁之似，興法寺《忠湛大師塔》，崔光允集太宗書為之，《白雲樓雲塔》，釋端目集金生書。金生，唐貞元間新羅人，書法亦入山陰之室者也。其篤嗜右軍過於中土鑑賞家津津閣帖矣。」

歐陽詢書法，「八體盡能，筆力勁險」，「人得其尺牘文字，咸以為楷模」。在名聲傳播高麗之後，「高麗甚重其書，嘗遣使求之」[17]。據葉昌熾說：「（高麗）好學歐陽信本體，劣者如棗梨重開之《皇甫君碑》，佳者亦不乏氣韻，余所見無為岬寺遍光靈塔，天骨開張，得《醴泉》三昧。」[18]

又據《舊唐書‧東夷傳》記載：貞觀二十三年（六四八），新羅女王真德遣其弟國相伊贊干、金春秋及其子文王來朝。春秋請詣國學觀釋奠及講論，太宗因賜所製《溫湯》及《晉祠銘》並新撰《晉書》。

唐初之書跡在朝鮮的還有：顯慶五年賀遂良文，權懷素書的《平百濟碑》，「重規疊矩，鴻朗莊嚴」；劉仁原《紀功碑》，安雅寬博，都是唐初「佳構」，此兩碑都在百濟古都扶餘之忠清道。

[17]《舊唐書‧卷一八九‧歐陽詢傳》。

[18] 葉昌熾《語石‧卷二》。

直到清時，有「廠估王某渡海精拓」，葉昌熾亦得其一本，並把此事載入《語石·卷二》。

明代錢希言《戲瑕》曾記載了這麼一件有趣的事：

有一老先生云：許文穆公昔年從史臣奉使，冊封朝鮮。其國王問，柳柳州《姜芽帖》書法頗佳，有處可物色否？文穆一時不知所置對。事竣還朝，問諸館中諸公，亦復茫然。於是，文穆謝病還新都，以不能應對為恥。

其實，這不怨許文穆的孤陋寡聞。柳宗元書名為文名所掩，更何況一《姜芽帖》，歷經數朝，誰能知悉？朝鮮國王能知柳氏有《姜芽帖》，看來柳書有「牆裡開花牆外紅」的遭際，從中也足見高麗對中國書法的傾慕。錢希言後來偶閱柳子厚書，有〈重贈劉夢得〉二首，其末章云：「世上悠悠不識真，姜芽盡是捧心人。若道柳家無子弟，往年何事乞西賓？」 ❶

唐代書法在日本、朝鮮引起強烈反應，無異使我們不能不承認唐代文化藝術在當時東方的不可忽視的地位；而外部參照係對唐代書法的服膺與順從，也正證明了唐代書法強大的生命力。這是我們國人值得榮耀的歷史，但同時誰又不佩服日本的學問僧、留學生利用一切機會對中國文化的吸取以及他們恢廓的開放胸襟呢！

❶ 參洪丕謨《墨池散記》。

後 記

我所以能對書法建立起濃厚的興趣，最初應歸功於家兄元強送給我的那本歐陽詢《九成宮醴泉銘》。記得那時我在小學上四年級。

現在，我的書桌上依然擺著那本字帖，但是十多年已經過去了。這十年來，雖然沒能在書法上做出什麼轟轟烈烈之舉，但在內心深處，我一直為書法留著一方天地，那可是我精神安妥之所啊！

一九九二年十二月底，我的碩士學位論文《論唐代書法的文化內涵》順利地通過了答辯，並獲得了好評。當時，陝西師大歷史系教授、中國思想文化研究所所長趙吉惠先生曾對我說：「如果能在此基礎上擴展成為一部學術專著出版，那將是十分有意義的事情。」在趙先生的鞭策之下，我進行了資料的搜求和整理，除了導師趙文潤教授、牛致功教授、牛志平教授的關愛之外，我還請教了陝西師大的著名書法家及學者衛俊秀先生、郭子直先生、黃永年先生、何清谷先生、曹伯庸先生。特別應感謝的是老書法家衛俊秀先生，先生雖高齡八十有六，又患有疾病，仍給我以莫大的鼓勵和鞭策，使我永生難忘。好友孫新權先生與我共同切

磋過書學問題，受益亦是匪淺。值得一提的是，《書法研究》特約編輯胡傳海先生在我的書

學道路上，傾注了大量心血。

一九九四年四月，書稿草成之後不久，經元強兄牽線，幸遇臺北大千藝文中心負責人耿

秉鈞先生。耿先生以兩岸文化交流為己任，以殷殷之鄉情對我的工作、生活給予熱情地關懷，

特別是為我書稿的出版費了不少心血，沒有耿先生，書稿何時問世尚不可知。另外，值得感

佩的是東大圖書公司，能不惜資金為學術專著付梓，實是學術界的一大幸事。著名書法家、

書論家、浙江美術學院教授陳振濂先生慷慨為本書題名，使本書增色不少，在此一併感謝！

謹以此書獻給支持我、理解我的女友李秀雲小姐和其他關懷我的朋友，獻給最好的「法

官」——讀者諸君！

作者等候各方的批評意見。

王　元　軍

於西安·陝西師範大學唐史研究所

一九九四年六月七日

推開書法藝術的大門　許牧穀　著

本書內容共分為〈知識篇〉、〈入門篇〉、〈技法篇〉三部分。〈知識篇〉以簡要的文字敘述中國書法藝術發展的歷史。在〈入門篇〉中，作者以實際的教學經驗與圖例，敘述學習書法的入門要領。〈技法篇〉則將中國書法中篆、隸、草、行、楷各書體的基本運筆步驟加以圖示化，並運用口語化的文字說明，輔助學習者踏出書寫的第一步。全書圖片共兩百餘幅，文字說明清晰簡要，是學習書法藝術的最佳參考書籍。

孟昌明書法　孟昌明　著

本書是從美籍畫家、書法家、藝術評論家孟昌明近年書法作品中精選成冊，為藝術家在西方文化環境中，以東方的材料、媒介，傳達思想、情感和美學認知的形式紀錄。作者對中國書法藝術有自己獨到的見解，曾經長期浸淫漢代碑學，臨習大篆「散氏盤」、「泰山金剛經」、「石門銘」、「開通褒斜道碑」、「龍門」二十品、「瘞鶴銘」等碑學名篇，並從西方現代藝術的構成法則中，尋找書法藝術結體的形式規律，將書法藝術放在藝術哲學的層次上加以思考，在讀書、行路、打太極拳的過程中，建立自己書法的面貌。

書法與認知　高尚仁、管慶慧　著

本書首次對中國書法的深層領域——書者在書寫過程中的注意、思維，大腦功能的本質以及其與漢字特性之間的關係——以實驗方法作出了初步的探討，並對書法操作的積極作用如書者的認知活動與認知能力的影響，也開展了原創性的科學檢驗。重點研究發現表明，毛筆書法的操作對書者的認知活動能產生促進作用，長期的實踐亦能增進書者的認知能力和效用。這些結果符合歷代書法的「啟思」與「益智」作用。並為這些主觀的傳統體驗，提供了科學的依據和理論的基礎。